走進自然，愛上北歐建築
Best Nordic Architecture & Design

謝宗哲 著

U0018904

原點

推薦語

生活通常充滿複雜與矛盾，因此每個人都有追求純真的幻想。北歐設計不只充滿由大自然而生的純粹性，更有滿滿的幸福感。
——丁榮生｜方・遠行旅文化創意部總監

雖然疫情將我們禁錮在島上，但是閱讀謝宗哲的書，卻可以解放我們的心靈，讓我們邀遊在北歐的清新土地上！——李清志｜都市偵探／實踐大學副教授／建築・旅行專業作家

自然與生活最真誠的對話，北歐當代建築最完整的論述與關鍵的紀錄。——張基義｜台灣設計研究院院長

環境與氣候嚴峻卻有豐富自然資源的北歐，靜謐、洗鍊的風土意識反映在建築設計中，不論是 Alvar Aalto 對森林、天然素材的運用，Gunnar Asplund 森之墓地融入景觀的整合設計，或是 Bjarke Ingels 海事博物館的港區環境新舊融合，北歐 20 世紀初乃至當代的現代建築，是自然、藝術與建築價值相結合的最佳例證，真切、動人，值得我們深入徜徉體驗！——曾逸仁｜國立金門大學建築學系主任暨副教授

由台灣瞭望北方，北美是最大市場，但北歐——才是靈魂伴侶（soulmate），本書細說分明！——詹偉雄｜文化現象與社會變遷研究者・美學經濟觀察作家

北歐是什麼？是冷冽是熱情，是極簡是豐富，也是功能與務實的平衡，北歐就是生活。《走進自然，愛上北歐建築》讓北歐迷回味無窮，也讓您不知覺中成為北歐迷。——施尚廷｜打里摺建築副總經理・台中歐洲文創常務理事

如果你對歐洲事物感興趣，這部書是很好的起點：南歐很浪漫，西歐很知性，中歐很人文，東歐很復古，北歐很神祕；北歐不是東京首爾，吃吃喝喝就快樂買單；北歐比東南亞難懂，它需要沉澱思索才能感動；北歐需要知性用功，光靠採買拍照很難深入精髓。感謝謝宗哲老師寫了這本書，介紹北歐建築種種，就算你還沒有機會前往北歐，歡迎先從心靈旅行開始。——黃威融｜跨界編輯人

CONTENTS

前言｜自序——轉向北歐的視線　007
既視感：在北歐與日本之間　010

I 北歐的基本認識論

從北歐神話到海上王國　015
北歐關鍵字：Hygge Lagom Sisu Detta Reddast　016

II 北歐城市建築漫步中的看見與感動

芬蘭　赫爾辛基　026
奇亞斯瑪當代美術館　028
奧圖自宅與工作室　036
赫爾辛基理工大學　048
芬蘭廳　056
森林教會　062
岩石教堂　066
康皮禮拜堂　072
赫爾辛基的城市生活風景　078

Episode 1 芬蘭與瑞典之間的詩利亞號　084

瑞典　斯德哥爾摩　088
斯德哥爾摩市政廳　090
斯德哥爾摩市立圖書館　100
森之墓地　108
賽格爾廣場與地下鐵車站藝術　120

Episode 2 銜接瑞典與丹麥的松德海峽大橋　128

丹麥　哥本哈根　130

SAS 皇家酒店　132

哥本哈根大學圖書館　140

VM 集合住宅　152

山住宅　156

8 字型集合住宅　162

Superkilen 公園　170

CopenHill 發電廠　176

貝勒維海灘＆貝勒維斯塔　180

路易斯安那美術館　188

丹麥海事博物館　202

挪威　奧斯陸　212

奧斯陸歌劇院　214

奧斯陸市政廳　224

阿斯楚普－費恩利美術館　236

構成挪威森林的公園們　244

弗魯格納公園　246

阿克瑟瓦遊憩公園　252

歐勒夫瑞斯廣場街廓公園　256

冰島　雷克雅維克　258

藍湖溫泉　260

哈爾格林姆教堂　268

Harpa 音樂廳　274

III 北歐建築名家們的延伸閱讀

古納・阿斯普朗德　286

阿瓦・奧圖　287

阿內・雅各布森　290

斯諾赫塔　292

BIG　294

結論：北歐建築自然系思考　297

後記　300

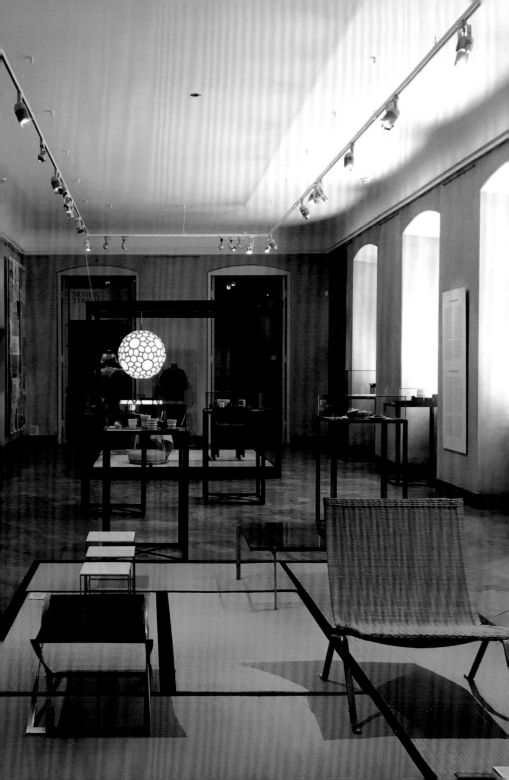

轉向北歐的視線

　　21世紀第一個十年即將結束的2009年夏天，我在一個計畫中、卻遠遠超出原本想像的旅程中觸碰到內心最柔軟之處，因而展開了一段至今尚未止息、對北歐斯堪地那維亞各國的狂戀。這使得我的日常生活彷彿陷入一場只要進到夏季時分，便無不想盡辦法、一心一意要前往北歐某個都市去住個幾天的生理需求般的症候群。這或許可看成是一種自然的反射式補償，是為了彌補當初未能前往建築學起源地歐洲留學的缺憾。然而，真正在我內心埋下這顆探索性種子的，卻來自2006年的深秋，某一天待在東京台場宿舍的深夜裡，看到TBS「世界遺產——瑞典斯德哥爾摩森之墓地」這個節目中，那些動人場景與畫面片段，當中一句話到現在都讓我內心為之震動不已，它說：

世界遺産、それはかけがえのない、地球の記憶。
世界遺産，那是無可取代的地球記憶。
THE WORLD HERITAGE is an irreplaceable Memory of our Earth.

　　那時候正埋首於博士論文寫作的我，突然被深夜電視機畫面裡那深邃而遙遠的北方森林景象觸動，也讓悠揚而沉靜的樂音洗滌了當時無比騷亂的情緒。或許它提醒我，這個世界仍然寬廣、仍然有未知的所在等待我去探訪。讓我短暫忘卻了博士論文交稿前那份難以承受之重的絕望，彷彿看到希望之光就照耀在那片有著寬敞草原與北歐幽靜森林相伴的青草地上。那是由瑞典建築師古納・阿斯普朗德（Gunnar Asplund）在20世紀初設計的傳世代表作——「森之墓地」（見p.108）。由於這個位於北歐的世界遺產，讓我對那片與日本有著相近設計表象與感受性的北歐大地，有了深刻憧憬與嚮往。

　　除了上述提到的「世界遺產」節目引領我日後的造訪斯德哥爾摩，其實還有幾個驅策我持續前往北歐探訪的觸媒，分別是「電影」、「家具／建築」、「小說」及「音樂」。以芬蘭赫爾辛基為主要場景的電影《海鷗食堂》，描述幾個日本女子在北歐生活的日常，她們透過經營食堂、以能夠撼動人們心靈的食物，建立起人與人之間的關係以及文化交流的那份真切姿態，讓我接受到某種非前往芬蘭赫爾辛基不可的召喚。

　　至於和丹麥的連結，則是在日本東京留學期間為了替台灣清水混凝土建築大師毛森江先生購買要擺進其空間的 Y-Chair，因而接觸到丹麥設計師家具，並因緣際會地協助毛先生創立 Mori Casa 的這段插曲。只不過，關鍵性推了我一把、促使我決定前往哥本哈根的，是電視上看到 BIG 設計的「8字型集合住宅」（House 8，見 p.162）所得到的那份久違震撼。

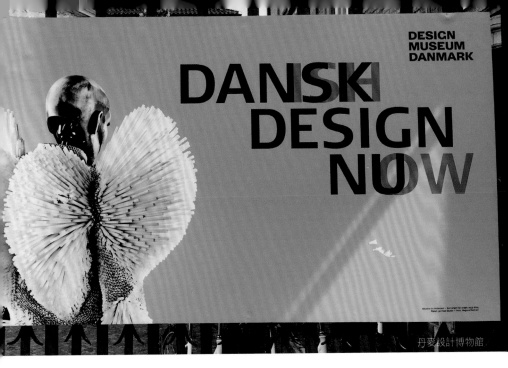

　　至於「冰島」，是因為看了村上春樹在 2015 年出版的最新旅行文集《你說，寮國到底有什麼？》裡關於冰島篇章所提到的藍湖溫泉；而「挪威」，則因為北歐列國之旅只剩下挪威還沒去，而且在此之前竟然未曾認真想過要去親眼確認所謂「挪威的森林」，再加上得知我最喜愛的法國女星蘇菲‧瑪索在 1988 主演《心動的感覺》（*L'Étudiante*）這部電影的主題曲〈You Call It Love〉，是由挪威女歌手卡洛琳‧庫格（Karoline Krüger）所演唱，於是片面決定在 2018 年前進挪威。

　　是說「欲加之藉口，何患無辭」呢？我寧可把這一切都稱之為來自北歐的召喚，不是挺帥的嗎？隨著踏足北歐，驅動了我對斯堪地那維亞、甚至是歐陸建築一系列延伸閱讀式的考察：除了深刻理解從 1930 年代以來的建築發跡、到後來 20 世紀中期在家具設計領域對世界所帶來的深遠影響外，也看見了 2000 年後，北歐建築新秀承繼了北歐自然系之風土的思考而發展出所謂「帶有溫度」的現代主義，這正是目前在全球各地方興未艾的美學風潮之一。

既視感：在北歐與日本之間

　　另一個讓我對北歐傾心，覺得這是繼日本留學生涯之後、作為我現階段關注之範疇的理由，最主要還是北歐與日本那份一見如故的感覺。它與遠東日本這個國度共享了自然系的意識與價值：日本在季風吹拂及洋流交會下造成氣候四季分明，讓人們在季節更迭中，有感於自然環境的變化無常而萌發物哀、幽玄及侘寂等與自然狀態息息相關的美感意識及思想；而北歐則因地處斯堪地那維亞半島的高緯度影響，氣候條件之外加上大半年的永晝與永夜，以及經常可在一天之中體感到類似四季溫度的變化，於是在「如何順應自然環境的劇變、把握時光活得幸福」為首要價值的驅策下，發展出一套北歐的生活準則與合理性邏輯。因此可說是某種殊途同歸下的結果，是跨越地域、穿越時空所演繹而成的智慧、品味，或文明。那包括了：

- 以人類生活為核心的建築思考
- 促進日常生活更為豐盛的設計邏輯—— Total Design
- 空間體驗的豐富性
- 根植於土地氣候風土的自然系思維與哲學
- 謙虛而低調的建築姿態，與自然環境的交往與共生
- 繼承傳統文化的基礎之上所持續演繹成長的建築文化

　　這些幾乎已內化為日本及北歐之體質的性格，的確無形中造就了人們生活的品味甚至是整體城市與社會的風氣與氛圍。這一切都讓我感到無比熟悉，並對於明明就是初次映入眼前的北歐風景覺得莫名懷念。除了前面談及的一般論之外，我在 2017 年二度前往丹麥哥本哈根，在參訪丹麥設計博物館時，幸運遭遇千載難逢、由丹麥設計博物館獨立策畫的《LEARNING FROM JAPAN》展覽，不僅讓我得以窺見日本與北歐間獨特的美學關係，同時也提供我論述日本與北歐之間共享某些價值的重要線索。

由丹麥設計博物館獨立策畫的《LEARNING FROM JAPAN》展覽，讓我窺見日本與北歐間獨特的美學關係。

根據方敍潔在〈當北歐遇見日本！穿越 150 年的哈日狂潮，浮世繪、花草鳥獸等 19 世紀最潮和風元素〉一文中指出，

「在 19 世紀中期，北歐的設計與藝術領域，同樣都受到日本花草鳥獸這類自然趣味風潮的影響。但在第一波的日本風潮之後，曾於 1910 年代盛極一時的新藝術風格也逐漸淡出丹麥，取而代之的是回歸經典、講求簡單型式、以及質材功能的現代主義式的設計趨勢。而在這樣的基調引領之下，在第二波日本主義風潮於 1950 年代再度於丹麥興起時，設計師關注的焦點不再是異國風情及表淺的圖形紋樣，反倒朝向質樸而純粹的自然面向探索。」

《LEARNING FROM JAPAN》該展策展人 Mirjam Gelfer-JJlfer-J 進一步表示，丹麥設計師自 1950 年代以來對日本設計美學深深著迷，在於「丹麥與日本共享了一種對優良傳統質材的專注，而非僅著重於華麗的外表裝飾。因為對很多丹麥藝術家或設計師來說，日本那種『由下而上』深度理解材質與製程的設計傳統是非常吸引人的。」

所以在這些帶有某種既視感的熟悉風景與作風背後，我們可以進一步解析出當代北歐與日本之所以共享著某種純淨、簡樸、素雅、洗鍊的造形，除了都曾在 20 世紀初受到現代主義之設計趨勢的深刻影響外，其實相當關鍵的元素也在於其著迷、講究與執著的手工藝設計傳統之上。

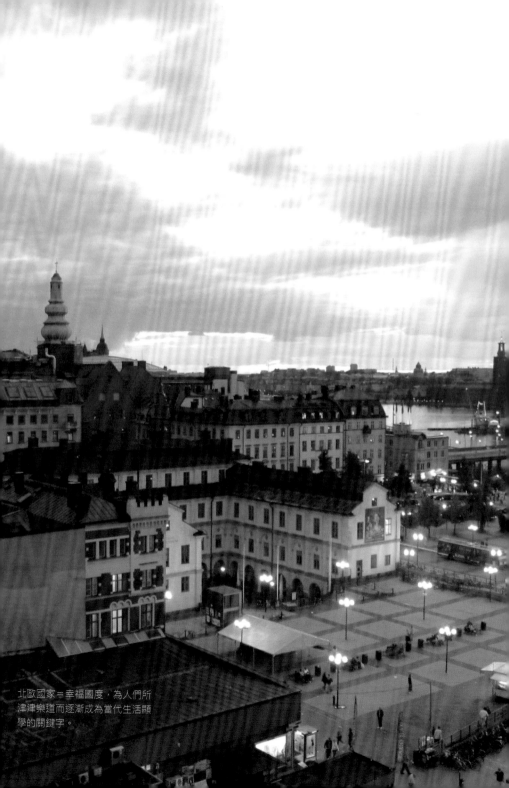

北歐國家＝幸福國度，為人們所
津津樂道而逐漸成為當代生活顯
學的關鍵字。

從北歐神話到維京人所創立的海上王國

第一次聽到「北歐」，其實來自於小時候著迷的日本動漫《聖鬥士星矢》。在少年青銅聖鬥士挑戰位於希臘雅典衛城上的黃金聖鬥士、成功營救女神雅典娜的希臘神話篇章之後，隨即轉為以北歐神話作為全新故事展開的舞台。這才得知奧丁是北歐神話中的主神，雷神索爾作為其後裔則在今日的 Marvel 系列中為世人所熟悉。於是或可把北歐視為歐陸文明的一個旁支：無論是在地理位置上實屬邊陲，或者整個文明的推進與演化也有某種程度的時間差，卻也幸運地編織出極具其自身特色的紋理，這部分稍後會做延伸討論。

至於另一條認識北歐的線索，則是帶有神話色彩的 8 世紀至 10 世紀，以剽悍威猛著稱的維京人（Vikings）作為海上霸主在歷史舞台登場的這個階段，而現今的北歐諸國逐漸帶有雛形也約莫在這個時期。當時的維京人們不僅主宰今日的北歐諸國，也在當時率先發現了冰島與格陵蘭，甚至在北美大陸的北端留下他們的足跡。10 世紀以後，丹麥國王史芬的兒子居魯士成了統領丹麥、挪威及英格蘭三個區域的北海帝國之王；11 世紀初則有維京王薩迦建立囊跨今日芬蘭地區的王國。只不過維京人在挺進征服的歐陸各地之後，或許厭倦了過去長年征戰與漂流，加上受到基督教的洗禮而馴化，在歐洲各個局部建立新的國家（例如位於今日法國北部的諾曼第公國），而逐漸融入原本以羅馬帝國為宗的歐洲文明。

12 世紀時，瑞典王國發動北方十字軍進攻芬蘭而取得許多領土，創建了瑞芬王國時代（Sweden-Finland）。丹麥、挪威及瑞典更在 14

世紀末的 1397 年組成卡瑪聯盟（Kalmar Union）而盛極一時。只不過在局勢持續轉變、各國勢力流變的重新洗牌下，瑞典於 1523 年從聯盟脫離獨立，挪威也在 1536 年成為丹麥的一部分，於 15 至 17 世紀形成丹麥海上帝國與瑞典—芬蘭聯合王國對峙的局面。直到丹麥在 17 世紀歷經德意志三十年戰爭、瑞典在 18 世紀遭遇大北方戰爭紛紛衰退之後，挪威才得以脫離丹麥與瑞典的聯盟合流，芬蘭雖脫離瑞典卻被俄羅斯所占。在 20 世紀初的 1905 年有了挪威與瑞典，1918 年芬蘭獨立，最後是 1944 年冰島脫離丹麥獨立而最終形成了今日的北歐五國。

那些引領北歐國度之幸福的關鍵字們

在理解北歐五國的歷史因緣與其領土上離合聚散的流變之後，想進一步從個別國家的心理素質（Mind Set）來著手探究北歐文化的哲學與核心價值，也就是近年來斯堪地那維亞半島上，這些所謂的「幸福國度」為人們所津津樂道，而逐漸成為當代生活顯學的關鍵字：

1.Hygge ——把握短暫生命，善待自己及他人，獲得身心簡單純粹的滿足

首先是丹麥與挪威共通的「Hygge」。這個字來自遠古記憶中關於安慰及鼓勵的意涵，講求的是一種安逸、悠然的感覺，同時也代表著親密和歡樂。Hygge 某種程度上總結了北歐生活中所有美好的一切，而這套哲學就是：看起來漂亮並不是最重要，重要的是從一開始到最後都要有好的心情。Hygge 生活的基礎，來自對簡單／純粹的渴望，來自讓一切簡化回歸到基本的衝動。在具體經驗上重視「內在」、「對比」、「氣氛」，而核心價值則是「寧靜」。

北歐人丟棄現代生活所帶來的焦慮和混亂，重新找回自己的時間和精力，活出更有意義的人生。

　　因此這讓北歐人可以丟棄現代生活所帶來的焦慮和混亂，重新找回自己的時間和精力，活出更有意義的人生。在自然風土環境條件的影響下，使他們重視「居住」（inhabit）的質，並願意實際面對在生活中所必須付出代價與接受的結果：他們理解到生命的脆弱與有時而盡，因此講究場所的重要性，尋求某種歸屬，渴望陪伴及庇護。即便是暫時的歇息，都願意讓自身歸屬於當下並融入一個地點。他們重視舒服、滿足、簡單而純粹的快樂，以及身體與精神上的相聚及團契。

　　換言之，Hygge 生活的最高指導原則就是，把握在這世界上的短暫生命，善待自己、善待身邊的人，並在身體與精神上都得到簡單純粹的滿足。因此進一步將這樣的心智狀態與近代美感思潮作出連結的話，可以發現貫串北歐設計的核心思想，就外在而言是在 20 世紀初所接受並已溶解進其血肉之中的理性主義與機能主義包浩斯美學，以及長久以來主宰其內在心理機制的 Hygge。

2. Lagom —— 「足夠就是最好」的中庸之道

其次是瑞典的「Lagom」。瑞典這個國家講求知足的態度，相信「足夠就是最好」（Lagom är bäst.）。雖然與丹麥的「hygge」同樣厭棄奢華、繁複及冗贅，但是 Lagom 相較於 Hygge 卻指涉相對被動而消極的生活狀態——Hygge 至少還多一點刻意的傾向，Lagom 卻剛好相反，傾向回歸本質，不執意添加外在修飾與補綴。Lagom 帶有中庸之道的作風，是融入而無任何顯現自身存在感的偏激取向。Lagom 另一個常見的字義源頭來自維京時代「團體均分」的概念，泛指族人均享用同樣足夠的飲食、公平分配，人人都「不多不少剛剛好」。它不代表完美，但也不存在負面意涵。Lagom 可適用於不同狀況及情境下進行詮釋，是它的特別之處。而這種帶有中庸之道的生活態度，同時也被視為瑞典人特有的養生處世之道。

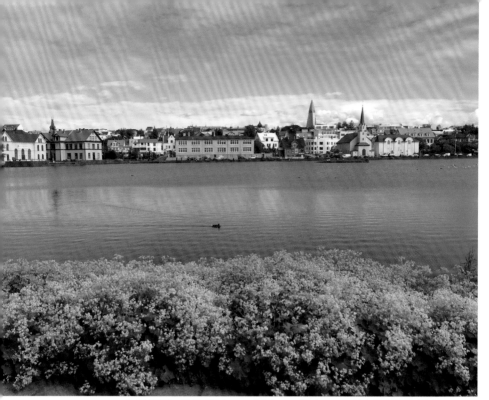

Hygge 的生活哲學，重視「內在」、「對比」、「氣氛」，而核心價值則是「寧靜」。

3. Sisu ──意志力、堅韌性、持久性

　　另一方面，在北歐諸國中，身世背景與地理位置較為特殊的芬蘭則有「Sisu」這個散發出凜冽氣質的字眼。Sisu 代表的是綜合了「意志力」、「堅韌性」、「持久性」等特質的獨有性格，能夠理性面對逆境為其擅場。身處在歐亞大陸西緣的芬蘭，國土有一半以上都在北極圈境內，漫長的冬日和險惡的生存環境，深深影響並雕塑出芬蘭人的性格。他們的思維哲學深信：只要堅持到底，終有春日百花綻放的時候到來。Sisu 是芬蘭語裡歷史悠久的詞彙，代表他們特有的強韌。據說近年來 Sisu 也被應用在正向心理學中，他們將 Sisu 視為挫折復原力（resilience）的表徵：相信自己在面對挫敗時，有絕對的能力可以突破低潮。這麼說來，Sisu 就宛如防守系／修復系的咒語一般，讓北歐的心理素質獲得更為全面而齊全的裝備。

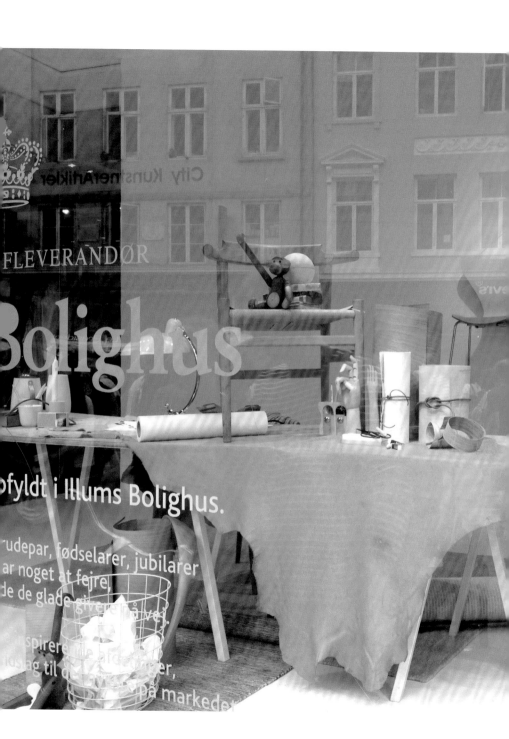

4. Þetta Reddast —— 一切都會好轉：凡事均有轉機

最後則是來自冰島的話語「Þetta Reddast」，指的是在惡劣天然環境流動下體感生命的真實。以「一切都會好轉：凡事均有轉機」這個委身於壯闊的大地、憑著堅毅的等待與坦然面對的信仰，一路挺過各式各樣的風暴，並讓受挫的心靈得以療癒。這個冰島人普遍共識與深諳的生存道理，讓他們的生活觀得到極大的釋放與自由，願意將生命「用」在美好的事物上，並展現出樂觀而豁達的生命價值觀。有趣的是，這句話似乎某種程度上也與前述的 Hygge、Lagom、Sisu 等字詞的內在狀態及生活主張，存在著相似的震動與共鳴，並透露出某種遙相輝映、令人感覺溫潤和諧的光芒。

總結：審慎選擇養分並從而進化

歸納以上內容，可以理解到北歐諸國普遍帶有某種樂於接受現況的豁達，在毫不躁進的節奏下泰然處之，並講究生命之悅樂的整體氛圍作為其民族性格的主旋律。筆者以為這一來與其地處羅馬帝國文明的邊陲、由於距離與隔絕得以不直接受到核心地帶的即時性影響，在某種時間的暫留下得以置身事外地觀望，因而能夠審慎選擇自身所願意接納的部分來吸收並獲得進化。這一點或許是北歐意外的強項與長處；另一方面或許也與中世紀之後，這些國家普遍接受了基督新教路德宗的福音與教化，因而能夠塑造出有別於西歐羅馬天主教的傳統、著重於各種儀式下的繁複與華麗之作風，而顯出樸拙、低調、務實而素雅的獨特性格。

當然，更直接的無疑是影響其日常生活的自然環境與風土條件，以及身為維京人後裔的他們在血液中所繼承的那份難以抹滅、充滿冒險性格的豪氣干雲及樂天知命吧。由於長年習慣海上航行的爭戰，發

展出互助合作、平等分配戰利品等合理主義的邏輯，以及懂得享受每個值得慶祝的當下盛宴（在日文的語境中，甚至把 Viking 這個字以外來語的方式，稱呼 all you can eat 自助餐）。對於維京人的想像，我腦海裡浮現的往往是那部小時候觀看的，由日德共同合作之經典動畫《北海小英雄》（*Vicky the Viking*）中，主人翁小威（Vicky）每次面對難題時，如何在沉著冷靜反覆尋思（摸摸鼻子）後的靈光乍現、俏皮彈指找出對策，順利解決問題後所給予人的一份舒爽與暢快。而事後在慶功之際享受著一整根帶骨肉棒大快朵頤的模樣，都彷彿描繪出維京人在當下的歡樂，便是 Hygge 等字源的最佳寫照。

為全世界所喜愛的北歐設計

那麼北歐設計的「好」，究竟是在什麼時候被全世界認定呢？即便那是在得天獨厚的豐富自然環境與獨自生活哲學及座右銘背景下所持續發展演化而成的結果，但實際上所謂的北歐設計，長久以來在世界上的表現並未特別突出，也未能享有多高的知名度。變化終於來訪並轉動歷史齒輪，果然還是在 20 世紀初受到西歐之機能主義的影響，北歐設計於是孕育而生出現代主義潮流。在這個被北歐吸收養分而重新孕育而成的現代設計風格裡，與其他歐洲設計相較之下，主要還是大量以木頭為主力的自然素材，並在某些部分展現出「手作」的工藝性格，而給人們一份溫柔的味道與氣氛。如同絕大部分的共識一樣，北歐設計最主要的養分還是深受其自然環境與國民性格的影響。只是，另一方面，由於早期工業能力還不夠強大，所以在機緣巧合下便受惠於重視手工業的這個層面，也是在進行深入了解其背景時所不容錯過的重要切點。

就這樣，「北歐的現代設計」在 20 世紀初成為嶄新的物件並在歐洲各地粉墨登場，進而提高了本身的存在感與認知度。後來一口氣獲

得全世界高度評價，則是 1950 年代的事了。丹麥建築師和設計師們精彩絕倫的家具設計作品，在可稱之為設計博覽會的米蘭三年展中深受媒體矚目，爆炸性的高度評價，因而廣傳到世界各地——在眾多工業製品的家具與雜貨中，讓人感受到以生活為原點並使人感受到溫度的北歐設計，因而被讚不絕口，帶起了所謂 Mid-Century Modern 的風潮。之後，以「北歐設計」為招牌，便獲得難以動搖的固定好評，設計與產品成了北歐最重要的「輸出品」，受歡迎之程度至今屹立不搖。

設計成了北歐最重要的「輸出品」，大量以木頭為主力素材，並展現出「手作」的工藝性格，給人們一份溫柔的味道與氣氛。

Ísland
Iceland

II 北歐城市建築漫步中的
看見與感動

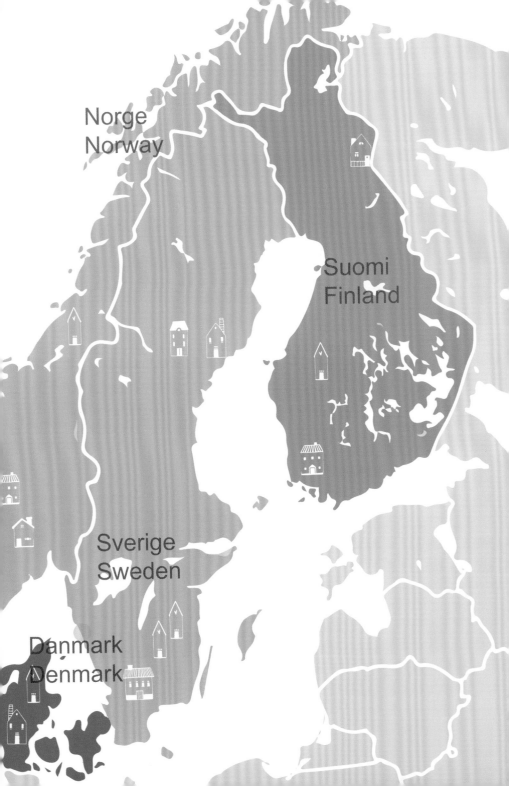

Norge
Norway

Suomi
Finland

Sverige
Sweden

Danmark
Denmark

Helsinki
芬蘭 赫爾辛基

代表建築家／阿瓦‧奧圖 | Alvar Aalto 1898-1976
北歐設計第一人

- 20 世紀中最具代表性的建築家／設計師之一。
- 從事建築、家具、玻璃食器到日用品之設計及繪畫等跨領域創作，是北歐近現代建築家中最具影響力的人物。
- 1928 年國際競圖中，贏得首獎的「帕伊米奧結核療養院」，為其享譽國際成名作，終其生涯都致力於孕育出符合人性需求的現代主義建築。

Visit info / reference note

1. 建築旅人多以中央車站作為起點，因為周邊往往集結最豐富的城市生活機能：除了位於西側的現代美術館、往西北延伸的芬蘭廳及博物館區是休閒散步的湖泊綠地區之外，其南東側約莫 200 公尺遠處，便是以 stockmann 百貨公司為首的各種購物商店街的集散地；而作為東西向的城市綠軸 Esplanadi 公園除了周邊精品店外，更進一步連結位於東南側的赫爾辛基集市廣場與渡船頭的活動；而其北邊不遠處便是 Helsingin tuomiokirkko 大教堂。知名地標的靜默教堂及岩石教堂分別位於車站西側步行約 7 分鐘及 15 分鐘，可以說中央車站方圓 1 公里之內便是最具城市生活感的精華區。
2. 另一個重點是離市中心約 4 公里、西北部近郊 Munkkiniemi 區的奧圖自宅 (Alvar Aalto House)，以及隔著 Laajalahti 湖與其對望的奧圖大學城區，除了是建築朝聖目標所在，也能真實體感芬蘭在地生活的住宅街區。

嬌小袖珍的芬蘭首都，約莫兩公里見方就容納了整個市中心。然而，這個小小的城市規模，在海、湖濱公園等豐富自然的伴隨之下有著渾然天成的設計。設計赫爾辛基玄關口之中央車站的是艾列爾‧沙利南（Eliel Saarinen），他就是後來聞名世界之建築師埃羅‧沙利南（Eero Saarinen）的父親。

因為海風吹拂而走進令人無比舒暢的愛斯普拉納地大街（Esplanadi）公園一帶，有雅克戴米亞書店（Academic Bookshop）、薩伏瓦餐廳（Restaurant Savoy）以及 ARTEK 展示廳等，由芬蘭建築大師阿瓦‧奧圖（Alvar Aalto）設計的空間場所。

比較嶄新的設計，可在 Annankatu、Fredrinkatu、Uudenmaankatu 這幾條街所構成的中心區找到。被稱之為 Design District 的這個區域，集結了講究設計的商店、藝廊、書店及 café。在走向地下鐵的途中，經常可瞥見穿著繽紛色彩洋裝（像是知名 Marimekko 品牌）的女性。對於處在漫長冬季被毫無色彩的天空所覆蓋的芬蘭人而言，至少希望自身的顏色看起來明亮一些吧。這想必是芬蘭的設計用色如此出類拔萃地擄獲人心的理由。

Nykytaiteen museo Kiasma

奇亞斯瑪當代美術館 1998

名列 20 世紀末四大傑出美術館建築

· 建築師 | Steven Holl
· 斜坡建築的進化，白派建築的致敬

座落於赫爾辛基中央車站附近的奇亞斯瑪當代美術館（芬蘭語：Kiasma，英語：Chiasma）是 1993 年舉辦的國際競圖中，由各國建築名家，如葡萄牙的阿爾瓦羅·西薩（Alvaro Siza）、日本的篠原一男、美國的藍天組（Coop Himmelb(l)au）及史蒂芬·霍爾（Steven Holl）在建築形態的競演下，進入最終階段的決選。

最後由史蒂芬·霍爾以流暢而秀麗的形體，與基地場做出深刻連結與呼應而獲得首獎。伴隨霍爾的方案所附加的「Chiasma」，這個宛如密碼的名稱，是由希臘語 Chi 衍生而來，帶有交叉、交會、交換的意涵（衍生的具體意義則是指神經或關節韌帶的交叉處，以及雙旋染色體結構）。這個意象很直接地反映在霍爾的設計方案上：曲線量體及細直方量體鑲嵌式交叉，而外部地景的水流也與短向建物呈現交會的樣貌。

美術館在 1998 年正式對外開放之際，便以「交叉」為其暱稱。它的成功，使得芬蘭與赫爾辛基成為舉世矚目的焦點，與西班牙的畢爾包美術館、德國柏林猶太紀念博物館、英國的泰德當代美術館並列 20 世紀末美術館建築的四大傑作，霍爾本人更於本館開幕的同年獲得芬蘭建築最高榮譽的 Alvar Aalto 獎。

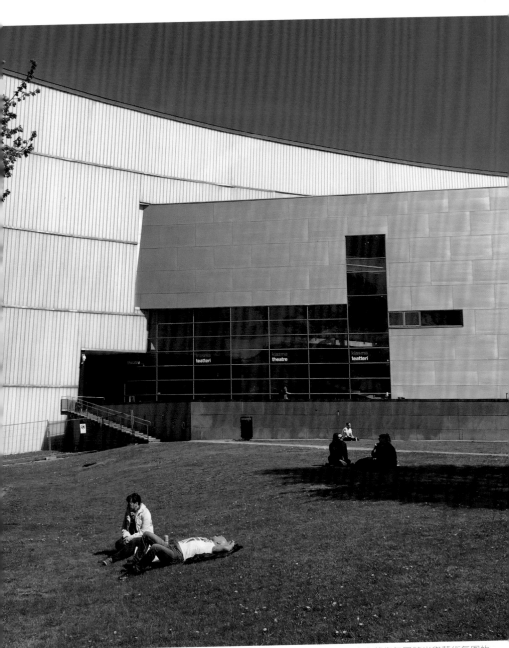

奇亞斯瑪當代美術館以交叉、交會的關鍵意象取勝，是可停駐、享受休閒時光與藝術氛圍時光與藝術氛圍的
生活場所。

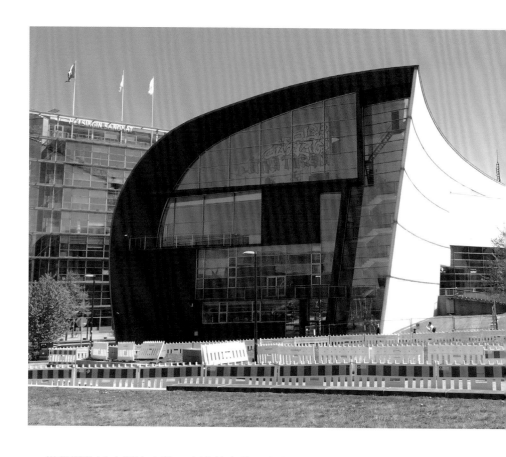

　　從整體的城市脈絡來說，它遙望向昔日市中心最重要的文化中心；並將原本屬於芬蘭廳之藝術展示的機能給分享出來，構築成城市門戶區域，是可停駐、享受休閒時光與藝術氛圍的生活場所。

　　建築強烈的外觀特徵聚焦在有著弧線曲面與細碎方形的兩個量體所形成的「交叉」，反映出基地位處交通要衝（位於赫爾辛基中央火車站旁）的場所性格。靠近車站這一側，以一片紅色出挑的遮簷板指引人們進入兩個量體之間狹縫的主入口。大門則是霍爾擅長的蒙德里安式的垂直水平切割技法，而這個邏輯也精彩地使用在量體遠側終端之開口玻璃面的處理上，暗示著空間繼續往外擴散與蔓延，以及從城市外部窺探這座建築之視窗的想像。

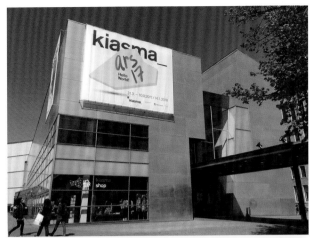

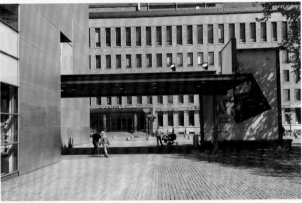

當代美術館遙望文化中心，構築出一整區的藝術休閒氛圍。其強烈的弧線曲面外觀，紅色出挑的遮簷板指引著主入口，大門是霍爾擅長的蒙德里安式的垂直水平切割技法。

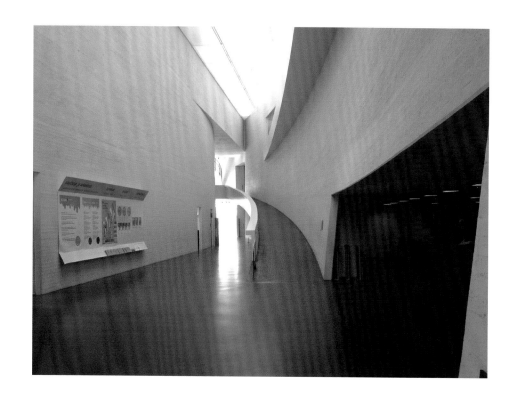

　　進到內部之後，除了感受到尺度意外地人性化之外，可以看到自然光從上方開口烱烱滲入內部而感到舒適。空間主體則順應著建築量體的狹長造形，從入口大廳藉由右側牆面的巨大曲面往左側延展，以一條入口動線及主要參訪路徑的坡道，創造出具有深度並極具傾訴力的透視空間場景，將過去柯比意（Le Corbusier）在白色住宅時代的名作「勒候煦別墅」（Villa la Roche）及「薩伏伊別墅」（Villa Savoye）之中以坡道形塑出「建築散步」（Promenade Architecture）之技法，做出更進一步的詮釋與發揮，讓人不禁感受到某種超越地域與時空的建築對話而為之動容。

入口大廳藉由右側牆面的巨大曲面往左側延展，以一條入口動線為主要參訪坡道。坡道形塑出建築散步，創造出具有深度並極具傾訴力的透視空間場景。

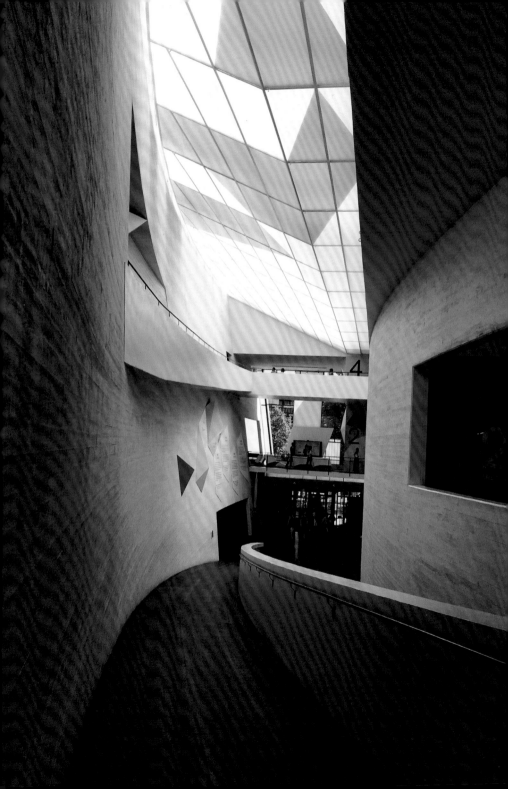

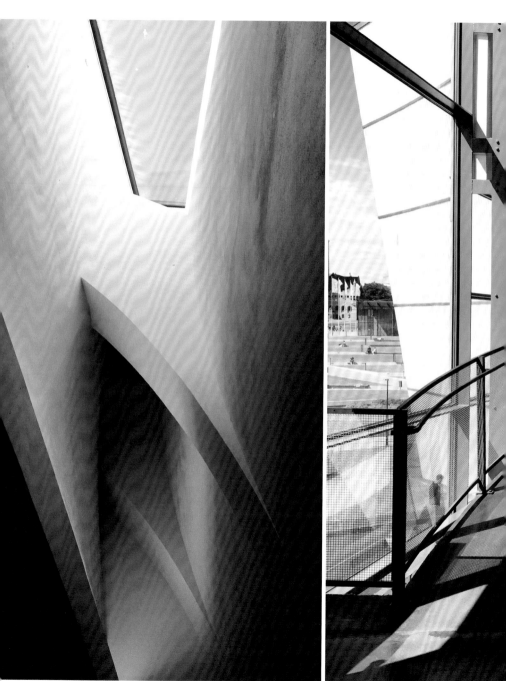

自然光從頂上開口煦煦滲入

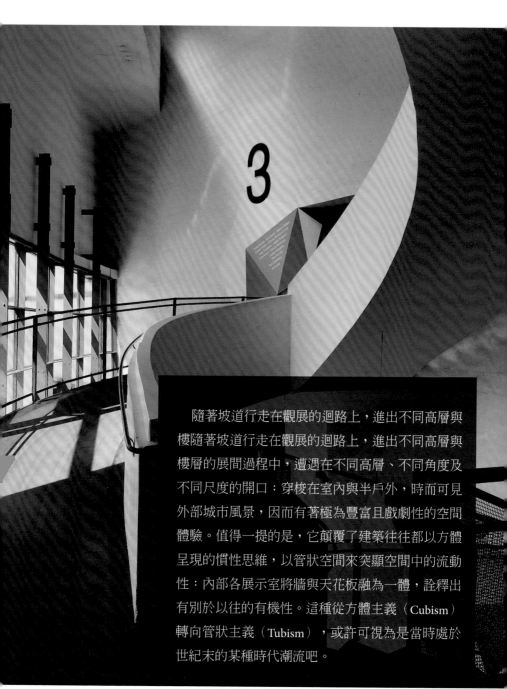

随著坡道行走在觀展的迴路上，進出不同高層與樓隨著坡道行走在觀展的迴路上，進出不同高層與樓層的展間過程中，遭遇在不同高層、不同角度及不同尺度的開口；穿梭在室內與半戶外，時而可見外部城市風景，因而有著極為豐富且戲劇性的空間體驗。值得一提的是，它顛覆了建築往往都以方體呈現的慣性思維，以管狀空間來突顯空間中的流動性；內部各展示室將牆與天花板融為一體，詮釋出有別於以往的有機性。這種從方體主義（Cubism）轉向管狀主義（Tubism），或許可視為是當時處於世紀末的某種時代潮流吧。

走在觀展迴路上，時而可見戶外風景，空間體驗豐富且戲劇性。

Aalto's House and Studio in Riihitie

奧圖自宅與工作室 1936

建築家的永遠命題，北歐設計的精髓

· 建築師 | Alvar Alto
· 北歐現代主義觀照自然、重視人性的居家典範

阿瓦・奧圖與妻子艾諾（Aino Aalto）於 1934 年在赫爾辛基 Munkkiniemi 區的 Riihitie 街——這個享有豐富自然景色的地區買下土地。一開始是設計自宅，但在 1936 年完成之際，卻成了奧圖夫妻的自宅兼工作室。在這個堪稱建築的原點＝住宅與夢想之城＝工作室的永恆設計命題中，奧圖夫妻使用自然素材，以簡潔的設計手法，柔軟地表現出屬於當時的建築摩登。也透過自宅設計而得以嘗試各種素材與工法。

面對道路一側的外觀，雖然看似閉鎖而質樸，卻透過漆成白色的清水磚與嵌縫厚木板之量體，做出機能的區分。原色木材的大門、以石板疊砌的入口階梯平台等素材的運用，呈現出低調卻饒富表現力的設計操作。

質樸低調的住宅外觀，另一面對著庭院，有著大片的落地窗。

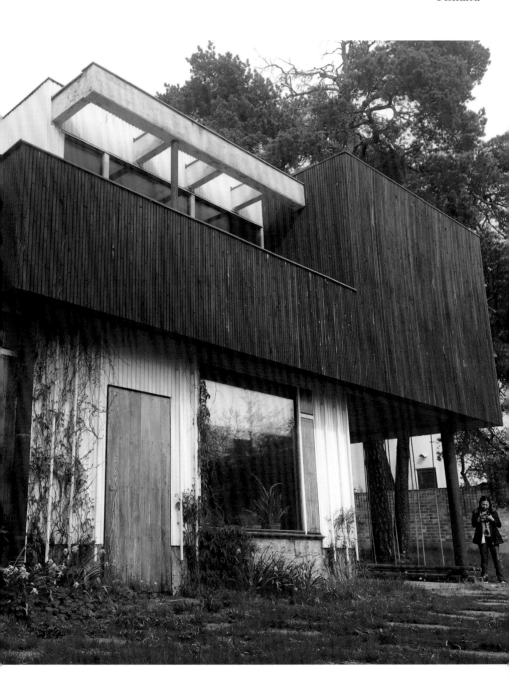

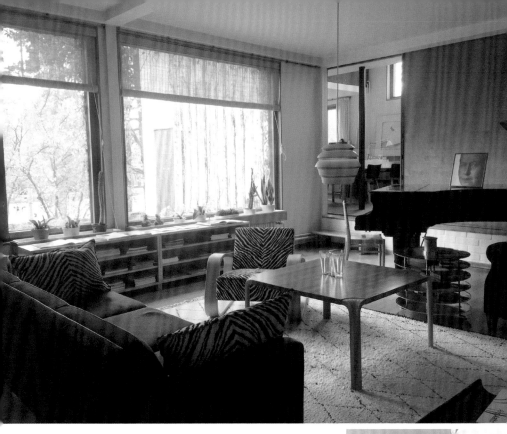

踏上石階進入內部、穿過廊道之後，面對後方庭園與自然環境的客廳、以及左側餐廳，空間就相對開放，以落地窗創造出視覺的連續性。裡頭擺著極具存在感的平台鋼琴，搭配沙發及壁爐、奧圖夫妻設計的家具，並放著湖泊曲線為主題的玻璃器皿，流露出有溫度且讓人得以體感甜蜜生活的氛圍，堪稱北歐設計生活的縮影。

客廳向外望去的綠意風景

繼續往內走，來到一個尺度較壓縮但有著挑高空間的工作室。除了透過內裝的素材來與住宅空間做出區別之外，也因其側面採光的高窗、掛在牆上的手繪草圖及圖桌上的圖紙和草模等，散發出屬於 20 世紀建築事務所獨特的醍醐味。奧圖本人的座位更是佔據角落，是得以一覽窗外森林與遠處海景的天堂角落（可惜現在周邊已經蓋起房子擋住視野）。據說一直到 1955 年為止，在完成同樣位於 Munkkiniemi 區的事務所之前，奧圖在這個自宅裡創造出無數膾炙人口的佳作。

挑高空間的工作室中，盡頭角落是奧圖的工作桌，桌上仍保留他的圖紙和草模。

較為私密的住宅空間位於二樓，從樓梯上去之後有一個小巧的起居室做出與房間之間的中介。房間最大的特色在其內裝與家具，大量使用原色木材，並藉由織品賦予空間宜人的色彩，這與當時國際間蔚為風行的現代主義建築，那份極致冷冽的慘白做出了明確的區別，樹立了北歐現代主義充分觀照自然風土條件、重視人性需求的價值與範型。

與自然同居的後院風景。

從二樓起居室走到戶外是一個有遮簷的小巧露台，放著兩張木製躺椅，似乎訴說著生活中仰望天空的渴望，以及對於親近自然環境的不可或缺。這樣的空間與樓下客廳透過大面落地窗將戶外樹林自然景致帶入室內的做法，令人察覺到北歐與日本某種與自然同居的共通渴望。在這個奧圖夫妻設計的自宅兼工作室所構成的建築小宇宙裡佇足停留的午後，讓我瞬間理解了北歐設計的精髓與真諦。

二樓有個小巧露台，放著兩張木製躺椅，透露生活中仰望天空的渴望。

Teknillinen korkeakoulu ppukeakooko
赫爾辛基理工大學 1958
成熟期的經典，宛如奧圖建築博物館的校園

· 建築師｜Alvar Alto
· 興建逾六十年，低限洗鍊的磚材代表作

　　赫爾辛基理工大學又稱奧圖大學（Aalto University），是由赫爾辛基經濟學院、赫爾辛基理工大學和赫爾辛基藝術與設計學院等三所大學合併而成，校名取自代表芬蘭的建築大師阿瓦·奧圖之名。校區中許多建築都由傑出校友阿瓦·奧圖（畢業於赫爾辛基理工大學建築系）本人親自設計。

　　其中最具地標性並立下奧圖建築生涯里程碑的，便是這棟嵌入扇形階梯講堂的赫爾辛基理工大學本館（英語：Helsinki University of Technology）。相對於奧圖早期年輕時代常用的木材與同時發展中的石材構法，這件作品是他建築生涯中邁向完熟期的磚材時代之作。以最低限而洗鍊的設計手法來構成全體是最大的魅力所在。帶有斜面的扇形量體內部主要是大講堂，但在外側反映出的階梯則形塑出類似露天劇場般的場域，具有多功能用途，成為學生們經常停留聚集的所在。

　　來到校園入口附近，遠遠地就能看到最顯眼的立體扇形量體。沿著緩坡上升、逐漸靠近它的時候，坦白說，最直接的印象遠比原本所想像的規模來得小，不過也因為它具有的人性尺度，讓人有一份親密感，這樣的體驗或許來自於奧圖「藝術追求的至高目標，經常是把焦點放在人類身上所作的自由形態之創造」，這個以人為本的建築哲學。

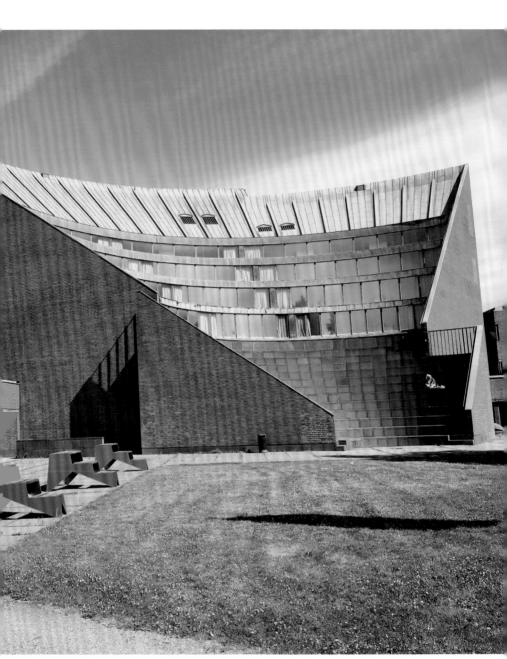

扇形的獨特外觀，內部是大講堂，外部是露天劇場

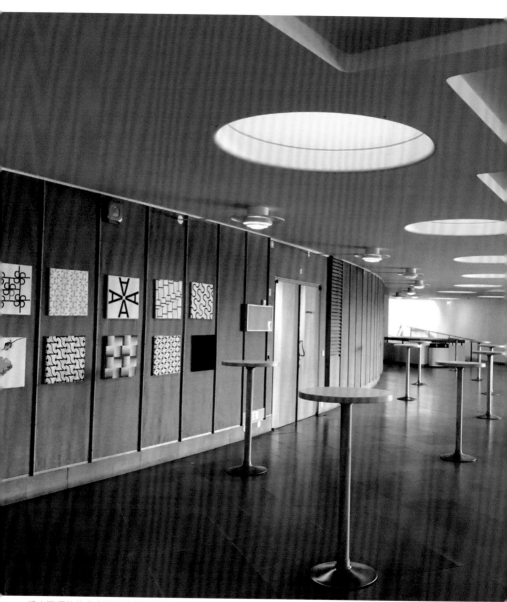

一樓大廳擺放許多奧圖設計的經典家具，當中的視覺焦點是描繪出一條美麗曲線的櫃檯桌（右頁）。

進到室內，會發現一樓大廳擺放了許多奧圖設計的經典、優美家具，學生們可以在這裡悠閒地自習。當中具存在感而成為視覺焦點的，果然是那張描繪出一條美麗和緩曲線的櫃檯桌。繼續往深處走，可以發現沿著地形緩緩往下配置的三條長形的教室空間量體，然後藉由貫串它們的通道走廊，圍塑出奧圖建築中常見的那種內向式的、受到保護而舒適的自然庭園。

要上到講堂入口之二樓的樓梯也以條狀木材加以包被，形成極具奧圖獨特美學的狀態。整個空間大量使用木材，充分顯現奧圖的設計特徵。講堂中的天花板相當高，可以意識到直接呈現出建物的扇形，並且為了引入自然光而在開口部下了許多工夫。筆者來到現場的時候剛好是暑假，但不知為何講堂的門卻未上鎖，因此得以悄悄進到這個宛如白色聖殿的講堂裡，在階梯座位與作為視覺中心的講台上，做了一場靜默無聲、內心卻無比雀躍而吶喊的授課情景的角色扮演，充分享受了再次成為大學生、悠遊於這個校園空間裡的甜蜜生活想像。

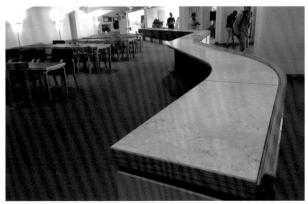

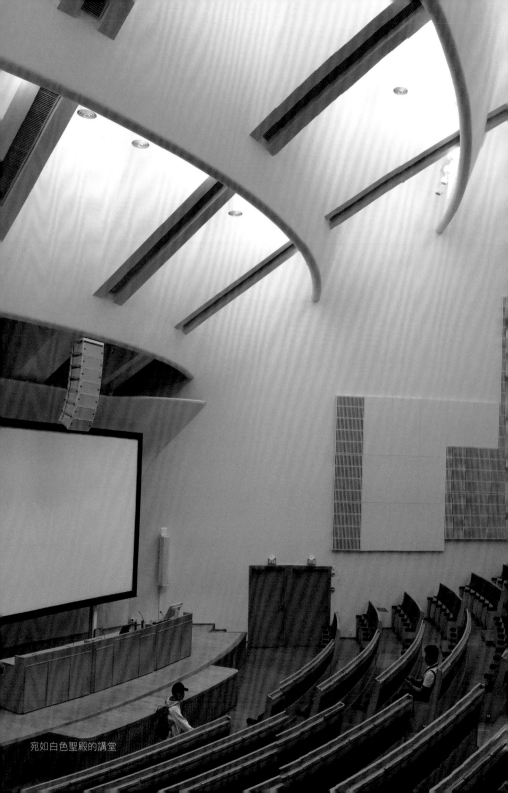

宛如白色聖殿的講堂

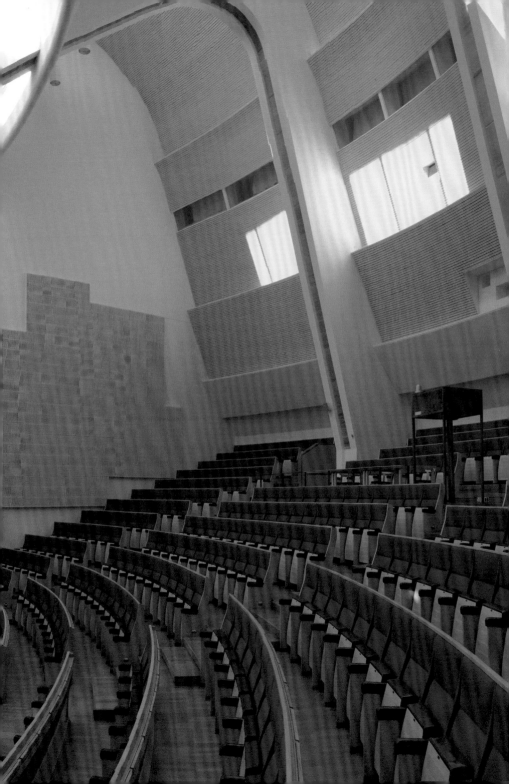

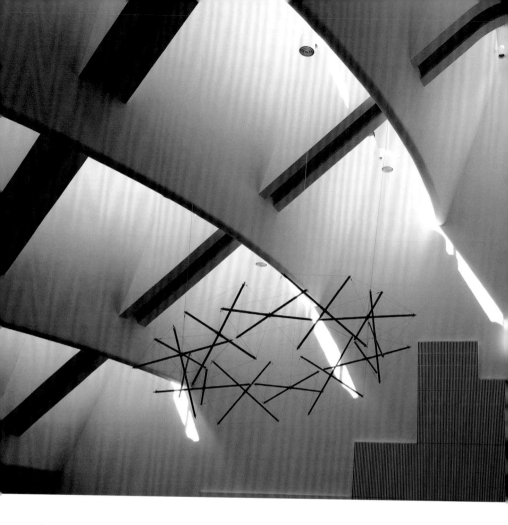

　　總合來說，這個校園規劃可說是充分考量了融合地景與基地的量體、建築材料與質感的並置、豐富的造型，以及室內空間如何運用自然光線，追求精緻的細部，如照明、扶手、搭配大理石鋪面的座椅、以及牆壁的釉彩瓷磚等等，展現出奧圖的成熟設計，可說是集其設計能量之大成、鉅細靡遺地呈現出屬於奧圖的完全設計（Total Design），堪稱是奧圖建築的博物館。雖然整體建築群從 1958 年陸續竣工以來已超過六十年，但這棟經典建築依然歷久彌新地持續扮演大學教育現場的角色，並且在良好的維護保養下幾乎毫無損傷，從這個地方可以感受到學生與校方對於這棟奧圖建物所抱持的敬意與「愛着」（日語，表示滿懷著愛情而無比珍惜使用的狀態）。

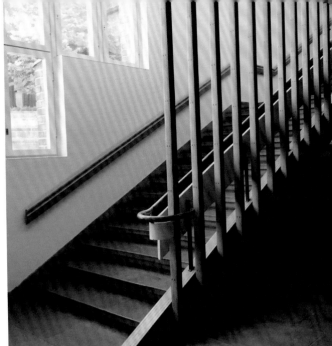

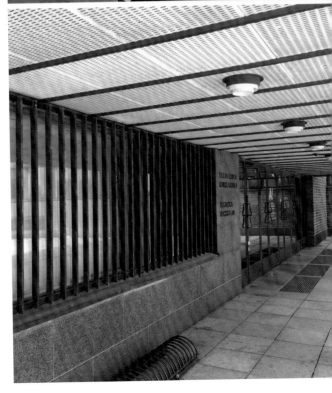

講堂屋頂的自然光線與精緻細
部，整個校園宛如奧圖建築博物
館，從步上二樓的樓梯到通道走
廊，都可見奧圖獨特美學。

Finlandia

芬蘭廳 1971

晚年巔峰之作，質樸兼具自然觸感

· 建築師 | Alvar Alto
· 追求極致素雅風采，顯現物與性

　　奧圖曾於 1961 年為赫爾辛基市政府提出市中心都市計畫，包含沿著蝶略灣（Töölönlahti）中心市區的許多文化建築計畫。芬蘭廳由奧圖於 1967 年開始設計，全部工程於 1971 年完成，囊括音樂廳兼國際會議廳和展覽的多功能建築／文化中心。整體建築外觀呈水平延伸的意象，另一個主要特徵則是下方有著音樂廳的塔狀扇形量體，上頭覆蓋銅板構成的屋面。

　　奧圖的設計想法是以一個挑高空間來提供更好的音響效果。格子天花板使觀眾看不到頂部，但它能像教堂的高塔一樣產生同樣深邃的後回聲。這形式源自古希臘演講廳的原型。然而事實上這種類似古代廣場式的講堂並不適用於現代音樂廳的設計，不過作為一個代表芬蘭國家的史詩級建築，或許有採用此種樣式的必要吧。

　　作為建築的主要表情，室外的牆面主要以大面積白色大理石來反襯底層的深色花崗岩，並在局部佐以柚木窗框點綴，以及底層之釉彩瓷磚牆面與銅框大面落地窗。這是奧圖晚年的代表作，當中的燈具、家具、鑲板、地板和天花板的設計，無不反映出其設計生涯中一貫源於自然素材的手法。所有材料都反映並透露出自然的風采，質樸卻又講究物質性的觸感。

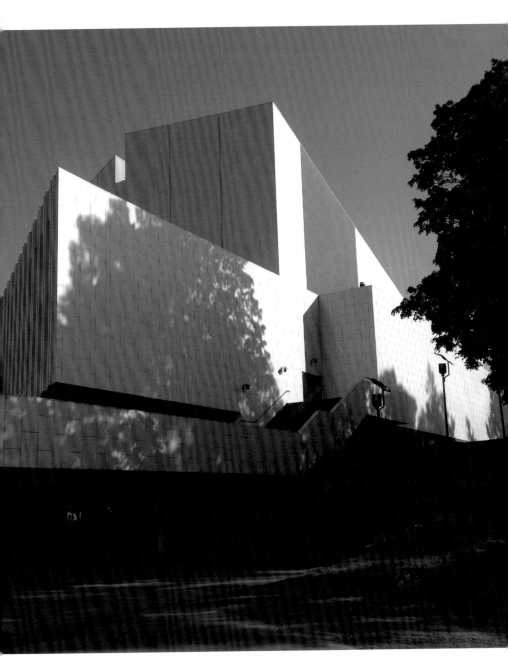

芬蘭廳建築宛如一座堅毅、凜冽的極地冰山，佇立湖畔。

這座在水平延伸出壯闊尺度、顯得氣勢磅礴的白色建築，在極具有機性格的量體鑲嵌及堆疊下，給了我一份宛如看見極地冰山佇立在湖畔的堅毅和凜冽印象。那彷彿是早年芬蘭愛國音樂家西貝流士（Jean Sibelius）[1] 所創作的交響詩《芬蘭頌》（*Finlandia, Op.26*），在跨越時空的迴盪下，就此凝固成建築，成了默默守護這個充滿著森林與湖泊、長時間被雪所覆蓋的國度，並見證它的甦醒，迎接降臨的光輝與榮耀一般。以下是《芬蘭頌》的歌詞：

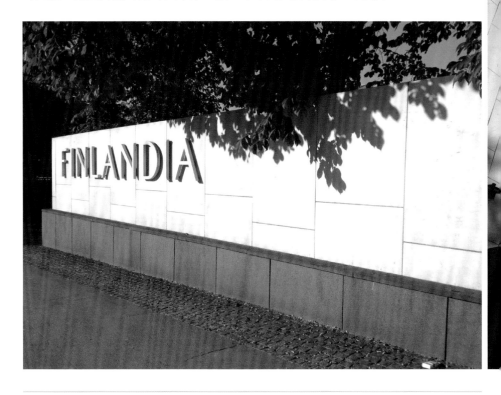

[1] 尚・西貝流士（瑞典語：Jean Sibelius，1865 年 12 月 8 日－ 1957 年 9 月 20 日），芬蘭作曲家，民族主義音樂和浪漫主義音樂晚期重要代表。他在 34 歲（1899 年）創作了著名的《芬蘭頌》，這首交響詩採用大量激昂憤慨、氣勢磅礴的音樂，向芬蘭人民表達政局危機，企圖喚起大家的愛國之心。樂曲末段裡，西貝流士轉而選用較溫和的旋律，後來，這一段寧靜詳和的旋律被作者獨立抽出成為另一首樂曲《自由之詩》（*Finlandia Hymn*）。在 1941 年，《自由之詩》由芬蘭詩人科斯肯涅米（Veikko Antero Koskenniemi）編上了歌詞，成為芬蘭最重要的國家樂曲之一。（芬蘭的國歌為《Maamme》意指「我們的國家」。這首《自由之詩》在換上歌詞後，也是一首聖詩。）

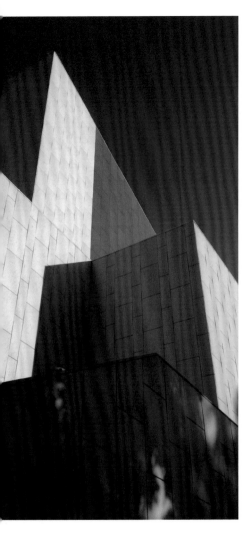

芬蘭廳的室外牆面以大面積白色
大理石，透露自然風采。

Oi, Suomi, katso, sinun päiväs koittaa,
yön uhka karkoitettu on jo pois,
ja aamun kiuru kirkkaudessa soittaa,
kuin itse taivahan kansi sois'.
Yön vallat aamun valkeus jo voittaa,
sun päiväs koittaa, oi synnyinmaa.
Oi, nouse, Suomi, nosta korkealle,
pääs' seppelöimä suurten muistojen.
Oi, nouse, Suomi, näytit maailmalle,
sa että karkoitit orjuuden,
ja ettet taipunut sa sorron alle,
on aamus' alkanut, synnyinmaa.

芬蘭，哦，您的日子快到了，
放逐夜晚的威脅已經消失，
在榮耀中，
就像天堂本身的掩蓋。
夜晚的力量早已贏了，
出生的國家啊，太陽的日子快到了。
哦，起床，芬蘭，舉起，
以美好的回憶為榮。
哦，起床，芬蘭，你向世界展示了，
假如您放逐奴隸制，
你並沒有屈服於壓迫，
早晨從出生的國家開始。

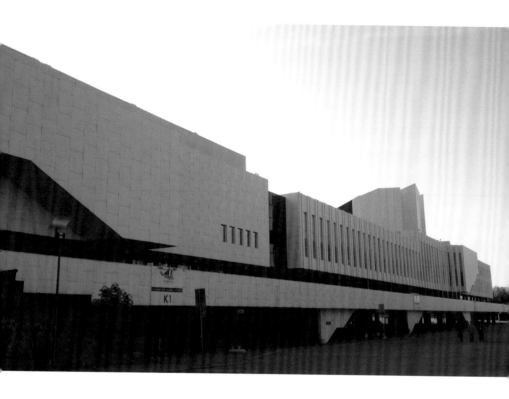

　　也許這樣的歌詞內容很難與奧圖建築本身有直接聯想，卻帶領我不禁神遊那境遇，遙想那個自身未曾經歷過的曾經高昂、澎湃而熱血的芬蘭年代，並在世代的傳承中以不同的媒材與方式傳頌不朽的歷史。就如同奧圖本人曾經所說：

　　「為了達到與建築相結合的實際目的與有意義的美的造型，時常不能從理性和技術的觀點出發——幾乎永遠不能。要緊的是充分發揮人的想像力……」

　　不過，這棟表情相對素雅的白色建築，背後似乎也透露出奧圖的建築思想。對我來說，那會是一份對於「素」的極致追尋：那是長久以來存在於自然界的物，其原本具備的「質」與「性格」。那應該是在人所製造出來的、令人感覺舒服的好東西。感覺上是「就那樣呈現出來」、毫不矯揉造作而直接的美感。這或許也是建築中所該保有的一份永恆而不變的價值吧。

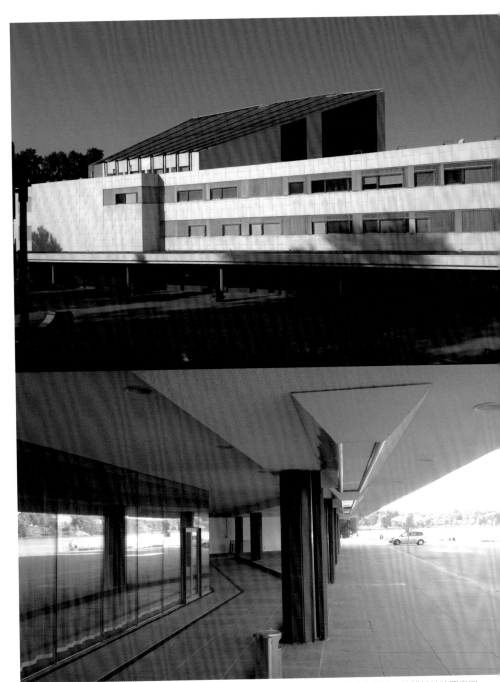

整體建築外觀呈水平延伸的意象，音樂廳的塔狀扇形量體，上方覆蓋著銅板構成的屋面，整體設計映照奧圖晚年對素雅的極致追求。

Otaniemi Chapel

森林教會 1957

自然的神性，森林擁抱下的白色十字架

· 建築師 | Heikki Siren & Kaija Siren
· 樸素而純粹，木構與森林對話的聖所

　　位於赫爾辛基理工大學校舍區、由希楞（Siren）建築師夫妻檔「以祭壇為名的作品」在 1954 年贏得競圖，1957 年完成的一個小教堂。森林教會主要是作為大學城裡的師生敬拜及聚會場所。在小教堂前，有一座按照人性尺度打造的樸素黑色木構鐘塔，成為來到這裡的指引。

　　建物巧妙配置成必須從斜向的角度趨近它。在爬上一段小階梯後，被引導到小小的入口。進到裡頭，會先經過一道刻意壓縮的玄關，讓人心情先沉澱下來，接著進入到深處、在那裡能夠看見彼側透過玻璃呈現出真實森林風景的本堂。以木構桁架創造出挑高空間的本堂，是個樸素而純粹，與自然環境直接相連的聖所。

　　這座教堂建築的主體材料為紅磚、木料。內部則以粗糙而俐落的木構桁架與紅磚牆搭配大面開口的黑框鋁窗，營造出簡潔且饒富詩意的神聖空間。相較於過去一般教會大多為較封閉的空間，這裡頭卻宛如起居室般明亮。主要將天花板從正面以 30 度角拉伸，讓光線得以從這個斜面的天花板以及南側的大面開窗溫柔地注入到聖殿當中。

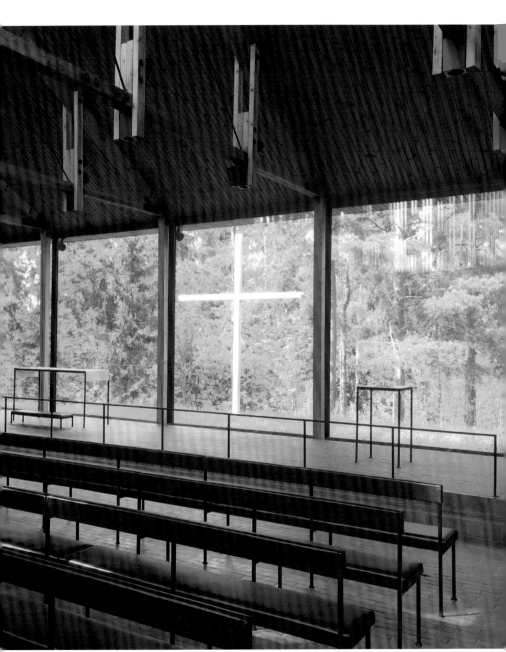

森林教會不期然地連結安藤忠雄的水之教堂，共同呈現一種穿越建築框架的自然神聖。

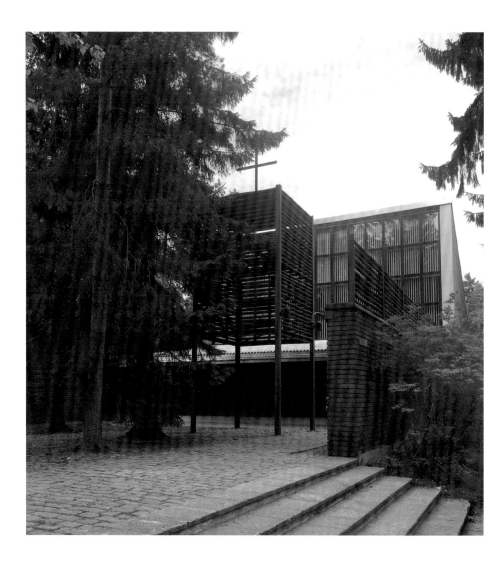

　　大面開窗的高度與基座的紅磚及木構有著絕佳的均衡感，而屋頂架構與垂吊下來之照明系統的木構細部，則有著簡潔與纖細之美，讓空間帶有某種絕妙張力。至於內部空間的主題與焦點，則是有著從反向天窗進到教堂的間接採光、以及在水平向度延伸的大面開窗，窗戶的彼方則可看到作為視覺焦點、佇立在森林擁抱下的白色十字架。

這樣的情境，令我聯想到日本建築家安藤忠雄在90年代於日本北海道TOMAMU度假村裡為了婚禮而特地建造的「水之教堂」（Chapel on the Water）的濃烈既視感。安藤刻意將十字架拉到戶外的寬闊水池中，和內部的座位拉出一段距離以塑造出某種崇高感，讓教會的神聖性穿越原本的建築框架，延伸到外部水池及遠處的森林範疇之中。因此可說水之教堂和芬蘭的森林教會有著穿越時空的共鳴與對話吧。

左圖為森林教會樸素的入口，主體建材為紅磚、木料。天花板以30度角拉伸，其屋頂架構與垂吊照明的木構細部，有著簡潔纖細之美。

Temppeliaukion kirkko
岩石教堂 1968
與大地共生，磐石中的聖所天籟

· 建築師｜Timo Suomalainen & Tuomo Suomalainen
· 善用地景的非典型教堂

　　俗稱岩石教堂（Rock Church）的聖殿廣場教堂，是一座位於芬蘭赫爾辛基的路德宗教堂，竣工於 1968 年 2 月，翌年 9 月正式獻堂。事實上 1930 年代就已經存在修建這個地區教堂的計畫，但由於二戰爆發，計劃被迫中斷。戰後藉由公開競圖，選中了兩位同是建築師的兄弟檔提莫（Timo）與卓莫（Tuomo）的設計方案。他們的策略並非把位於基地中的整塊岩石炸開移除，而是從岩石上部向下開鑿，保留岩石最初的完整結構，將教堂修建於一個巨大的岩石中，然後再於挖開部分岩石的上方修建玻璃頂棚，讓內部因自然採光而顯得明亮。

　　由於教堂直接利用挖掘開的岩盤作為內牆，帶有優越的聲音反射潛力，因此在音響學者與指揮家們的協助下，讓這個教堂創造出優越的音響效果而經常作為音樂廳之用。這些岩石甚至還可見冰河時期受自然環境削切下所形成的模樣。

　　這個教堂採取了完全顛覆過去西方教會建築的做法，並未設置既定印象中類似高塔的醒目地標，反而建造一座宛如由岩石堆砌的堡壘似的、天然地景般的存在。若沿著側面的坡道與爬梯上到這個岩石城寨般的頂部，除了可以看到相當前衛且宛如飛碟的教堂圓頂以外，還可發現周圍被塑造成一個可供城市居民漫步、聚集的公園，亦是個能獨處、放鬆心情仰望天空的安息之所。

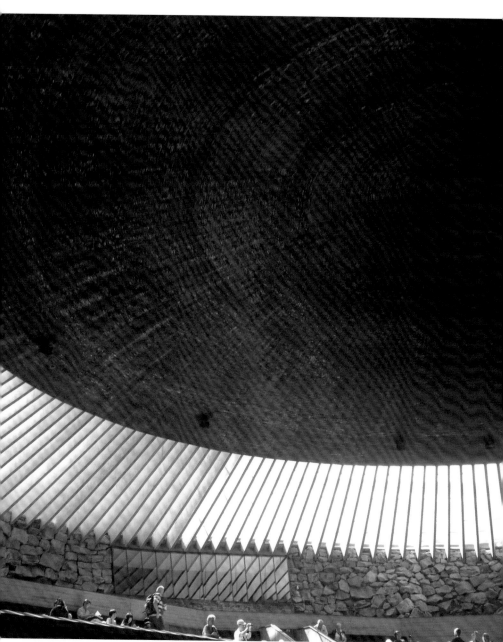

上百隻放射狀梁支撐的玻璃採光，讓人驚嘆岩石教堂的崇高與榮美。

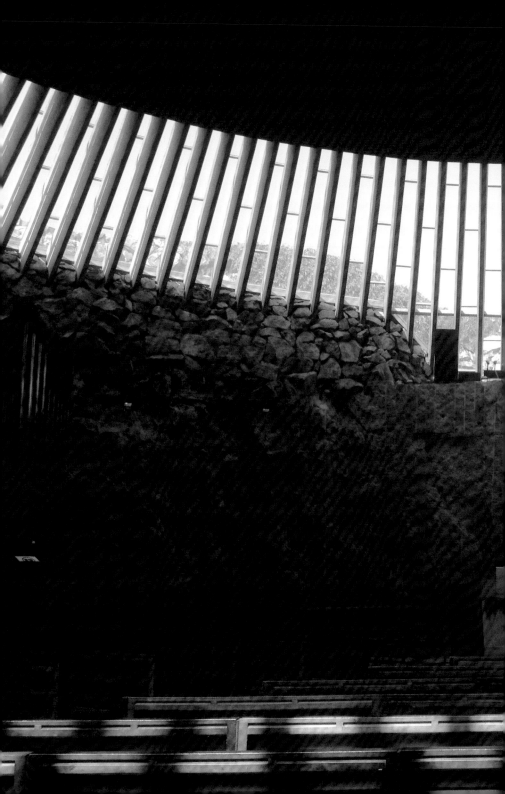

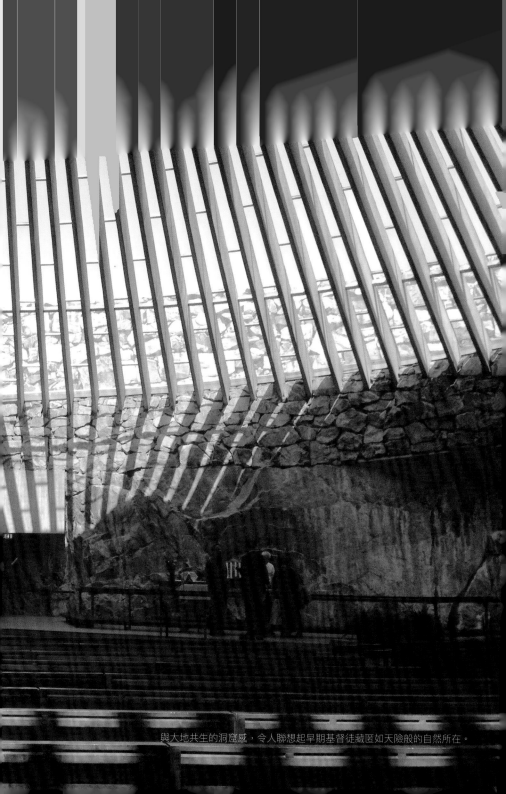

與大地共生的洞窟感，令人聯想起早期基督徒藏匿如天險般的自然所在。

回到地面層來看，整個教堂正面只做最低限的處理，僅以粗獷的清水混凝土量體在既有的岩盤上做出空間的增建式配搭，並以小件的鑄鐵式十字架造型裝置，來點綴出教堂的身分。這的確讓人聯想起早期基督徒所樂於棲息／藏匿的那種宛如自然界天險般的所在。穿越刻意壓縮尺度的主要入口、經過尺度較矮的玄關處、在經過空間尺度的轉換與釋放下，進入這個洞窟中見識到有著巨大跨距與挑高空間的教堂內部之後，才令人不禁倒吸一口氣地讚歎，這座聖殿廣場教堂的崇高與榮美。抬頭仰望，可見鑲嵌在岩壁上的管風琴、奠基於岩盤上的祭壇，以及陽光從金色的銅製穹頂，經由上百隻放射狀梁所支撐的玻璃採光罩流瀉進入其中，彷彿一切都得著洗滌、潔淨與救贖。

進入到這個有神同在、建立在磐石上的聖所，讓我深刻感受到神親自動工的軌跡，也看到芬蘭國度持續領受的恩典與祝福。

如右上圖，外觀僅以小件鑄鐵式十字架，點綴出教堂的身分。內牆可見冰河時期削切下所形成的岩石模樣，而堡壘般的外觀與戶外地景融為一體，可步行坡道爬梯至銅製穹頂。

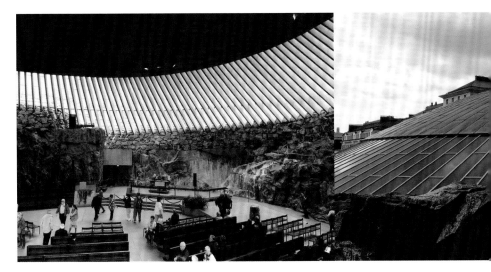

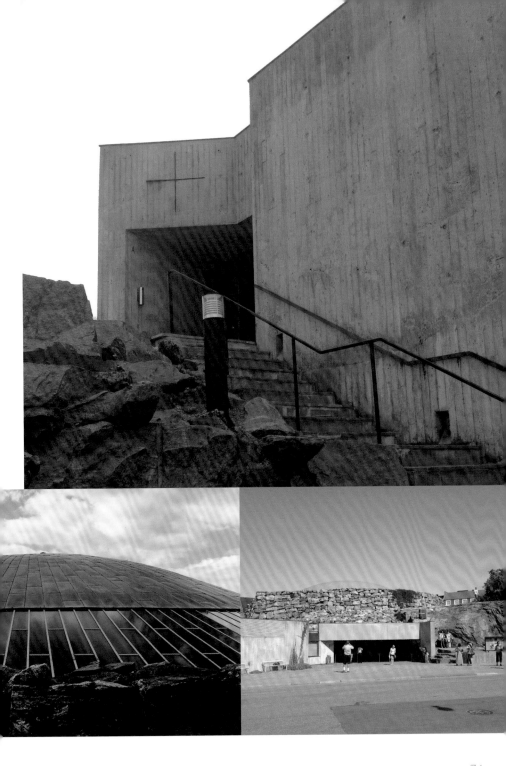

Kamppi Chapel

康皮禮拜堂 2012

對人類的溫柔，都市方舟的心靈綠洲

· 建築事務所 | K2S
· 利用都市空間高低差地形，創造屬於人類的現代主義

　　這是靠近赫爾辛基中央車站康皮區的那林卡廣場（Kamppi Narinkka）、一顆稍嫌突兀卻又因它渾圓高挑、宛如木碗般造形而深受人們喜愛的小教堂。康皮禮拜堂是 K2S 建築事務所的設計作品，為赫爾辛基 2012 年設計之都的計畫項目之一。由於它位在川流不息的人潮交通匯聚之地而特別顯眼，若不接近仔細端詳一番，滿容易誤以為它只是個公共藝術裝置。這是教會為了提供人們暫時抽離忙碌苦悶的城市生活，而決定在這個宛如綠洲般的所在，創造出一個都市方舟般的暫時居所，供人們在片刻的靜默中，暫時逃離生活的紛擾，透過獨處來調適呼吸節奏，獲得喘息及充電後，重新面對世界。

　　當順著廊道走進這個瀰漫著木頭香氣的禮拜堂，自然地坐在成列排放在聖壇前、同樣具備極簡設計風格的木板凳上，沐浴在從橢圓天花板與木構牆體之間的縫隙所滲進內部之漫射光線。有別於一般教堂的聖像或者是作為視覺象徵的巨大十字架，這裡的擺設只有小巧的講壇與擺放其上的聖經、無比精簡的小十字架，以及一旁的燭台與擺設花朵的纖細棚架。設備具體而微，令人備感親近、自在而舒服。或許最大的用意，在於讓具象的神性表徵極小化，試圖藉由這樣的空間與光影，創造出與神對話、提供人得以靜默的都市綠洲般的暫時居所。

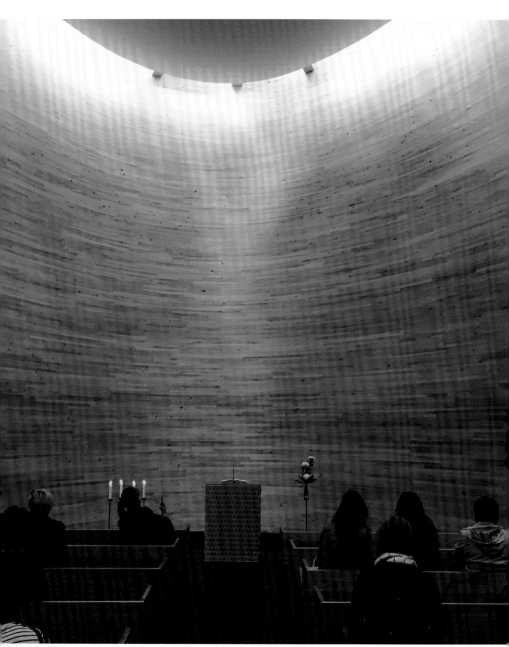

宛如木碗般的小教堂內部。為城市人提供一處心靈淨土，靜默片刻。

這個小教堂巧妙地依附在都市複合構造體的高低差地形中（停車場通道旁），因此除了主要量體的木構小教堂之外，附屬的辦公室小空間則巧妙地收納在半地下的地面層蔽體之中。從位於側邊的玻璃廊道立面入口進入後，以清水混凝土牆面搭配黑色基調的家具，形塑出沉穩冷靜的空間質感，並擺設了由丹麥建築家阿內‧雅各布森（Arne Jacobsen）所設計的天鵝椅與矮桌，漂浮著無與倫比優雅的氣息，讓我深受吸引。

在人潮熙來往返的廣場，教堂宛如一件裝置藝術，極簡的外觀設計，室內擺設了丹麥建築家設計的天鵝椅與矮桌。

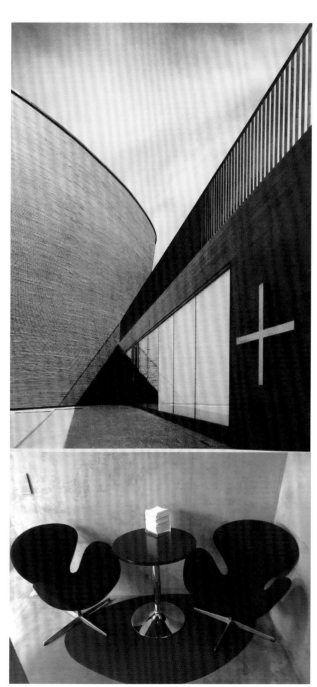

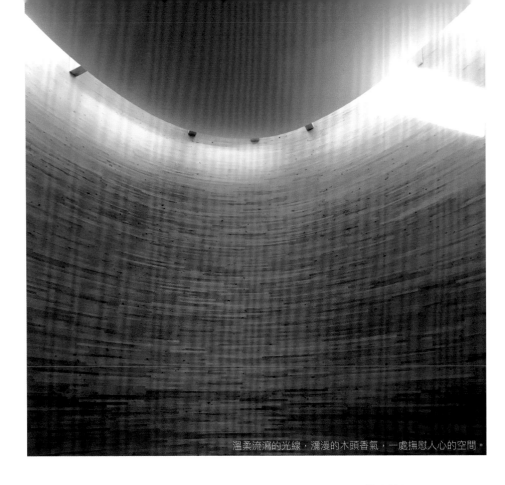

溫柔流瀉的光線，瀰漫的木頭香氣，一處撫慰人心的空間。

日本建築家伊東豐雄，對於這棟可愛的小教堂做出了以下的評語：

平穩的卵型平面教堂，內外都以芬蘭獨有的木材包覆。從頂部沿著牆面有溫柔的光流瀉而下進到內部。置身其中，想必一定能夠感受到木材的香氣吧。那不僅是視覺的，更是五感全體能同時感受的空間。與其說是「建築」，還不如說是讓人感受自然的媒介。

K2S 建築的表情經常是簡單而明快的。或許可說是以「極簡主義」為目標的吧。然而那相對於大多數的極簡主義者所追求的僵硬、極端與輕薄，以及透過突顯透明度來強調的那份冷冽，卻仍舊可以感受到他們的建築上，繼承的是在阿瓦‧奧圖所建立的芬蘭傳統，「溫暖的、屬於人類的現代主義」。

這不就是對當代的北歐設計所能夠做出的最大禮讚嗎？

Helsinki
赫爾辛基的城市生活風景
自然中見從容，自在中見放鬆

　　當初一心一意渴望來到赫爾辛基，除了因為它曾於 2012 年獲選為世界設計之都，想親眼見識設計能量如何能在一座城市迸發之外，另一個很大原因就是想造訪在電影《海鷗食堂》中所流露出的城市生活感。包括在海港邊、不是那麼擁擠吵雜的市集中，人們津津有味地享受著挑選食材、與賣家打招呼和交談的模樣，以及盤旋在上空、伺機降落覓食之海鷗們（真的很多）的姿態；坐在高處的教堂廣場前階梯上，沐浴夏日溫暖陽光，隨處窩著喝起啤酒；與夥伴們開懷暢談的相互依偎，甚或是穿著 Marimekko 繽紛洋裝在中央大街上散步的各種屬於這座城市的情景……。

　　雖然聽不懂芬蘭語，卻可從他們的動作中看出自然流露的放鬆、從容與自在。我相信這也是某種幸福的寫照——所謂的「生活感」。這或許和季節有關吧。對北歐的人們來說，夏季是一年中最明亮、最能夠盡情在戶外活動的時候，因此冬季時在內心所堆積的憂鬱、苦悶，終於可以徹底排出體外，好好地新陳代謝也說不定。

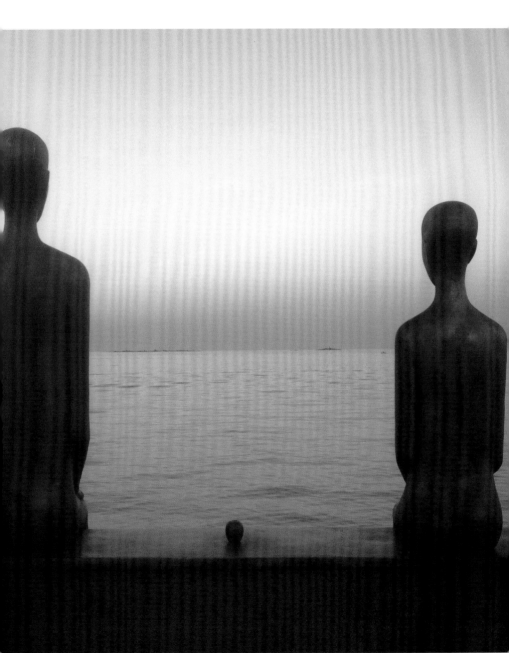

海面上風平浪靜，只有水紋緩緩流動。靜坐望向遠方，那份彷彿望向世界盡頭的幽靜與安適。

雖然知道於 2012 年獲選世界設計之都，城市中的
建築在某種程度上，繼承著國寶級建築巨匠阿瓦‧
奧圖帶有溫度的現代建築設計理念，除了滿足實際機
能外，還能在空間中善用木構造材質來創造生活中應
有的溫度，讓人體感北歐森林當地風土的聯繫。不
過，在充分享受設計美學帶來身體五感的滿足之外，
唯一令人吃不消的是在地飲食。

當然最頂級的餐廳肯定不乏美味佳餚，如知名的馴
鹿肉（坦白說也無福消受這樣的野味），但比較貼近
日常的，除了鮭魚就是黑麥麵包等較為生冷的餐食，
雖然再怎麼說這都是他們的 Soul Food，不過連續幾
天下來，實在有點吃不消。這才想起或許該造訪那個
傳說中、由獨立的日本女性來到赫爾辛基所開的海鷗
食堂。

我的腦海因想像或許能夠享用到以日本米捏製而
成的香噴噴飯糰；甚至幸運的話，能吃到搭配美味醃
醬菜與熱呼呼味噌湯的薑燒豬肉定食，而決定一訪。
然而這份奢求未能達成，當我們終於按圖（google
map）索驥、找到這家食堂時，一來既沒有海鷗（本
來就沒有），二來是它早就不再是供應日式餐點的食
堂，而是連整個內裝與氣氛都已大異其趣的義大利小
餐館。或許義大利菜才是當地人對美食最直接的想像
吧。略帶遺憾點了烤鮭魚佐馬鈴薯，倒是意外地合乎
口味。

海鷗食堂仍在，只是改賣義大利
餐，內裝氣氛已大異其趣，意外
嚐到合口味的烤鮭魚佐馬鈴薯。

繽紛色彩的 Marimekko

夏天的赫爾辛基正是白晝超長的時節，所以好好逛了市中心，慢吞吞回到下塌的 Radisson Bleu 旅店，彷彿為了調整味覺，吃了特地帶到北歐來的日本日清杯麵之後，外頭依然明亮，於是決定再次出門前往離旅店不遠的海岸邊散步，時間是晚上九點左右。不過畢竟已經逐漸接近「入夜」時分（後來一直到夜晚十一點，天色才終於完全暗下來），所以沿著海港邊走著、往另一頭的公園前進時，幾乎看不見人潮，倒是看到芬蘭有好幾個家庭，此時正坐在自家面海露台上 BBQ 著，甚是滿足而優雅地享用假日燒烤的美好晚餐（這才知道西方人所謂「Sunday Grill」是怎麼一回事）。

路上只有少數人同我們一樣，趁著溫度終於變得比較涼、需要穿件薄外套的舒服狀態，來到這附近跑步、運動。走到岸邊時，天色更戲劇化地產生了漸層，那是太陽已經沉入海的盡頭所留下的餘光所致。海面上風平浪靜，只有水紋緩緩流動。我們與坐在那裡的兩尊環境藝術雕刻一起望向遠方，那份彷彿望向世界盡頭的幽靜與安適，一直到現在還清晰地躺在我的腦海裡。有趣的是，那時眺望的其實是朝向南方、隔著波羅的海昔日文明核心的歐洲大陸，自己反而處於比想像更靠近邊陲的所在呢！

雖然只是短暫幾天在赫爾辛基海邊的喘息，不過卻是日後每當夏季來臨時，就會令我渴慕屬於北歐的、寧靜的海的風景。

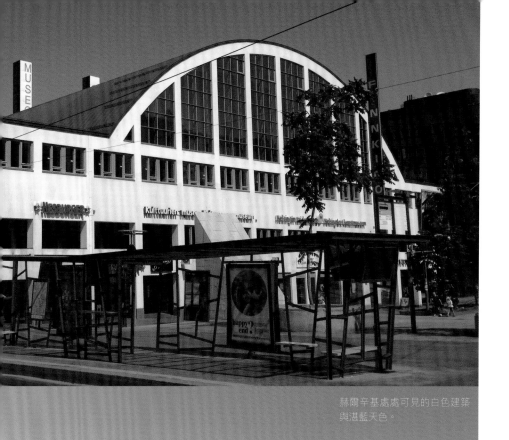

赫爾辛基處處可見的白色建築
與湛藍天色。

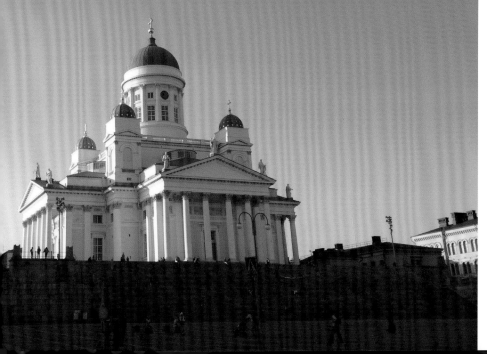

Episode 1

SILJA LINE 詩利亞號

芬蘭與瑞典之間的移動城堡

· 體驗 20 世紀純粹為機能而生的簡潔機械造形
· 回想柯比意時代對機械及其美學的全新信仰

　　從赫爾辛基前往斯德哥爾摩，有多種交通方式，但我個人最推薦的是搭乘「移動城堡」——詩利亞號郵輪。它的優點在於可以前一天傍晚告別赫爾辛基，半夜橫跨波羅的海、於翌日清晨抵達瑞典，是住宿與移動合一的精簡旅程組合；另一個推薦原因則是搭乘這艘渡輪能體驗 20 世紀曾以純粹為機能而生的簡潔機械造形，除了引領風騷，還成為現代主義建築爭相仿擬的範型。且讓我仿擬柯比意的說法，將它稱之為「宿泊的機器」吧，再加上北歐設計的純淨美學加持、以及宛如會有《海上鋼琴師》這部電影裡所呈現的美食及音樂饗宴的召喚下，豈有不登上這座移動城堡，親自體驗這機械文明史詩般之篇章的道理呢？

　　話說回來，為何機械會成為那個年代的美學典範？而輪船又為何會成為柯比意歌頌且讚歎不已的對象？筆者以為，那是整個時代背景對於純粹理性的專注與凝視下所得到的鼓舞與躍進，並且讓柯比意提出「住宅是居住的機器」的劃時代宣言；作為彼時最時興的、得以承載人類旅運等生活行為之機具的汽車與輪船，所具體展現的美學觀。

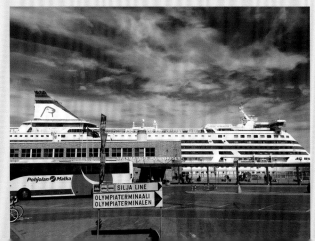

搭乘這艘海上的移動城堡，不僅能欣賞20世紀簡潔的機械造形，還能領會北歐設計的純淨美學。

在柯比意《邁向建築》一書中，關於〈視而未見的眼睛〉篇章裡，柯比意首先刻畫新時代來臨之際所必須面對的典範轉移——機械成為全新的信仰與依據標準：

「…… 一切都必須重頭開始。多麼艱難的任務！同時又是那麼地急迫，整個世界都籠罩在此刻不容緩的需求下。機械將引導一種新的工作與休閒秩序。整個城市都有待建造，重新建設，以達到最低限度的舒適程度；其嚴重的欠缺將動搖社會的平衡。……機械技術的創造是某些組織企圖滿足以純粹的機能，並合乎人類讚賞之大自然事物所導循的演化法則；因此和諧性乃存於工作室或工廠生產的產品之中。這並不是『藝術』，不是西斯汀教堂，也不是雅典娜神廟；而是全世界以意識、心智、精確性，再透過想像力、果斷而一絲不苟的工作態度所生產出的日常生活物品。」

在這段對於機械美學所做的告白之後，柯比意更進一步以輪船作為範型來詮釋符合這個新時代的精神：

「如果我們暫且忘記輪船是運輸工具，而以新的眼光去看待它，將會發現眼前所呈現的是由魄力、規律、寧靜等強烈美感素質所形成的一種重要表現。

嚴肅的建築師若以身為建築師的眼光『有機體的創造者』去看輪船的話，將會發現該死的世俗束縛獲得了解放。輪船敬畏並順應大自然的力量與邏輯，而非過時而停滯的傳統；因不再受狹隘、平庸等概念的侷限，得以正確地質疑問題而獲得正確解決方法，使得對於現代性之追求與邁進獲得鼓舞。……陸地上的住屋是落後世界的一種縮影。輪船是實現由新精神所組織之世界的第一階段。」

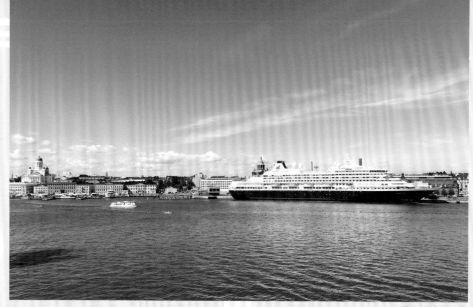

　　柯比意說：「若暫且忘記輪船是運輸工具，以新的眼光去看待它，將會發現眼前所呈現的是由魄力、規律、寧靜等強烈美感素質所形成的一種重要表現。

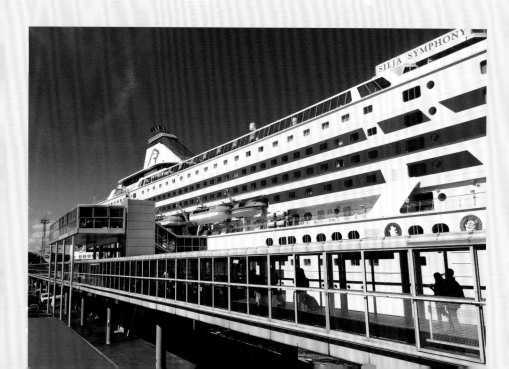

從收票口、商店、餐廳到房間，皆可充分體驗北歐設計的素雅。

　　總之，從搭船（赫爾辛基碼頭的風情）、離港（回望赫爾辛基的心酸）、船上的風景（波羅的海的表情）、晚宴（華麗 buffet）、音樂會（爵士樂團演奏）、購物（購入免稅的 Marimekko 睡袋，非常划算）、單人房空間（北歐設計的素雅）、抵達斯德哥爾摩港口（宛如 OMA 新建築般的碼頭房舍），一整套詩利亞號之空間序列轉換與旅程體驗，堪稱無懈可擊的完美。而這段在輪船上跨國過夜的記憶，我想會永遠存留在內心中最柔軟而寶貴的那個角落吧！

Stockholm
瑞典 斯德哥爾摩

代表建築家／ 岡納‧阿斯普朗德 | Gunnar Asplund 1885-1940
北歐古典主義建築代表

● 於斯德哥爾摩皇家工科大學學習建築。畢業後，繼續於
皇家藝術大學深造，卻因反對保守的布雜風格教育而退學。
之後與朋友建立「克拉拉學校」，找來許多當時北歐一流
的建築家前來授課指導。
● 1913 年至 1914 年前往義大利。回到瑞典後，與朋友萊
維侖茲(Sigurd Lewerentz)共同提出的設計，在1915年「斯
德哥爾摩南公墓國際大賽」獲得首獎，為其代表處女作。
畢生致力於代表傑作「森之墓地」。

Visit info / reference note

1. 以斯德哥爾摩中央車站為起點，西南側步行約 5 分鐘可
抵達水岸前的市政廳，是錨定城市景觀的地標；而從車站
門口往前向東北側移動經過克拉拉教堂，可來到 Sergels
torg 賽格爾廣場，其聳立於其周圍的 Åhléns City 百貨公
司、Stockholm City Theatre 城市劇院等周邊街廓，組成
了高密度的中心商業區與文化發信地，是初來乍到之下參
訪的必須。知名的斯德哥爾摩圖書館也就在賽格爾廣場北
邊步行 20 分鐘以內的範圍。
2. 深入探訪斯德哥爾摩之島與漂流必須：王宮所在地的
舊城區 (Gamla Stan)、名建築家拉斐爾‧莫內歐 (Rafel
Moneo) 設計的現代美術館的船島 (Skeppsholmen)、有動
物園及瓦塞戰艦博物館及 Skansen 歷史博物館的動物園島
(Djurgården)。搭地鐵、步行都可抵達。
3. 壓軸是距離斯德哥爾摩市中心 8 公里遠之南方郊區的世
界文化遺產—— Skogskyrkogården 森之墓地。從中央車
站搭地下鐵 30 分鐘以內可抵達。

有著北方威尼斯之稱、漂浮在連結波羅的海與內陸梅拉倫湖（Mälaren）的河道上、由十四座島嶼所構成的斯德哥爾摩，是個帶有多樣地景與表情的城市。中世紀以來的老城鎮 Gamla Stan（瑞典文即為「老城區」之意）位於核心地帶，是細小巷弄交錯的小島；而緊鄰中央車站右側的奧斯特馬爾姆（Östermalm），則是漂浮著閒靜氣息的市中心區；至於中央車站的所在地屹立著斯德哥爾摩市政廳的國王島區（Kungsholmen）則殘留著鬧區風情；再加上散發出輕鬆又富創意的氛圍，有著藝術品店、特色咖啡廳及風格獨具各類博物館與藝廊而充滿能量的南島（Södermalm）等等，只要過一座橋就給人彷彿來到完全不同城市般的錯覺。

我還記得當時從 Slussen 地下鐵車站走出來，越過小廣場、搭上拔地而起的卡特琳娜電梯來到那座劃破天空的鋼橋上，環顧周圍那幅映入眼前並包圍著我身體的壯闊風景：在高低起伏的島嶼所編織而成的自然地景上，就像是按照不同時代長出了有條不紊的各類建築群體；在現代運輸設施與橋梁間彼此連結，而形塑出宛如史詩般的北方都會樣貌。居高臨下將這樣的場景盡收眼底，我的心不禁為之震動不已。回想起來，這段 2009 年夏天的邂逅，或許就是情定北歐的一見鍾情吧！

另一方面，走在街上也可以從引領斯德哥爾摩潮流的選物店、街角的小工作室、以及極具品味的古董店聞到設計的香氣。只是單單走著，就能夠感到情緒的高昂與喜悅。現代的瑞典設計可說是洋溢著自由的氣息。那想必是來自於珍惜傳統、並同時意識著世界潮流，從兩者中找出屬於自己之原創的企圖，亦即經常回到進行設計上之新陳代謝的這道活水之上。也因此在這個地方，從過去到現在，出現了無數精彩絕倫、耐人尋味的建築傑作。

Stockholms stadshus

斯德哥爾摩市政廳 1923

城市門戶的優雅展現，「IKEA」式的古典式樣

· 建築師 ｜ Ragnar Östberg
· 從新古典主義轉化為北歐國家浪漫風格 [1]

　　初次造訪北歐、來到斯德哥爾摩是 2009 年夏天。從機場搭乘接駁巴士逐漸接近市中心之際，從遠處望見一棟深褐色的高塔建築，坐鎮在城市中心的河濱地帶。這棟以北歐民族浪漫風格 著稱、無比優雅的市政廳（Stockholms stadshus），其削瘦而高聳的鐘塔與略帶陰暗色調的憂鬱氣質，帶有某種來自於中世紀建築的神韻。站在聳立著高塔、臨著河濱散步道與渡船碼頭、以及被建築所圍塑和包被的城市廣場裡，不可思議地竟讓我擁有類似置身水都威尼斯聖馬可廣場的既視感。這或許是在某種硬體空間組合下所造成的場所性格。或許可以想像這樣的城市脈絡，與瑞典人的祖先──維京人在過去就是駕著戰船循著河道、經由波羅的海航向世界而留下了可誇耀的軌跡與輝煌的歷史有關；與後來大航海時代，各國商船就是聚集在類似像威尼斯這樣的海港城市，進而帶動了商業文明的繁榮且盛極一時有關……。

[1] 根據維基百科指出，國家浪漫風格（National Romantic style）是 19 世紀末至 20 世紀初，流行於北歐的建築風格。它是浪漫主義的組成部分，通常也被視為新藝術運動的一種形式。流行至芬蘭、丹麥、挪威及瑞典，還有波羅的海國家中的愛沙尼亞和拉脫維亞，以及俄國（主要在聖彼得堡）等國家。相較於其他地方更具懷舊色彩的哥德復興式，民族浪漫風格建築藉由改良國內建築以表達進步的社會和政治理念。基於這個脈絡，建築師借鏡中世紀早期甚至是史前的建築做法，創造一種得以感知其民族性格的相應風格。這可視為對工業革命後之風潮的反動，以及作為北歐民族主義之夢的一種表達形式。同時也推動了對於「埃達」（Edda）和「薩迦」（Saga）等北歐古老神話與諸王傳說之文學的興趣。

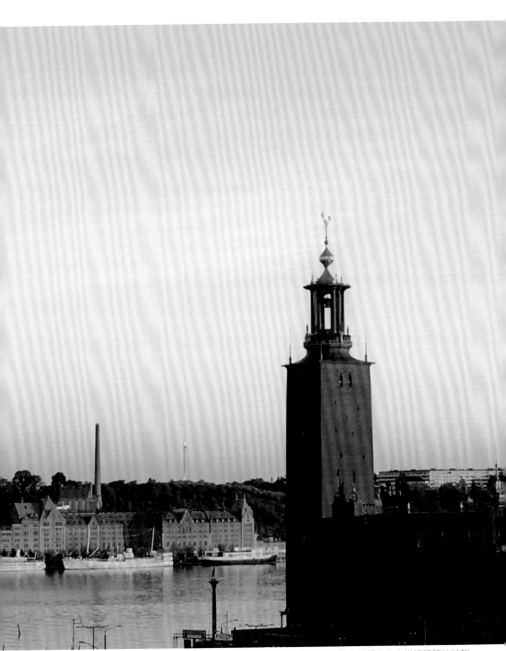

坐鎮在市中心河濱，市政廳削瘦而高聳的鐘塔與略帶陰暗色調的憂鬱氣質，帶有某種來自中世紀建築的神韻。

只不過相對於聖馬可廣場刻意於教堂與總都宮旁留白，因而具備徹底的開放性，斯德哥爾摩市政廳廣場的開放空間則是透過一道開放的拱廊，把屬於市政廳領域的內部合院對公共開放的做法，在城市尺度的建築中，創造出某種帶有圍塑性之親暱感的開放式中庭，裡頭甚至有棵綠葉成蔭的大樹，創造出令人感到可喜的空間角落。雖然與威尼斯聖馬可廣場的空間性質有所不同，但都能充分體會廣場、交通節點這類公共空間在歐陸城市中所形塑出的場所精神。

　　徜徉其中，靜靜地感受河水的流動，眺望著風吹拂渡輪上瑞典國旗的旗幟擺盪、凝視人們或佇立、或坐、或臥在河邊的青草地及階梯上，享受著北歐夏天舒適的溫度⋯⋯。這或許是有著水岸邊的城市、有著藍帶進入到城市中所成就出的生活風景，或說這類城市應有的姿態、模樣與品格吧。附帶一提的是，從市政廳前水岸碼頭搭船前往皇后島探訪 17 世紀興建的王宮過程時，能見到河道兩岸蓋了許多別墅 / 夏日小屋，看著人們享受著夏日時光，或許可說是最接近瑞典人日常生活的真實。

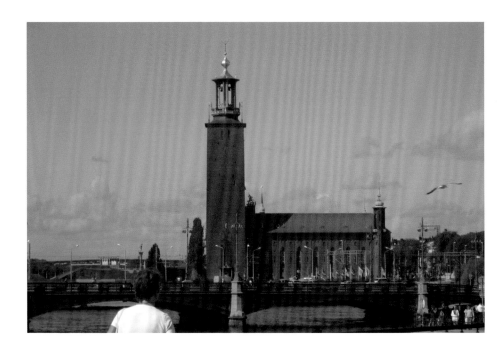

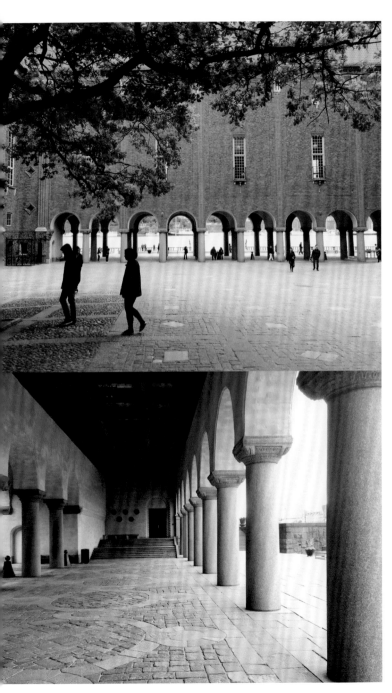

臨著渡船碼頭的市
政廳廣場，透過一
道開放拱廊，創造
出有圍塑性之親暱
感的開放式中庭，
裡頭甚至有棵綠葉
成蔭的大樹。

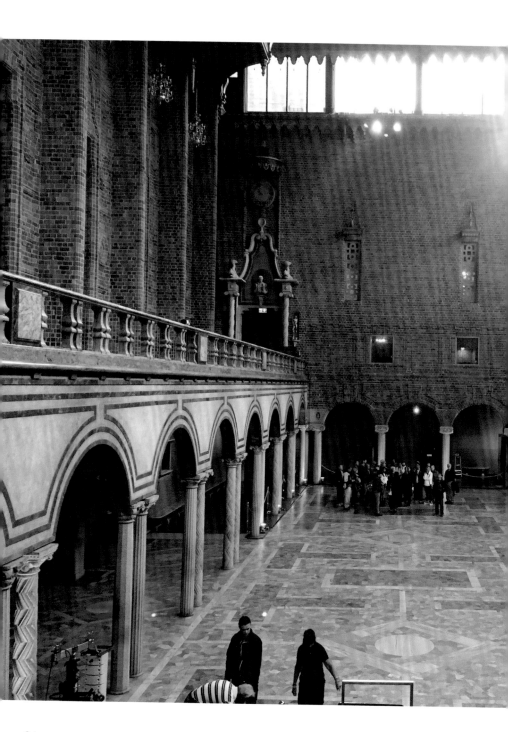

左圖的藍色大廳是每年十二月諾貝爾獎頒獎典禮後舉辦晚宴的地方。建築使用厚重的紅磚，恰如其分的古典式樣裝飾如鐘樓、純粹的圓拱及幾何形開窗、乾淨俐落的屋頂構造等，都顯現出相對簡潔洗鍊的北歐國家浪漫風格。

　　市政廳建築本身相對年輕，由建築師拉格納‧奧斯特貝里（Ragnar Östberg）設計，從 20 世紀初的 1911 年開始建造，於 1923 年落成。主要量體構造使用厚重的紅磚，恰如其分的古典式樣裝飾如鐘樓、純粹的圓拱及幾何形開窗、乾淨俐落的屋頂構造等，都顯現出某種過渡性格：從 19 世紀國際流行樣式的新古典主義轉化為相對簡潔洗鍊的北歐國家浪漫風格。我個人對於這個風格的解讀是「IKEA」式的古典式樣，或者可稱之為某種具備簡樸、適可而止之節制性格的西方樣式。而這也的確就是我們現在從北歐設計中所接受到的美學態度。

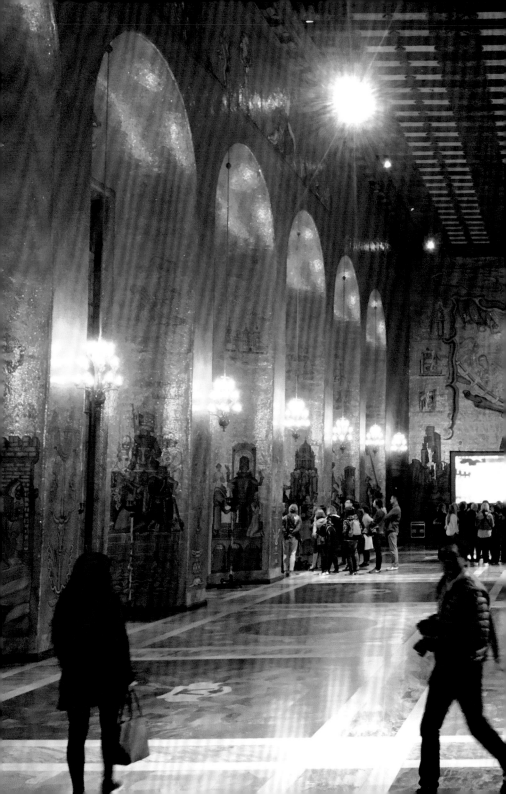

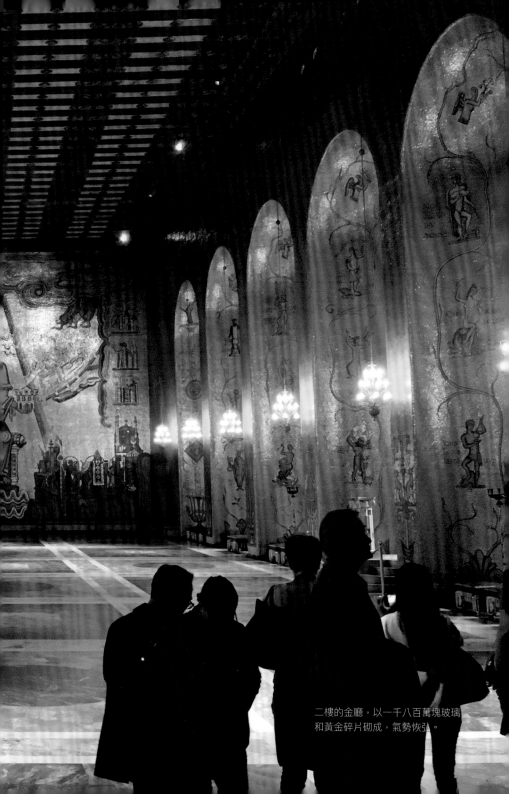

二樓的金廳，以一千八百萬塊玻璃和黃金碎片砌成，氣勢恢弘。

　　不過內裝就毫不客氣地大大浪漫了起來，其中在二樓的金廳，以一千八百萬塊玻璃和黃金碎片砌成，鑲嵌具有北歐神話、歷史與文化之韻味的圖騰，與地板的大理石輝映出磅礴的恢弘氣勢。相較之下，我更愛從入口進到裡頭，被拱廊圍塑出來、從高處開窗讓陽光得以進到內部的挑高空間的「藍色大廳」（Atrium）。這裡便是每年十二月諾貝爾獎頒獎典禮後舉辦晚宴的所在。拱廊底下的展示櫃裡則擺放著晚宴使用的專屬餐具器皿，供來訪者得以享受神遊物外參與其中的片刻。

　　在這裡充分享受了建築饗宴而依依不捨離去之際，腦海裡想像的是再次造訪斯德哥爾摩時機，或許就是日本小說名家村上春樹先生贏得諾貝爾文學獎、身為粉絲的我，跟隨他到此瞻仰其榮耀時刻的時候了吧！

市政廳中不同於外觀，大大浪漫的內部空間。

Stockholms Stadsbibliotek

斯德哥爾摩市立圖書館 1928

宇宙般的閱讀聖殿，北歐現代建築的前奏曲

· 建築師 ｜ Gunnar Asplund
· 從新古典主義邁向現代主義建築的里程碑

　　斯德哥爾摩市立圖書館可說是北歐現代建築的前奏曲，由瑞典代表建築師岡納 · 阿斯普朗德（**Gunnar Asplund**）所設計。離斯德哥爾摩中央車站不遠。我在當時氣溫約莫十八度的夏日午後，漫步在寬敞的人行道上，遠遠地便可以看到具有震撼力的幾何量體。它臨著斯德哥爾摩市中心的兩條大道之交叉點興建，位於一片舒服的公園之內。以圓柱穿刺方體的單純幾何學形體構成。一方面或許是盤算著為了讓人們在遠方也能清楚識別，另一方面則在立面上施加了來自於古埃及的裝飾性圖騰。單純而俐落的量體構成，似乎可視為一種從新古典主義邁向現代主義建築的宣告，而這件作品在今日看來，也的確是瑞典邁向現代主義建築的徵候與里程碑。

　　從臨道路的正面入口以緩坡式的階梯，塑造出前往知識殿堂的儀式性，穿入由巨大落地窗所塑造的入口後，來到一個相對被壓縮的門廳空間，作為與主要的圓形閱覽室空間的過渡與中介。在這裡整理一下情緒與喘息後，接下來將進到更狹小的一道窄門，踩著階梯緩緩上升到巨大的內部之後，是一個會讓人不禁屏息讚嘆的巨大圓柱形閱覽室。書以環狀排列的方式圍繞著這個開架式的超大閱覽室，周圍再配置其他各種空間做出包圍感。明確的空間計畫構成也促成了使用上的便利性。

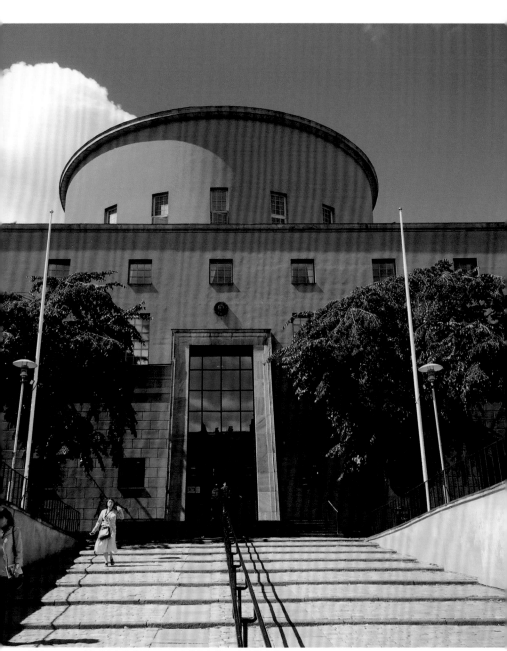

圖書館正面入口以緩坡式的階梯，塑造出前往知識殿堂的儀式性。

超大圓柱頂部有一盞圓形掛燈，漂浮在這個超巨大尺度的室內開放空間上空。配合圓柱上部對外所做的長條形開窗，帶進了隱約的自然光，讓這個原本就具有神聖氛圍的圓形閱覽室空間，更增添幾分諾伯－舒茲（Christian Norberg-Schulz）在《場所精神》（*Genius Loci*）一書所說的「宇宙般的風景」。進到這個空間的我，除了覺得自己已經淪為阿斯普朗德的建築粉絲外，更深刻體會到一股沐浴在莊嚴空間裡的崇高感。然而，在這些環狀空間通往背後方形閱覽室的那道尺度壓縮的黑色通道中，兩側有兩扇與牆面同樣漆成黑色的小門。可想而知應該是書庫的整理或儲藏空間之類的小暗房，不過，此時村上春樹《圖書館奇譚》裡的某些想像卻闖進了我的腦海。

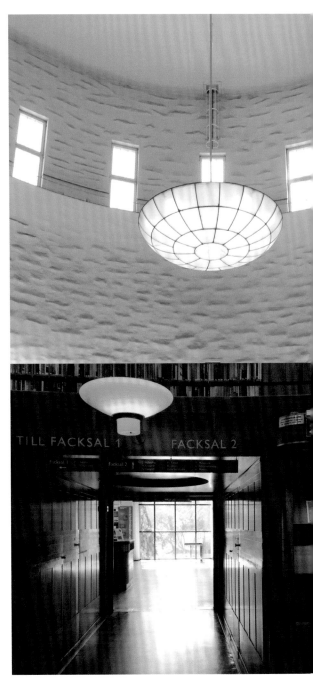

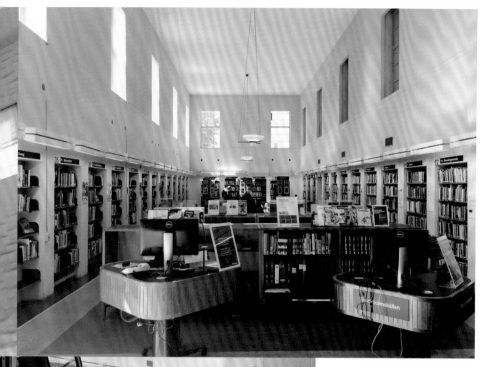

左圖為超大圓柱頂部的一盞圓形掛燈，漂浮在這個超巨大尺度的室內開放空間上空。空間中可見巧思設計，例如下圖的洗手台。

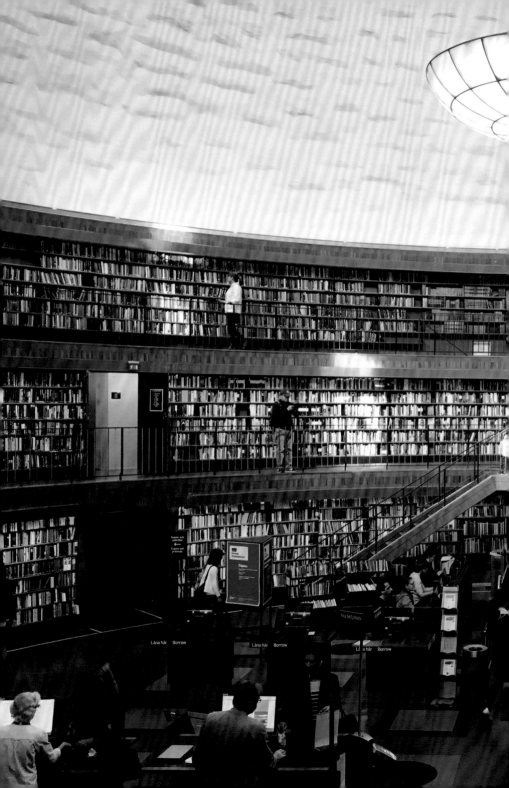

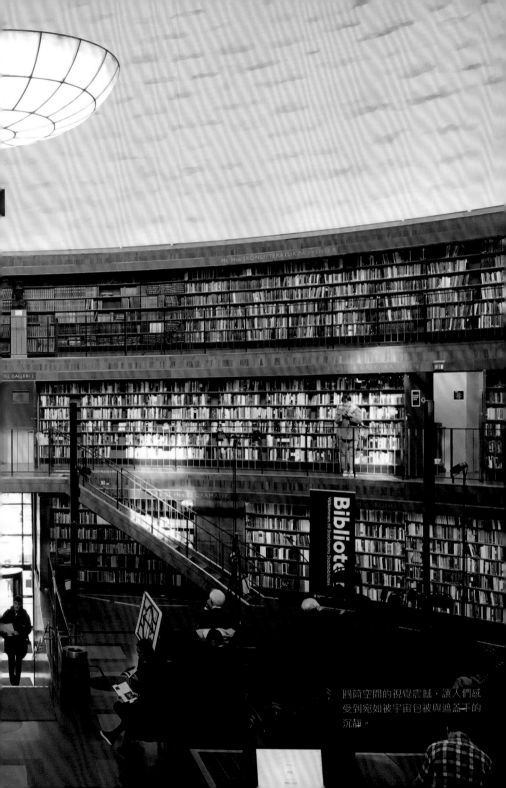

圓筒空間的視覺震撼，讓人們感受到宛如被宇宙包被與遮蓋下的沉靜。

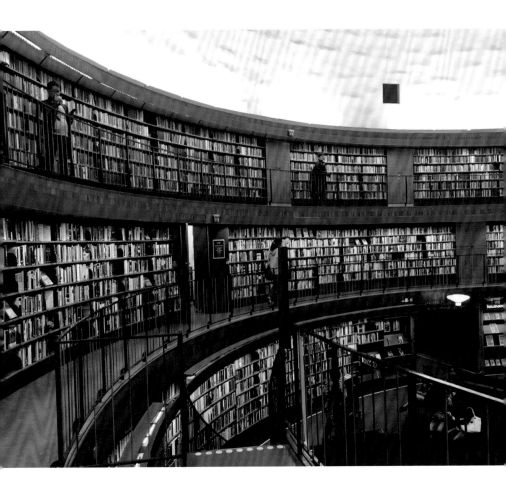

　這種以圓筒為空間核心的建築系譜，最早或許可以回溯到羅馬時代的萬神殿，以及後來拜占庭教堂與文藝復興／巴洛克時代等帶有穹頂的宗教建築。然而真正比較耳熟能詳而令人印象深刻的，應該還是昔日孫文先生經常佇足的大英博物館中的閱覽室。不過那些也都屬於 18 世紀的新古典建築。或許阿斯普朗德在那個時代之風，已轉向新精神的 20 世紀初、依然憧憬著那些圓筒空間之震撼而使用了這樣的元素。讓人們感受到宛如被宇宙包被與遮蓋下的沉靜，以及環繞在一個求心性的圓弧走道時的奔放、同時享受與各種書籍的相遇。

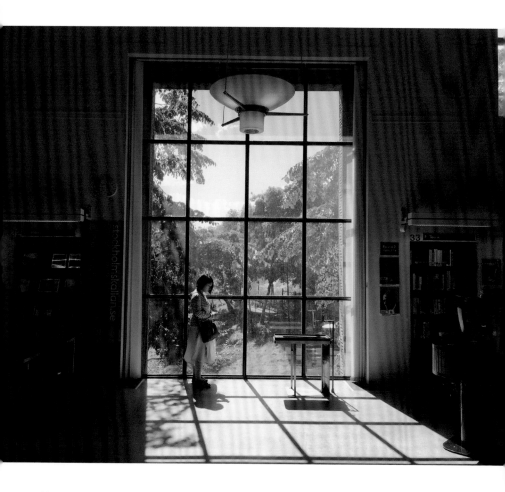

　　這樣的空間圖式甚至成為圖書館建築的基本原型而廣
為世人所熱愛。昔日誠品書店中友店由陳瑞憲先生所打
造的空間，可以說是某種程度也借用這種空間造形，創
造出一個堪稱台灣九〇年代末期最為人所熱愛的閱讀聖
殿，這或許也能放進此脈絡來加以討論。至於連整個建
築外形都與斯德哥爾摩圖書館相似的日本 JR 函館車站，
或許是單純地對阿斯普朗德建築所做的致敬了。

Skogskyrkog
森之墓地
十二萬人的安息地，北歐浪漫歸屬的世界遺產

· 建築師｜ Gunnar Asplund
· 現代建築與地景的最高傑作，以低限手法處理材質與鋪面

　　如果說阿斯普朗德的圖書館透過抽象量體的空間，創造出諾伯舒茲在《場所精神》中提到「宇宙的景觀」，那麼他終其生涯全力以赴的傑作——森之墓地，便淋漓盡致展現出書中所提到的「浪漫的景觀」。森林墓園座落在斯德哥爾摩郊外，是一個為森林包被、圍塑而成的墓地。在那裡，有著不分基督教、伊斯蘭教、猶太教等宗派約十二萬人的安息。

　　雖然這個傳說中的森之墓地，在我印象裡是處於一片壯闊的大地與森林之中，但其實遠比想像中來得更近，就位在離市中心東南方六公里之處的郊區，從中央車站（T-Centralen）搭地下鐵綠線（Green Line）往法斯塔（Farsta）方向走，大約二十分鐘內就可抵達同名車站（Skogskyrkog）。出站後往右走，經過種有樹冠偏低的茂密行道樹的石板人行道約一百公尺左右，即可發現前往墓地的入口，一直被壓縮的空間感與視野，也在此刻得以豁然開朗，映入眼前的景象是一大片綠地的平緩小丘與遠處的十字架。

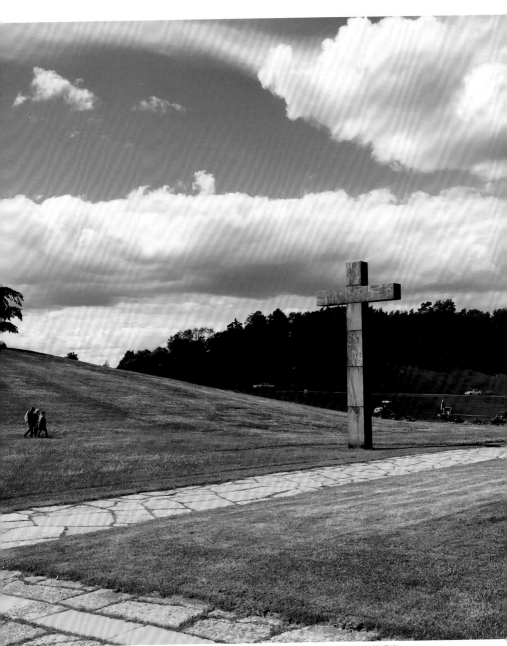

森之墓地是 20 世紀現代建築與地景的傑作、北歐現代建築之原點、以及珍貴的世界遺產。

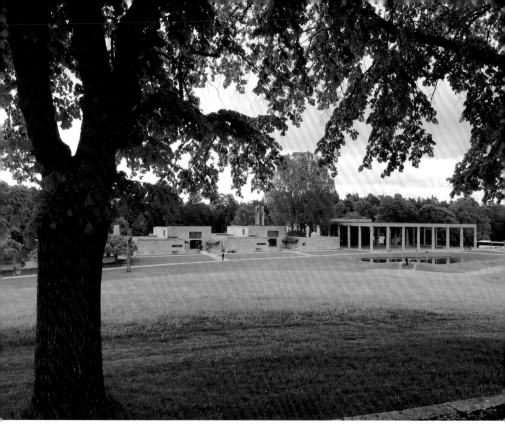

　沿著邊緣作為動線走道的石板鋪面緩緩爬升，來到重要標記的花崗岩十字架旁時，除了看到主建築的火葬場，其俐落的現代建築線條之外，更令人動容的是在它後方包覆整個園區的針葉樹林、以及阿斯普朗德以最低限（maximum）手法所處理的各種材質與鋪面，交織出與大自然完美融合的現代建築地景。在這種景致的洗禮之下，我的內心竟然奇妙地共存著莫名的亢奮與平靜。

　森之墓地的主要空間，包含大禮拜堂與兩個小禮拜堂，以及事務辦公室與位於地下的火葬場。就算是葬禮較多的日子，也不會讓遺族碰面，動線規劃從等候室到禮拜堂都是單向式動線。在葬禮的最後，故人於祭壇道別後，升降設備將靈柩運到地下火葬場。從頭到尾，在考慮空間合理性的同時也照顧遺族們的心情，這樣的設計相當高明。大禮堂的室內、以及觀禮者的注意力，在葬禮過程都將集中於靈柩上，這全是引用劇場的設計手法來處理。

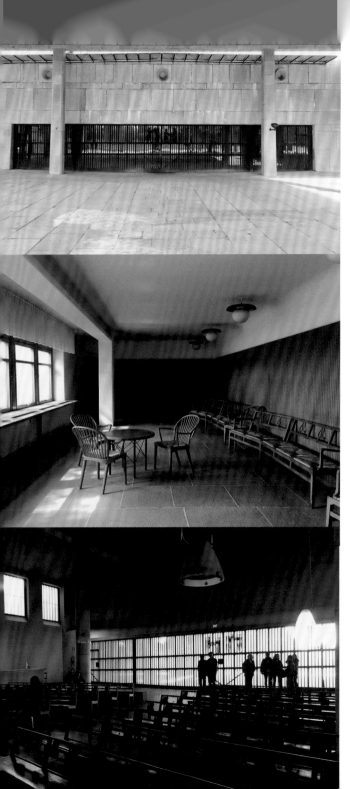

主建築的火葬場，俐落的現代
建築線條。動線規劃從等候室
到禮拜堂都是單向式動線。葬
禮的最後，故人於祭壇道別
後，升降設備將靈柩運到地下
火葬場。考慮空間合理性的同
時也照顧遺族們的心情。

111

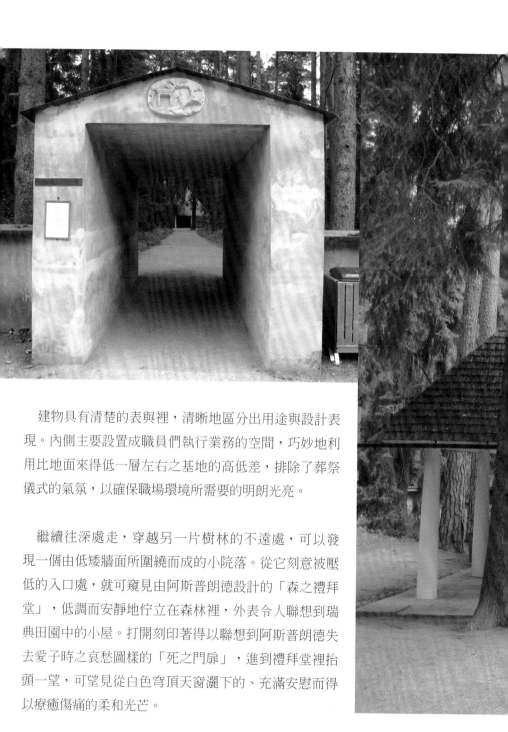

　　建物具有清楚的表與裡，清晰地區分出用途與設計表現。內側主要設置成職員們執行業務的空間，巧妙地利用比地面來得低一層左右之基地的高低差，排除了葬祭儀式的氣氛，以確保職場環境所需要的明朗光亮。

　　繼續往深處走，穿越另一片樹林的不遠處，可以發現一個由低矮牆面所圍繞而成的小院落。從它刻意被壓低的入口處，就可窺見由阿斯普朗德設計的「森之禮拜堂」，低調而安靜地佇立在森林裡，外表令人聯想到瑞典田園中的小屋。打開刻印著得以聯想到阿斯普朗德失去愛子時之哀愁圖樣的「死之門扉」，進到禮拜堂裡抬頭一望，可望見從白色穹頂天窗灑下的、充滿安慰而得以療癒傷痛的柔和光芒。

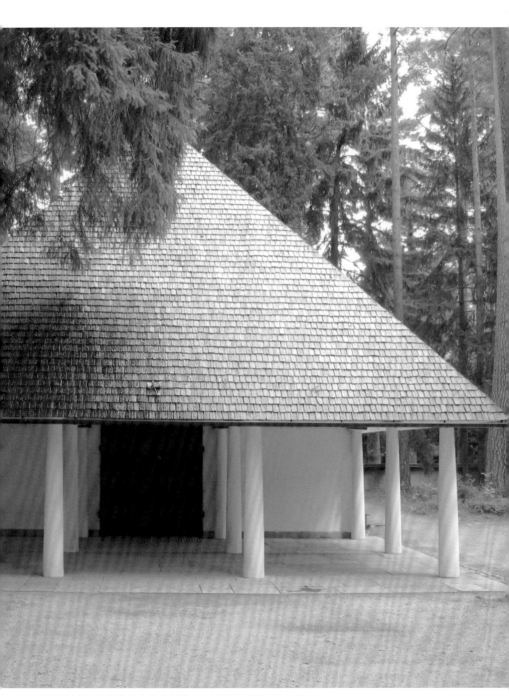

森之禮拜堂低調而安靜地佇立在森林裡，令人聯想到田園中的小屋。

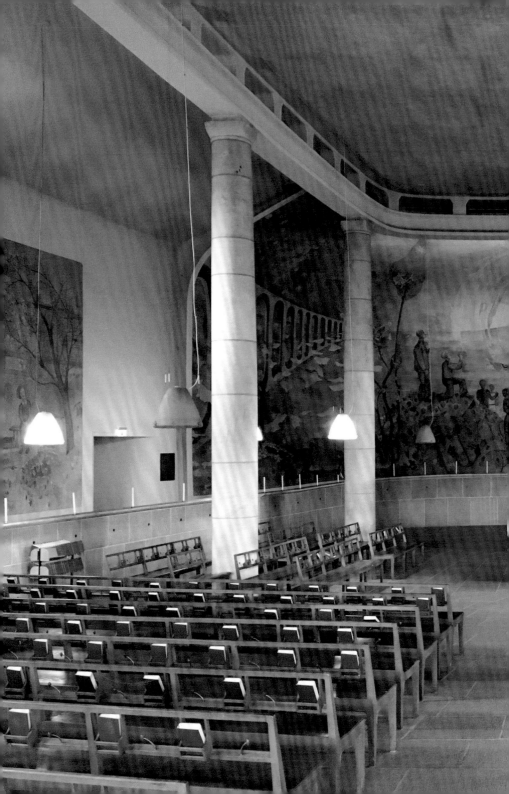

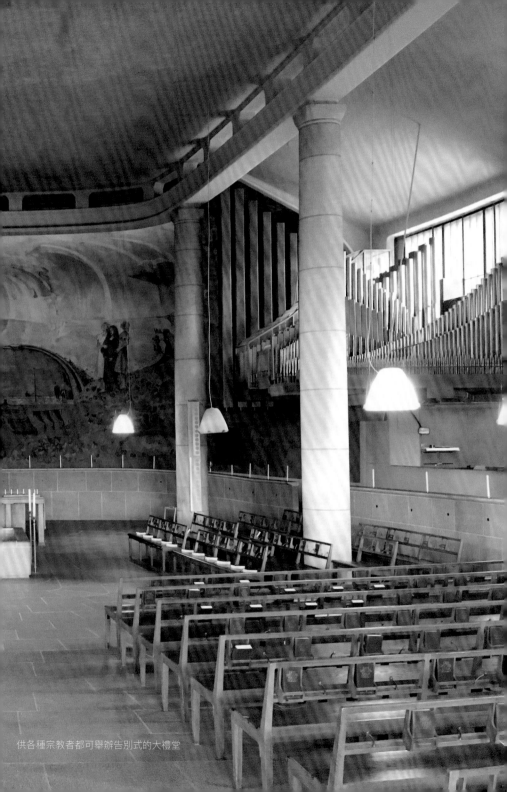

供各種宗教者都可舉辦告別式的大禮堂

就如《舊約聖經》〈詩篇 23：2〉經文中所描述的「祂使我躺臥在青草地上、領我在可安歇的水邊。」（He makes me lie down in green pastures, he leads me beside quiet waters.），在這個作為人生旅程終點站——葬祭空間的心靈場所中，除了那幽微而靜謐的森林之外，更令我為之傾心的還是位於中央部位高低起伏、有著青草地蔓延的丘陵、以及落在其中有著平靜水面池塘的自然景致（Landscape）。佇立在現場時，我看到一個人坐在池塘邊的長條椅上，時而閱讀、時而靜靜凝視遠方，完美詮釋了這段經文的景象。令我深深為之觸動，也深感人們在度過庸碌的一生，終於能夠來到這裡得以安息的那份坦然，在心裡為之釋懷。

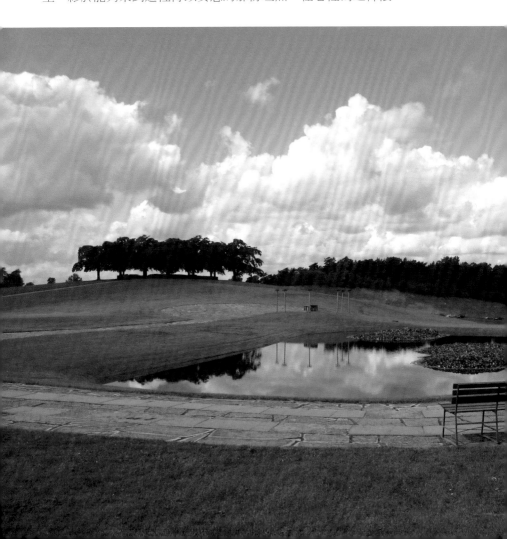

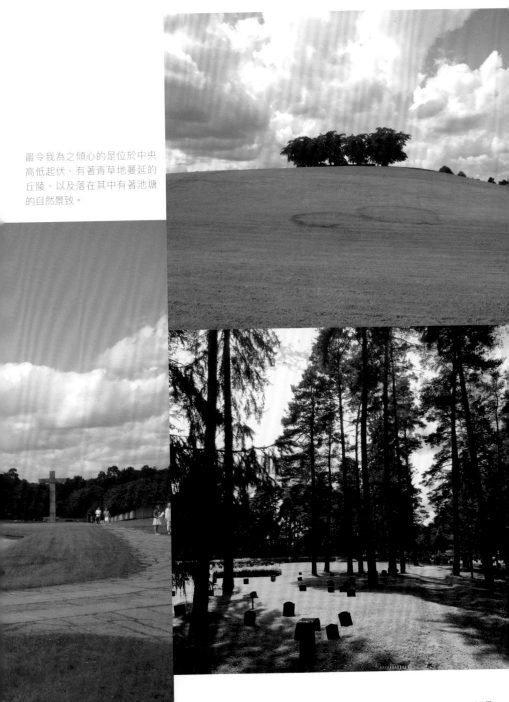

最令我為之傾心的是位於中央高低起伏、有著青草地蔓延的丘陵、以及落在其中有著池塘的自然景致。

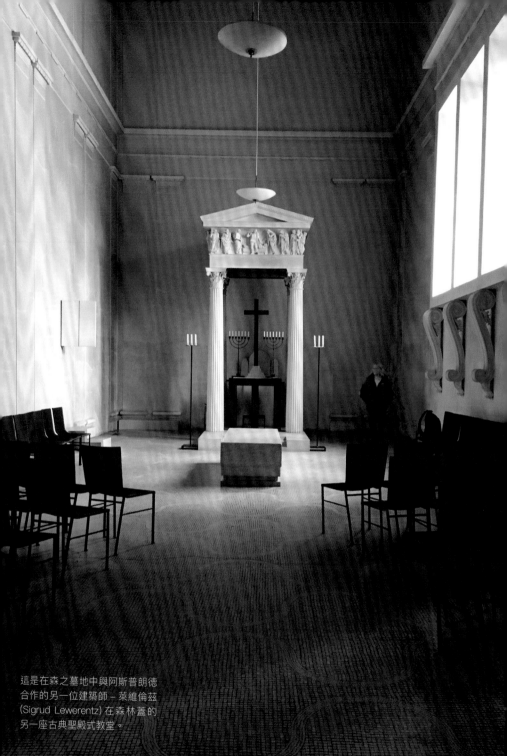

這是在森之墓地中與阿斯普朗德
合作的另一位建築師 - 萊維倫茲
(Sigrud Lewerentz) 在森林蓋的
另一座古典聖殿式教堂。

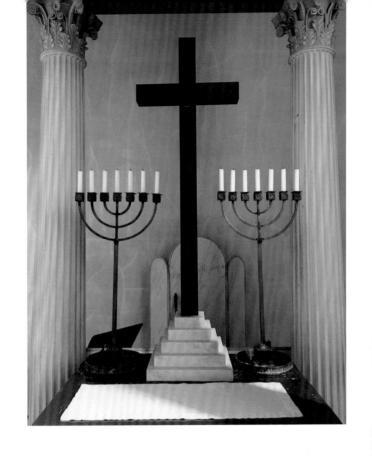

　這個歷經大約二十五年歲月才建造完成的森之墓地，阿斯普朗德挑戰了一般建築師未曾踏入過的「生與死」領域，精采表現出深刻的內涵。他實現了「人死後回歸森林」，這個任何一位瑞典人心中都有的想法與願望。我們可以說阿斯普朗德的細膩手法，在機能至上之現代建築的冷淡空間裡，吹進了屬於人類的氣息並賦予溫度。這樣的空間表現，讓人感受到他對於失去至親之家屬的體貼與關懷，這或許也來自於最低限建築與大自然巧妙融合所成就的一種溫柔吧。

　20 世紀現代建築與地景的最高傑作、北歐現代建築之原點、以及作為世界遺產的森之墓地，阿斯普朗德以斯堪地那維亞壯闊的自然為背景，以崇敬目光看待生命之尊嚴，並在建築與地景的表現上，精彩達成了朝向永恆自然時光邁進的昇華。這個作品在 1915 年以極簡而純粹的設計風格贏得競圖首獎的同時，就已經預言了北歐現代建築的璀璨未來吧。

Sergels Torg

賽格爾廣場與地下鐵車站藝術

地表最強摩登樂園，地底最長美術館

· 建築師 | Ragnar Öagnar
· 東西軸線的重要節點，下沉式人行廣場及公共藝術地下鐵

斯德哥爾摩是個能讓人充分感受北方民族浪漫風格和情境的城市。不過從中央車站往東走，經過克拉拉教堂後，會彷彿突然穿越時空，來到諾馬爾姆區（Norrmalm）東側那帶有濃烈現代主義氣息、作為交通及各種文化活動匯集的城市生活場域——賽格爾廣場（Sergels Torg）。雖然是 1960 年代左右建成，不過因為是城市中心東西向軸線的重要節點，所以遠在 1920 年代就已經有修築這個廣場的構想與提案。

這個廣場除了有一座位於中央的橢圓形噴泉、由艾德溫·歐旺（Edvin Ödvin）在 1974 年打造的「直立水晶」（Kristallvertikalaccent）環境藝術作為地標之外，最吸引我的反而是為了做出人車分道所採用的下沉式人行廣場。地表鋪面以三角形鑲嵌的黑白色階磚鋪設而成，有著無比時尚的氛圍，為這個人們聚集的城市生活節點帶來一股超現實感的摩登況味。

共同圍塑這個廣場，包括有文化中心（Kulturhuset）、優雅的奧蘭斯百貨公司（Åhléns），以及位於北側、標誌出現代主義建築風潮年代的五座辦公大樓，全都是高達 72 公尺的霍圖根群樓（Hötorget buildings）（1952-1966）是少數在斯德哥爾摩市中心高於八層樓的建築物。

帶有濃烈現代主義氣息的賽格爾廣場，有 Edvin Ödvin 在 1974 年打造的環境藝術作為地標，三角形鑲嵌的黑白階磚鋪設地面，帶來一股摩登況味。

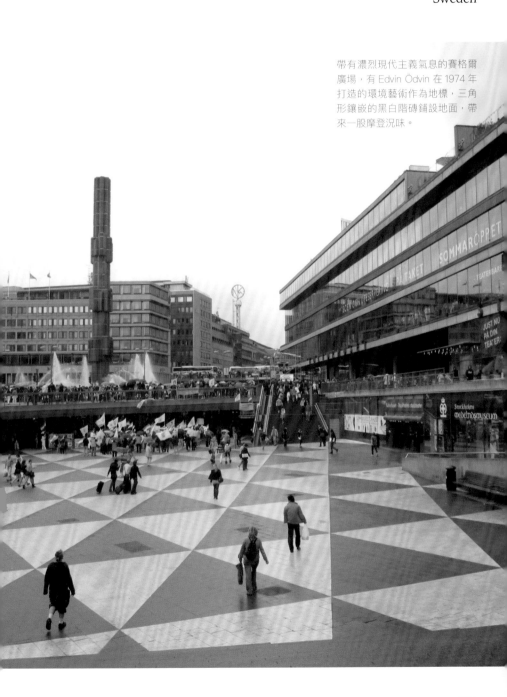

　　這個廣場周邊可說是讓我真實體驗到凱文・林區（Kevin Lynch）對於都市意象（Urban Image）所定義的五個元素——通道（paths）、邊緣（edges）、區域（districts）、節點（nodes）、地標（landmarks）。不尋常的是，意外在北歐上陸的初來乍到之時，親眼目睹了在廣場聚集的彩虹遊行民眾。讓我在北歐初體驗之際，不僅見識到北歐設計的風格，更對城市的公共性、開放性與多元價值表達的

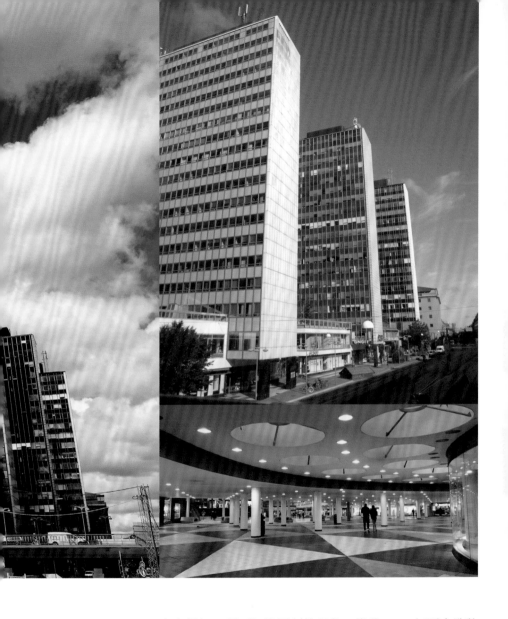

自由風氣，留下無比深刻的印象。當我 2017 年再次造訪
斯德哥爾摩，選擇入住的 Nordic C 這家飯店時的客房，
就是以賽格爾廣場的寫真照片作為其室內空間的主題。
而這個喜出望外的重逢，更進一步深化了我個人對於它
的愛戀。

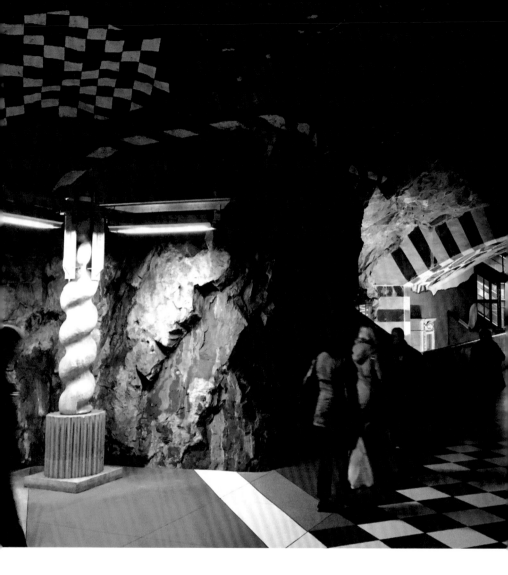

　位在賽格爾廣場下方，便是斯德哥爾摩地下鐵的中央車站（T-Centralen），設有通往賽格爾廣場、皇后街及奧蘭斯百貨的出口。整個站體本身以開鑿出來的天然岩壁作為背景，在鵝黃色的岩石上，繪製藍色的月桂葉及人們構建文明景象的圖騰壁畫，形成絕美且令人無比驚豔的環境藝術，堪稱位於地底之下的美術館。

　根據維基百科的資料指出，斯德歌爾摩第一條鐵路早於 1950 年啓用。直至今天已有一百個車站（四十七個為地下站體）在營運。這裡頭，有超過九十個車站

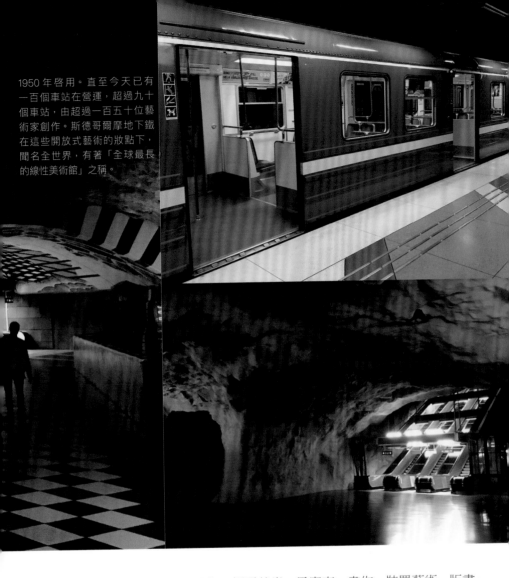

1950 年啓用。直至今天已有一百個車站在營運，超過九十個車站，由超過一百五十位藝術家創作。斯德哥爾摩地下鐵在這些開放式藝術的妝點下，聞名全世界，有著「全球最長的線性美術館」之稱。

是由超過一百五十位藝術家以雕塑、裸露基岩、馬賽克、畫作、裝置藝術、版畫、浮雕等手法創作出各種不同主題。斯德哥爾摩地下鐵在這些開放式藝術的妝點下，聞名全世界，有著「全球最長的線性美術館」之稱。地鐵車廂的配色也有著繽紛而飽和的色彩，即便待在月台上片刻，都是充分感受北歐設計美學歷程的瞬間。因此我更傾向把這地下鐵與每個車站的藝術所構成的網絡，稱之為「斯德哥爾摩的地下樂園」。

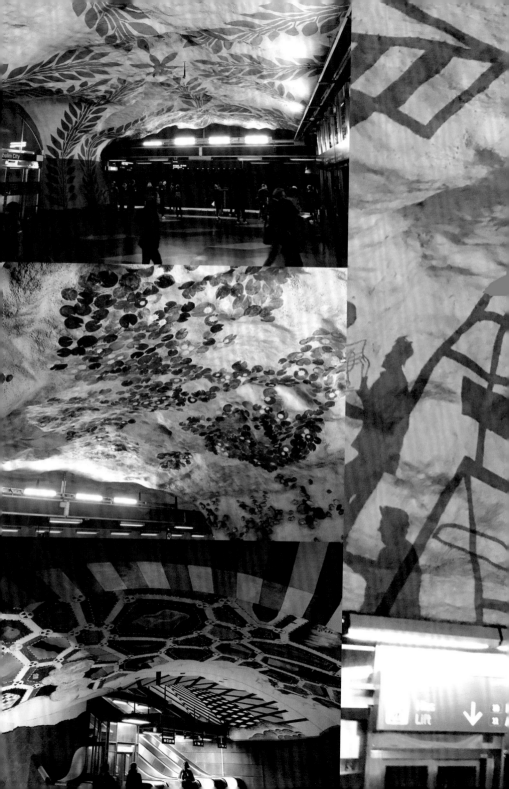

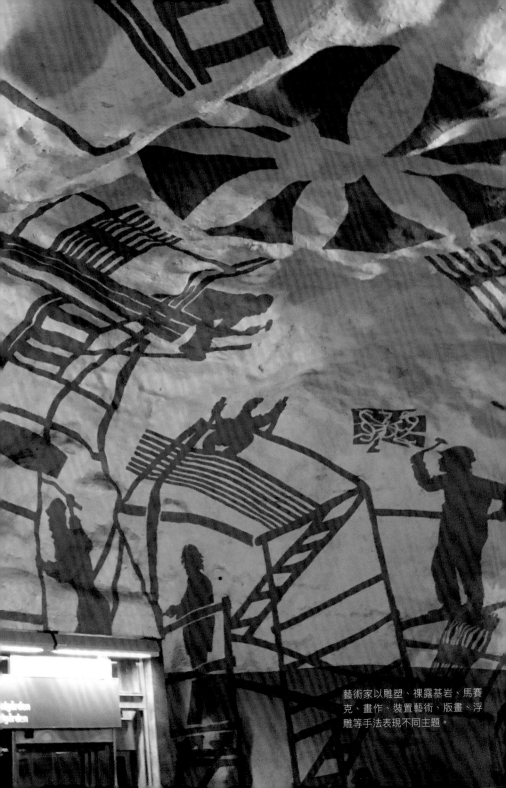

藝術家以雕塑、裸露基岩、馬賽克、畫作、裝置藝術、版畫、浮雕等手法表現不同主題。

Episode 2

Øresundsbron Bridge

銜接瑞典與丹麥的松德海峽大橋

· 體驗 20 世紀純粹為機能而生的簡潔機械造形
· 回想柯比意時代對機械及其美學的全新信仰

丹麥建築師喬治‧康斯特（George KS Rotne）設計的松德海峽大橋（Øresundsbron Bridge）連接哥本哈根和瑞典城市馬爾默（Malmö），是一條行車鐵路兩用，橫跨松德海峽的大橋。其大橋隧道兩者結合的長度，是全歐洲最長的行車鐵路兩用的大橋隧道。

2017 年的北歐建築美學朝聖之旅時，我們一行人搭著遊覽車先來到與哥本哈根對望的瑞典邊境之城馬爾默，參訪了由卡拉特拉瓦（Santiago Calatrava）設計的旋轉大樓之後，才驅車經由松德海峽大橋，一路長驅直入進丹麥哥本哈根境內。

當初在親臨現場之際，相對於橋梁設計的特殊性（瑞典這一側是在地上，進入丹麥的那一側則沒入海底）其實並沒有太多感動（畢竟沒有真的從天空俯視，僅僅搭車過橋），不過倒是對當地導遊提及這座橋曾經出現在丹麥電視影集《邊橋謎案》（Bron / Broen），這部故事從在這座橋兩國交界處發現了一具瑞典女政治家的屍體開始，促使丹麥警察 Martin Rohde 與瑞典警察 Saga Norén 決定一同找出兇手，這樣的追劇話題而感到津津有味且印象深刻。不過，以橋作為兩國之間交通門戶這件事，果然還是極具某種理性思維中出人意表的浪漫啊！

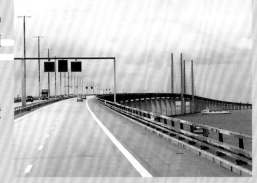

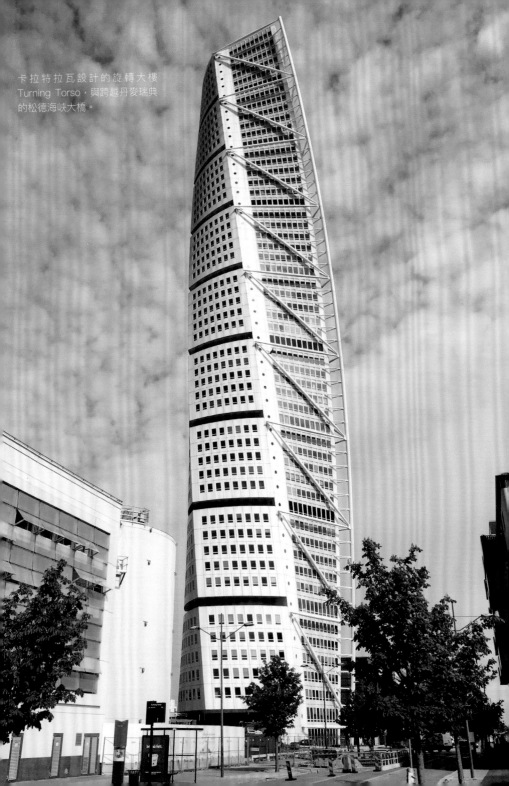

卡拉特拉瓦設計的旋轉大樓
Turning Torso，與跨越丹麥瑞典
的松德海峽大橋。

Copenhagen
丹麥 哥本哈根

代表建築家/ 阿內 · 雅各布森 | Arne Jacobsen 1902-1971
丹麥的柯比意

● 丹麥現代主義 20 世紀的代表人物。以完全設計（Total Design）為邏輯，創造出從建築、家具、產品、到景觀為止的許多經典作品。

● 代表作包括早期的貝勒維斯塔白色集合住宅，以及 50 年代的蛋椅、天鵝椅、seven chair，SAS 皇家酒店等。

代表建築家/ 比亞克 · 英厄爾斯 | Bjarke Ingels 1974-
影響當代的前衛建築師

● 曾任職於 OMA（1998–2001），2006 年創立了屬於自己的公司——比亞克 · 英厄爾斯集團（Bjarke Ingels Group , BIG）。

● 代表作包括：PLOT 時期在奧雷斯塔德（Ørestad）區的 VM 集合住宅 (VM Houses) 以及山住宅 （Mountain Dwellings）。創業後的 8 字型集合住宅、曼哈頓的 VIA 公寓、谷歌北岸總部（與托馬斯 · 赫斯維克〔Thomas Heatherwick〕合作設計）、Superkilen 公園、海事博物館及 CopenHill 發電廠山滑雪場。

Visit info / reference note

1. 由中央車站正出口右前方 / 東北方便是全市最高建築 SAS 皇家酒店，經過斜對面的 Tivoli 公園後抵達市政廳廣場，再從其前方的史楚格街 (Strøget)、沿路經過皇家哥本哈根瓷器 (Royal Copenhagen) 總店、Illums Bolighus 家具精品百貨等一路到國王新廣場（Kongens Nytorv）及新港（Nyhan）這是北歐最長、分布最廣的購物商圈，要有錢包大失血的心理準備。

2. 由港灣區最東北邊的小美人魚像往西南中央車站區約莫 3 公里長的運河沿岸，是不容錯過的散步路線，依序將經過吉菲昂噴泉 (Gefionspringvandet)、阿馬林堡宮 (Amalienborg) 並眺望對面的歌劇院、丹麥皇家圖書館、OMA 最新作品的丹麥建築中心。

3. 壓軸的是市中心南側近郊的新樂園奧雷斯塔德（Ørestad），BIG 的一系列集合住宅傑作 VM 集合住宅、山住宅、8 字型集合住宅。

　　哥本哈根市中心匯聚了古老街道、密集水路與現代化的道路，在建設完善的腳踏車專用道上，可以安全無虞地騎著自行車巡覽這座城市緊湊相鄰發展的軌跡。對於這個新舊交織的古代水路輻輳之地，若以最簡單扼要的方式來掌握整個城市的基本構成——便是集結了皇宮、議會等重要歷史建築的港灣區 (Christianshavn & Islands Brygge)；以及 1947 年以來，為了疏散人口所作的都市計畫下發表的「Finger Plan」、五根手指頭往西北邊郊區伸展而出的街區；還有視為與北歐及中歐連結之玄關口、於城市南部新興開發的奧雷斯塔德住商混合新區。

　　相較其他北歐國家首都的豐富自然地景，整個丹麥境內幾為平地，這讓哥本哈根相形失色，但在建築表現上便相對充滿能量：除了經典的皇宮、歌劇院、圖書館、美術館 / 藝廊等公共建築之外，更力圖創造全新的地景，透過空間計畫的靈活運用組織，將有著斜面造形的發電廠建築翻轉為夏日公園及冬季滑雪場，並善用運河邊的空間創造出許多親水浴場；另一方面，已成為城市核心交通命脈的自行車道四通八達，除了描繪出樂活的生活景象之外，有些車道甚至宛如無障礙坡道般地直接融入集合住宅中，扮演在地生活大街的角色，展現出無比鮮活的創意。

　　可以看到丹麥從 1950 年代起在家具設計大爆發所掀起的北歐設計旋風之後，直到今天依然持續引領著建築新趨勢這份強大的設計基因。而這也的確真摯地反映出北歐的心理素質，表達一種帶有樂趣、積極並充滿想像力的建築姿態與城市景觀。

SAS Royal Hotel
SAS 皇家酒店 1960
Total Design 的典範、經典家具誕生之地

· 建築師 | Arne Jacobsen
· 第一棟設計飯店，噴射機年代的建築地標

SAS 皇家酒店由最為世界所熟知的丹麥建築師與設計師雅各布森（Arne Jacobsen）設計，於 1960 年完成，是位於丹麥中央車站對面的經典建築，同時也是催生出許多經典設計家具名作之里程碑的所在。它是一個屬於噴射機年代的建築地標。雖然已走過半個世紀以上的歷史，但在近年透過當代需求做出升級的再設計而恢復其歷史榮光，並試圖宣告它具有代表性之設計圖騰／象徵的地位。

當初在斯勘地那維亞航空集團（Scandinavian Airline Systems, SAS）支持下於 1960 年代開幕的這家飯店，是以機能主義風格形塑出的一棟位於市中心、有如飛機航站般樣貌，並擁有多種能搭配噴射機形象的相關設施的設計飯店。這是世界上第一棟設計飯店，帶有非常明顯的北歐斯勘地那維亞美學，室內空間裝修使用了大量的木板。

事實上，雅各布森在設計過程中檢討了許多替代方案。高層棟的形狀會因客房數而影響收益。在不斷反覆檢討，設想過分棟與電梯穴位置之差異所構成的各種方案，最終以簡單的玻璃直方體方案塵埃落定。室內與外牆顏色，則選自哥本哈根常見的屋頂顏色——青綠色。

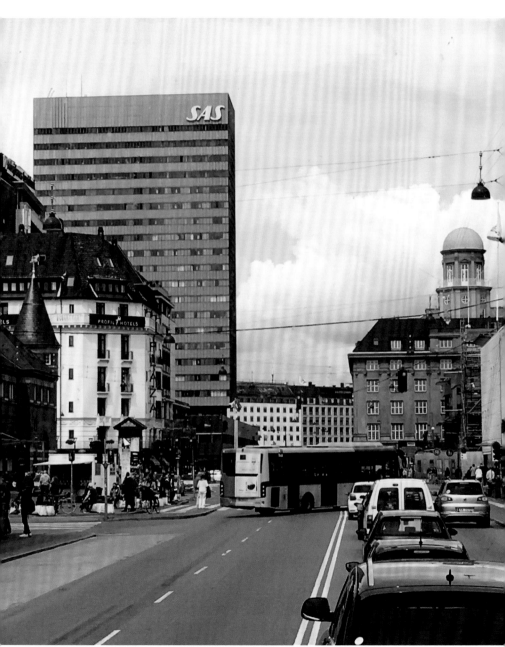

SAS 皇家酒店擁有 22 層樓，是哥本哈根的第一棟玻璃摩天大樓，直至今日依然鶴立雞群。

　雅各布森希望的是無法開窗的玻璃立面構成，可以隨時映照出天空與雲，但卻在考量換氣需求下中止了這樣的方案。由於住宿的房客能夠自由開關客房窗戶，結果市民把這棟飯店的外觀揶揄成「那張宛如上下班打卡有著坑坑洞洞」的卡片。事實上，這棟丹麥第一棟玻璃高層大樓，對於偏好傳統城市街景的多數市民來說是難以接受的。然而就如同巴黎的艾菲爾鐵塔落成之際那般，這棟房子在一開始受到強烈抗拒後，卻又在日後令市民引以為傲。

　雅各布森不僅負責建築部分，同時也一手包辦室內設計等全部細部：從量身訂製的地毯到燈具，甚至是餐廳使用的玻璃杯與刀具。帶有圓滾滾曲線的蛋椅（Egg Chair）及天鵝椅（Swan Chair）就是特別為這個方案所打造的，後來成為國際上持續廣受歡迎與喜愛的經典家具。甚至在單人房都配備了天鵝椅與 AJ-Light 立燈的規格。

　這樣全面性的設計手法來自德文「gesamtkunstwerk」，意味著「整體藝術的範例」，也就是建築物所有部位都被構想成「一個能夠統合之整體」。即便這個想法並非源自於雅各布森，而且有過類似操作的亦大有人在──包括芬蘭國寶級建築師阿瓦·奧圖等建築名家，但這間飯店作品依然被廣泛認為是「整體設計」（Total Design）這個概念的最佳表現。

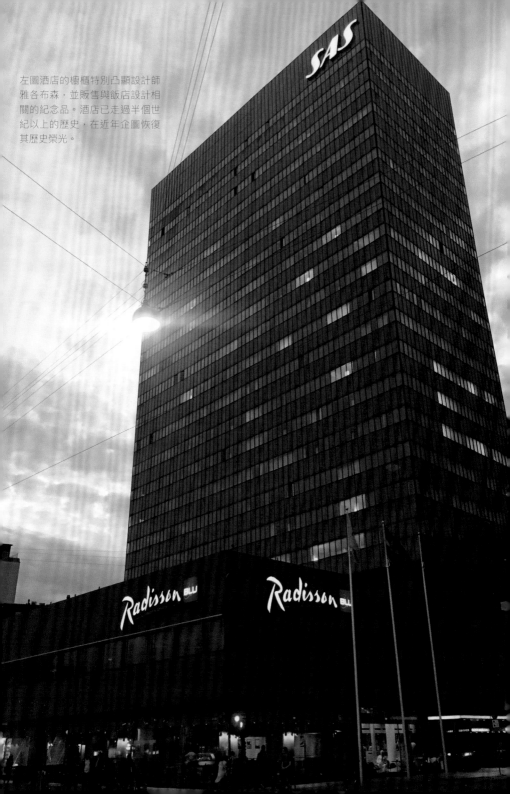

左圖酒店的櫃櫃特別凸顯設計師雅各布森，並販售與飯店設計相關的紀念品。酒店已走過半個世紀以上的歷史，在近年企圖恢復其歷史榮光。

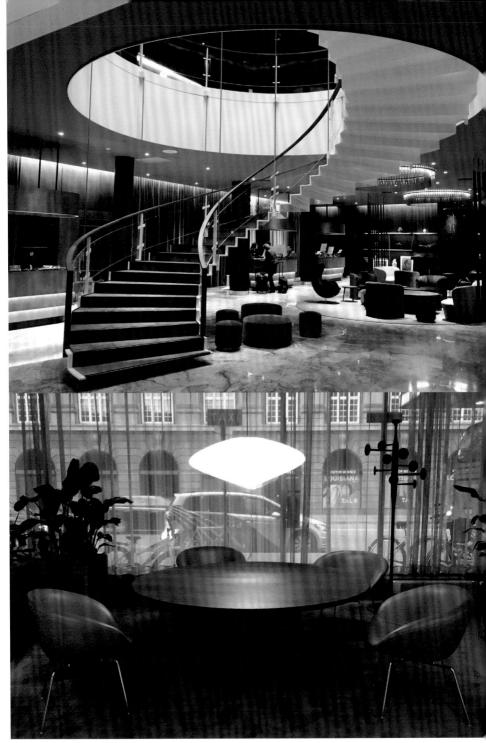

酒店內的回旋梯及可見雅各布森設計椅的室內空間。

雖然它是雅各布森所設計的唯一一棟飯店，但毫無疑問地是他最重要的代表作，同時也是擁有二十二層樓、哥本哈根的第一棟摩天大樓。它在當時曾經獲得宛如建築寶石般的殊榮表彰，但是多年之後，這家飯店的室內元素遭到丟棄，或者該說是被更改成超過了原本的認知。只剩下 Room 606 得以延續原本完整的設計軌跡——是以建築師為名的 Arne Jacobsen Suite 經典套房。據說每個月都會接到至少三組國際建築師的預約。而位於六樓的 606 號房中，青綠色的沙發、床、淋浴間、廁所等所有內裝都還保持著當時剛剛完工開幕的狀況，漂浮著屬於「1960 年代」的芬芳，並得以完全置身於來自雅各布森之品味的款待（hospitality）。

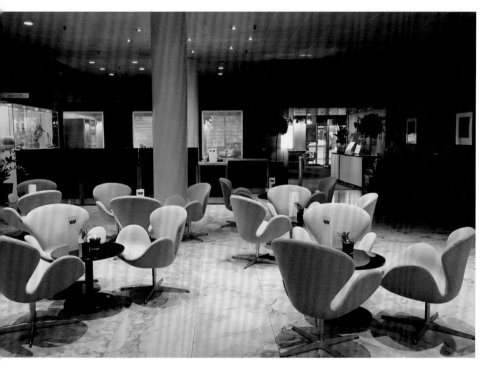

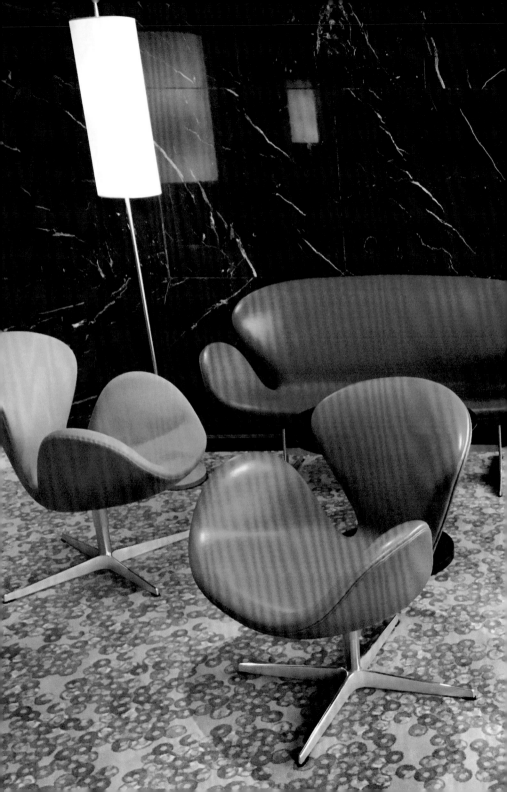

國際上持續廣受歡迎與喜愛的經典家具，如蛋椅及天鵝椅都是特別為這個方案打造的。

Det Kongelige Bibliotek

丹麥皇家圖書館／哥本哈根大學圖書館
1648, 1999

河畔閱讀時光，跨世紀的文化中心

· 建築師事務所 | Schmidt Hammer Lassen Architects
· 集結圖書館、展演廳、書店、餐廳、交流場所的複合圖書館增建

　　這個被稱為北歐最大圖書館的皇家圖書館（後來成為哥本哈根大學圖書館）有著悠久的歷史。最早的本館是遠在 1648 年建造的紅磚古典折衷樣式建築。增建部分則是由丹麥 SHL 建築事務所於 1999 年完成。白天在陽光和弗雷德里克島運河（Frederiksholms Canal）水波的映照下，閃耀著鑽石般的鋒芒，當地人因此暱稱為黑鑽石（The Black Diamond）。

　　樓高八層，集結了圖書館、展演廳、書店、餐廳、交流場所等功能於一身的建築複合體，是當地居民的文化中心及重要生活場所。首次造訪時，遠遠地就可看到一棟帶有古風美好年代樣式、散發著歷史香氣的紅磚建築，前方，設置了有著噴泉的古典花園，給人一份莫名的沉靜與莊嚴，流動著屬於 17 世紀的空氣與時間感。

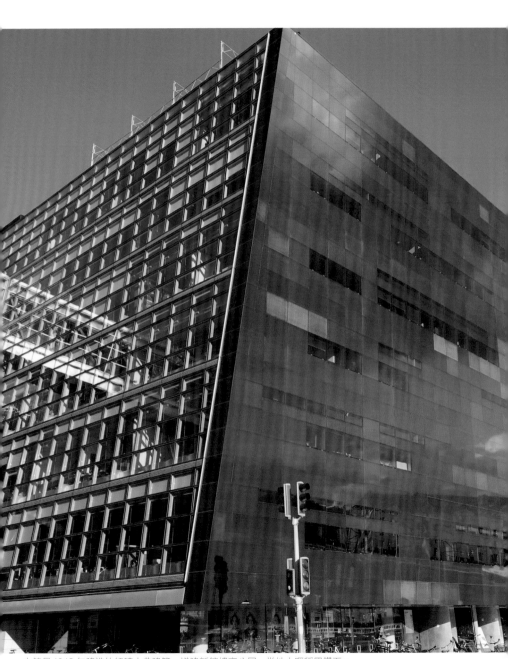

本館是 1648 年建造的紅磚古典建築,增建新館樓高八層,當地人暱稱黑鑽石。

穿越拱廊進到室內，爬上巴洛克階梯來到二樓，轉彎來到建物的中軸線上，左側門內是往本館有著拱圈迴廊圍繞、在建築穹頂下的展覽廳及閱覽室；往右則是一條貫穿整座圖書館、看似沒有盡頭的挑高中央走道。往前行走的過程中，可見兩側學生們很自在地坐在從中庭光線撒進挑高玻璃窗前的書桌舒服地閱讀著，或是同學們之間趣味盎然地討論著。彷彿進入某種與世隔絕般之神遊的專注狀態。內心感動地告訴自己，這果然是古老圖書館才有的醍醐味啊！

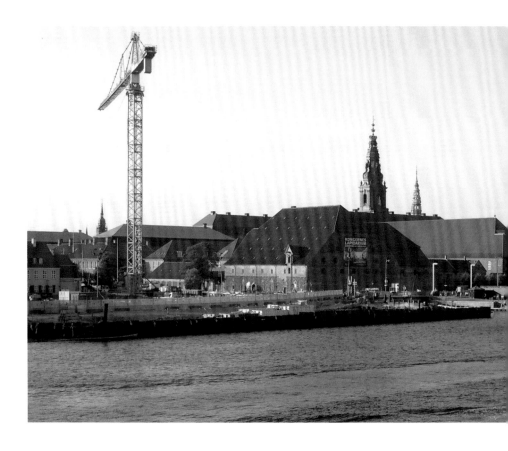

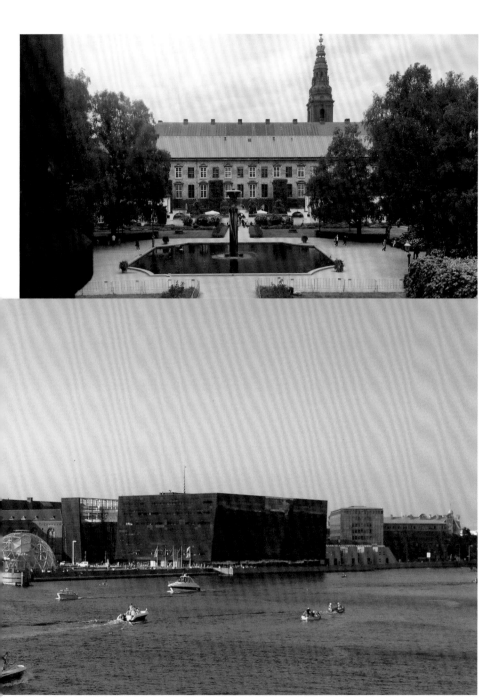

在弗雷德里克島運河映照下的哥本哈根大學圖書館全景，主館前的庭院流動著屬於 17 世紀的時間感。

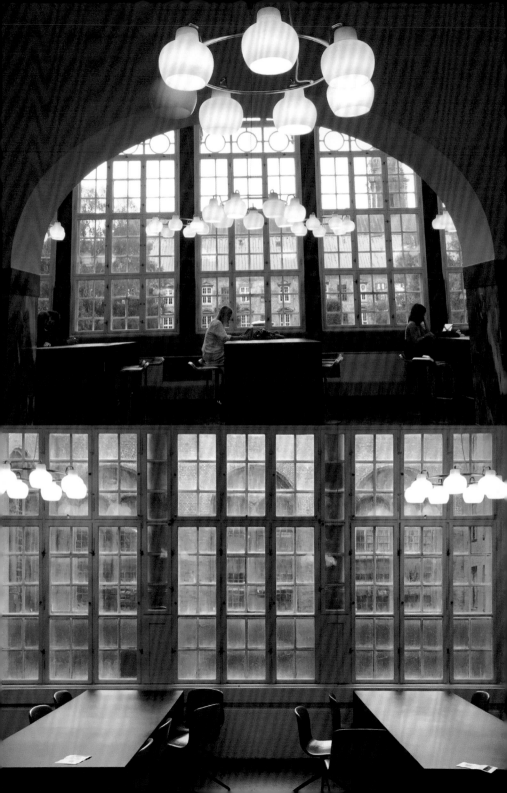

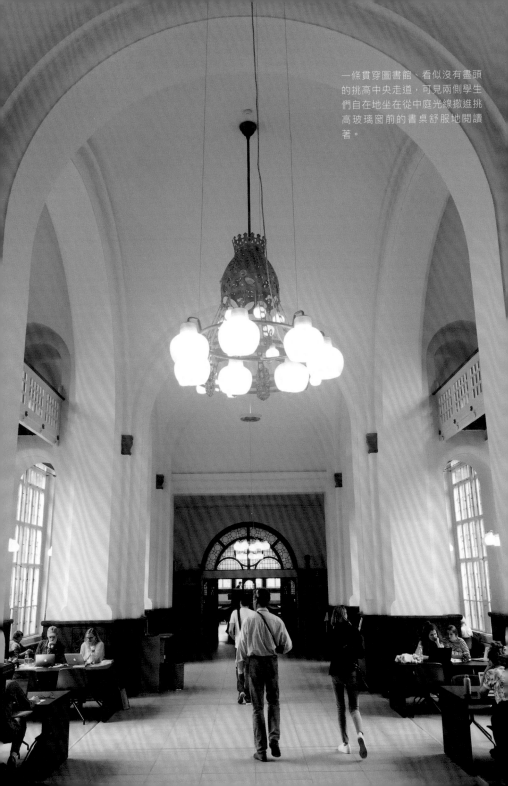

一條貫穿圖書館、看似沒有盡頭的挑高中央走道，可見兩側學生們自在地坐在從中庭光線撒進挑高玻璃窗前的書桌舒服地閱讀著。

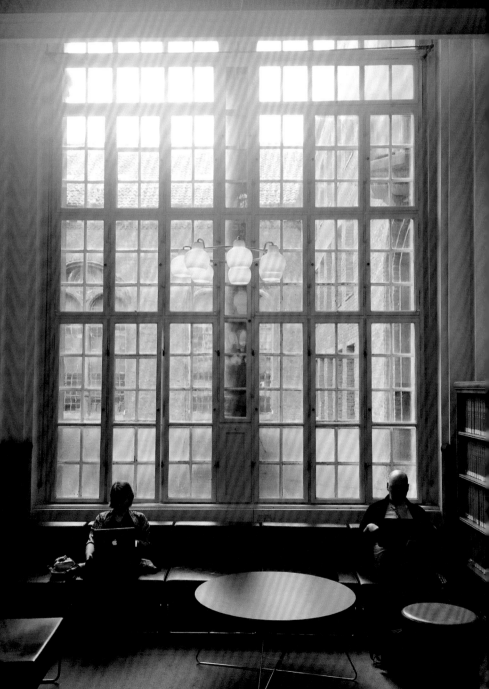

彷彿進入某種與世隔絕般之神遊的專注狀態，這果然是古老圖書館才有的醍醐味！

本館與新館，透過空中廊道連結，連結展廳的天花板有丹麥知名藝術家克肯比繪製的抽象畫。

　　朝著有光線照射過來的方向繼續往前走，經過一個彷彿尺度被壓縮的隧道，不久後，空間尺度再次釋放開來，進到一個無比通透、視覺隨之豁然開朗、漂浮於城市道路之上，並與新建築銜接的空中廊道展廳。這裡的天花板是由丹麥知名藝術家佩爾·克肯比（Per Kirkeby）繪製的抽象畫，替風格極簡的新建築量體增添了豐富色彩。再繼續往前，則來到一個宛如峽谷般無比壯闊的室內開放空間，空間感與視覺上藉由建築中央宛如裂縫般的整面玻璃與外部的城市狀態及運河藍帶相連。

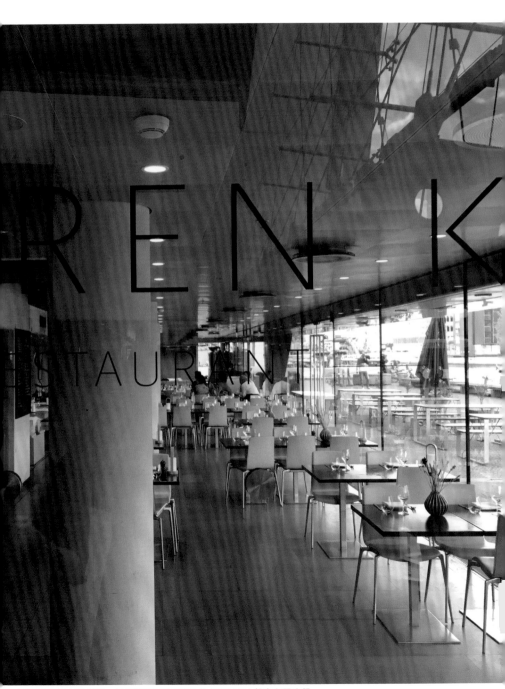

三度重返哥本哈根時，每次都來黑鑽石底層的 SØREN K 餐廳享用晚餐。

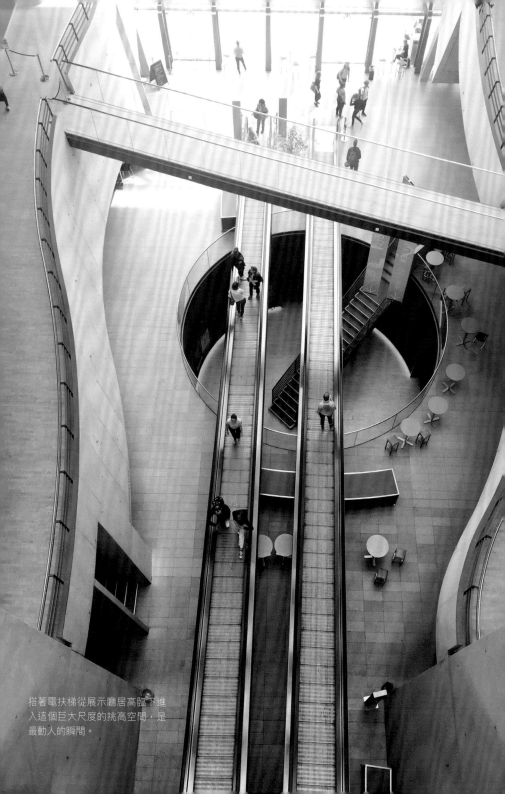

搭著電扶梯從展示廳居高臨下進入這個巨大尺度的挑高空間，是最動人的瞬間。

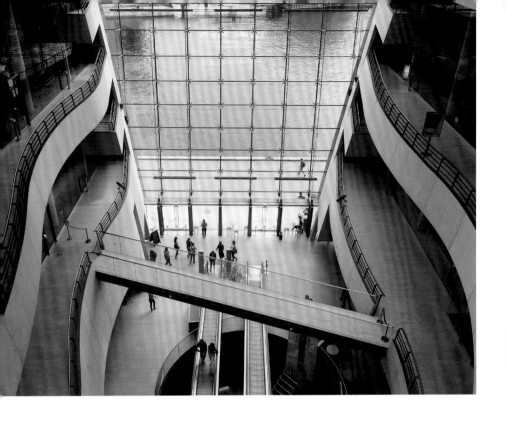

　這當中最動人的瞬間，莫過於搭著電扶梯從繽紛的展示廳朝向這個巨大尺度的挑高空間：一邊望著穿透到戶外的城市風景，一邊環繞著這宛如人工峽谷的奇觀，同時又能夠俯視從地面層通往地下室的圓形開口，緩緩降落至一樓的整個行進空間歷程。這座暱稱為黑鑽石的城市複合體，透過中間這個峽谷／虛體對城市敞開，成為豐富了在地城市生活的匯流節點。

　我在搭著電梯前往各個不同樓層時，觀察各個不同機能，並從各種不同位置與角落，居高臨下拍攝了各種不同角度照片後，才心滿意足地回到地面層，試著化身為在地人，於 Café 買了氣泡水，然後把節奏放慢，舒舒服服地坐在戶外，慵懶地望著哥本哈根人的日常生活風景。總覺得非得透過這樣的儀式，才對得起自己終於來到這裡，也因而終於享有一個難得而無比美好的午後。有趣的是，我後來三度帶領建築參訪團重返哥本哈根時，每次都來到黑鑽石底層，名為 SØREN K 這家餐廳享用無比美味的晚餐。只能說真是不可思議的緣分！

New Housings in Ørestad-VM Houses

VM 集合住宅 2004

鐵達尼號浪漫陽台，戲劇性的「形隨機能」

· 建築師 | Bjarke Ingels、Julien de Smedt
· 對丹麥傳統街屋與柯比意馬賽公寓的致敬與進階挑戰和詮釋

　　這是比亞克‧英厄爾斯（Bjarke Ingels）在 PLOT 時代與合夥人朱利安‧史密特（Julien de Smedt）合作的經典作品。根據他的說法，這棟外觀奇特、宛如刺蝟般長出許多鋸齒狀陽台的集合住宅，是對丹麥傳統街屋與柯比意的經典之作馬賽公寓（Unité d'Habitation）的致敬與進一步挑戰和詮釋。在這當中，所有住戶都仿效馬賽公寓採樓中樓式（maisonette）的組合，來豐富一般傾向平面化的公寓住宅，考慮到採光與通風狀況，將量體形塑成 V 字與 M 字的形狀，原本相對幽暗的中央通道也因建築的曲折而變得很有戲，兩側端點被打開，讓光線透入，空間感變得通透而能夠呼吸，為內部提供社交佇足的小空間及帶有人性尺度的角落。

　　進一步從建築尺度來看，在建築量體一系列的變形與形變之下，將原本習於保守而封閉的街廓打開，扭轉成能夠確保擁有最大周邊環境景觀、與城市郊區生活場域可視化的狀態，同時也能消除原本街廓中居住單元們面對面緊緊相望下的尷尬。這當中另一項創新是每個住戶可擁有朝向南方公園綠地的楔形（wedge shaped）銳角陽台。根據比亞克的說法，這不僅能將陽台覆蓋所造成地表陰影最小化，同時也能符合懸臂梁結構。

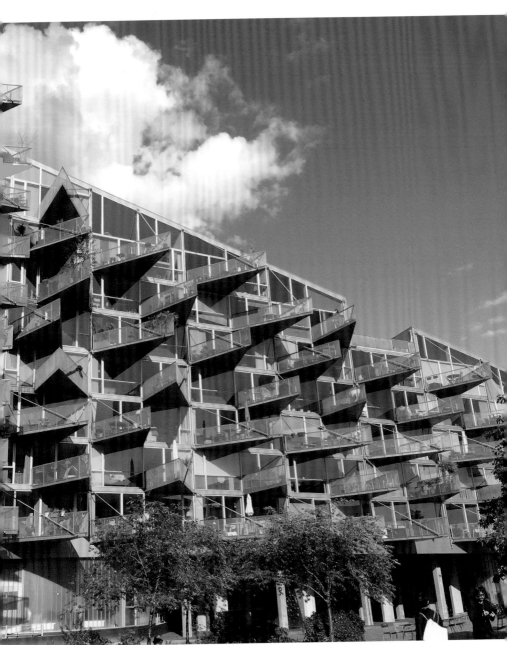

這宛如刺蝟般的集合住宅，是對丹麥傳統街屋與柯比意馬賽公寓的致敬與進一步詮釋。

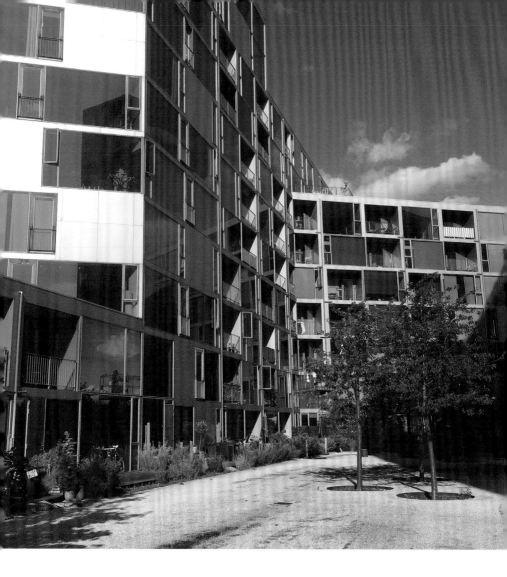

其實會採取這個特殊的楔形陽台，還是來自業主的私心——希望陽台能化身為鐵達尼號尖端的「李奧納多・迪卡皮歐」式陽台，讓入住到這個集合住宅的人們，都能夠享有如同傑克與蘿絲在船頭上依偎的浪漫。如果把這項極具戲劇性的「客製化需求」視為這棟建築最重要機能的話，那麼或許也可視為是忠實回應了「形隨機能」的結果吧。

建築量體的變形與形變之下，將保守而封閉的街廓打開，扭轉成能夠確保擁有最大周邊環境景觀。

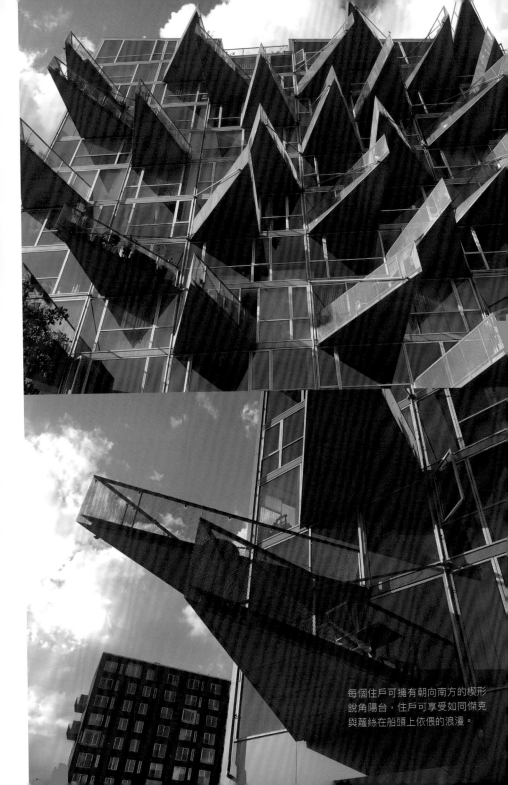

每個住戶可擁有朝向南方的楔形
銳角陽台，住戶可享受如同傑克
與蘿絲在船頭上依偎的浪漫。

New Housings in Ørestad-Mountain Dwellings
山住宅 2008
在丹麥平原上，造出一座房子山

· 建築師事務所 ｜ Bjarke Ingels Group
· 城市密度中的郊區住宅感，擺脫制式化的建築實驗

"Denmark is flat as a pancake. If you want to live on a mountain, you gotta 'Do it yourself.'"

　　這是比亞克・英厄爾斯對於平坦樂園所發出的「嬌嗔」吧，也是身為「北海小英雄」之前衛建築家所發出的豪語，而他還真的做出成就展現在世人面前。這個外觀以沖孔板印刷，編織出山脈模樣、宛如一座山的集合住宅，是將八十個公寓住宅單元設計成群聚在一道傾斜的人工「山坡」上，而斜面底下則是可容納四百八十輛汽車的立體停車場。是 BIG 建築師事務所藉由自由混搭、擺脫制式化的建築操作與實驗。

　　在本案裡，BIG 試圖形塑出各種空間機能，如何在建築複合體中共生：透過工作空間、公共場域、商業機能，設計一種符合在地都市紋理的範型。最具有主題性的想像，是變形成一座帶有露台之房子「山」，而運動空間／流動場域就如同是在一個巨大量體中被挖掘出來的空洞，創造出某種被包被於外側住宅單元、為了運動而存在的洞窟。這被 BIG 稱為建築的煉金術（Alchemy）：將尋常養分加以攪拌，在驚奇混合下可以創造附加價值。在這份巧思下，原本的停車場扮演了多重角色，它甚至成了一個舉辦半戶外音樂會的絕佳場地。

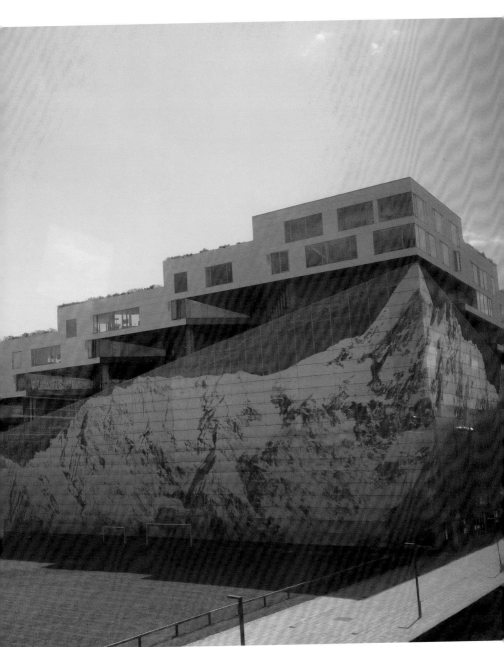

外觀以沖孔板印刷，編織出山脈圖樣，是將八十個公寓設計成群聚在一道傾斜的人工「山坡」上。

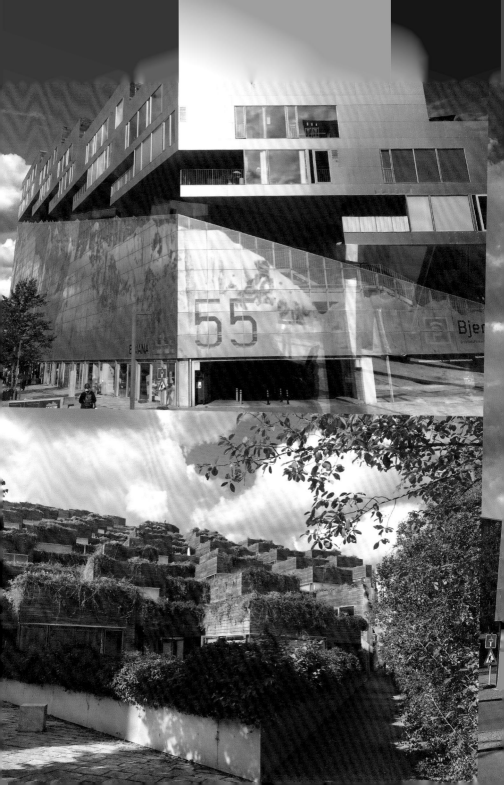

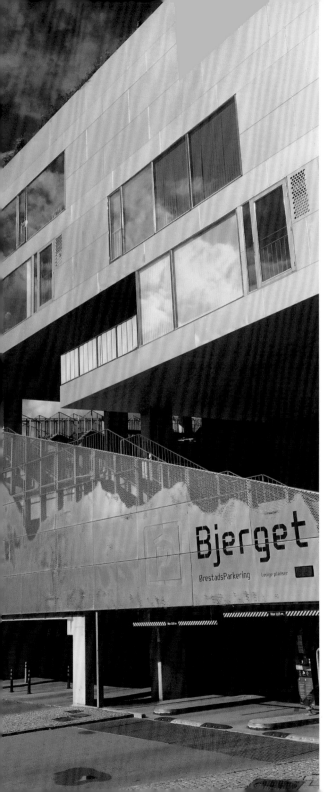

另一個議題則是如何把郊區後院的景致和都市中的高密度做出結合。這個山住宅其實可以視為是 VM 集合住宅的再進化。它們有同樣的業主，具有同樣的尺度、同樣的街道，但在這個設計案中，卻將量體的三分之二給了停車空間，剩下的三分之一才配置居住單元，並把這些居住空間貼附在立體停車場的頂部，成了這座人造山脈的皮層。而住宅建築的風景就如同蟄伏在一層層山坡上的梯田，從十一樓的高度逐層遞減到街道的邊緣。

三分之二給了停車空間，三分之一配置居住單元，住宅風景就如同蟄伏在一層層山坡上的梯田，從十一樓的高度逐層遞減到街道邊緣。

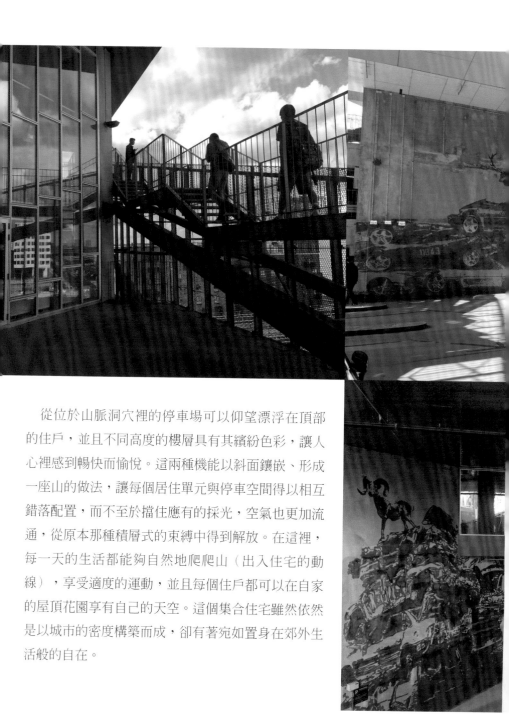

　　從位於山脈洞穴裡的停車場可以仰望漂浮在頂部的住戶，並且不同高度的樓層具有其繽紛色彩，讓人心裡感到暢快而愉悅。這兩種機能以斜面鑲嵌、形成一座山的做法，讓每個居住單元與停車空間得以相互錯落配置，而不至於擋住應有的採光，空氣也更加流通，從原本那種積層式的束縛中得到解放。在這裡，每一天的生活都能夠自然地爬爬山（出入住宅的動線），享受適度的運動，並且每個住戶都可以在自家的屋頂花園享有自己的天空。這個集合住宅雖然依然是以城市的密度構築而成，卻有著宛如置身在郊外生活般的自在。

立體停車場容納四百八十輛汽車，不同樓層搭配不同的繽紛色彩。

8 House

8 字型集合住宅 2010

住商混合的斜坡大街，串起地景建築聚落的有機生活

· 建築師事務所 | Bjarke Ingels Group
· 同時處理簡單與變化、差異與承續的集合住宅系列作品進化版。

　　如果說柯比意以薩伏伊別墅（Villa Savoye）室內的斜坡創造出「可散步之建築」（Promenade Architecture）」的話，那麼 BIG 便是將這個概念加以擴大與提昇，依循可散步、可生活斜坡式大街，創造出一座沿著它所衍生出來的地景建築聚落，無疑是其集合住宅系列作品的高階進化版。佔地六萬一千平方公尺的複合式建築「8字型集合住宅」又稱為「8 House」，別名「BIG HOUSE」。

　　建築設計一般來說，是以簡單的線條及清楚的發想方案做出理想的呈現；但一座城市則必須在充滿體驗與驚喜中變得更有活力。於是在這個設計，BIG 面對的課題便是如何同時處理簡單與變化（Simplicity / Variety）、差異與承續（Difference / Coherence），並藉由 Urban Layer Cake 的概念，創造出每層均有不同活動的線性迴圈。安排了店鋪與辦公室能夠與來客直接在生活街道上產生接觸，並且沿著主動線的斜坡設置跨越兩層的樓中樓式街屋，讓每個住宅單元具備前院與屋頂花園。

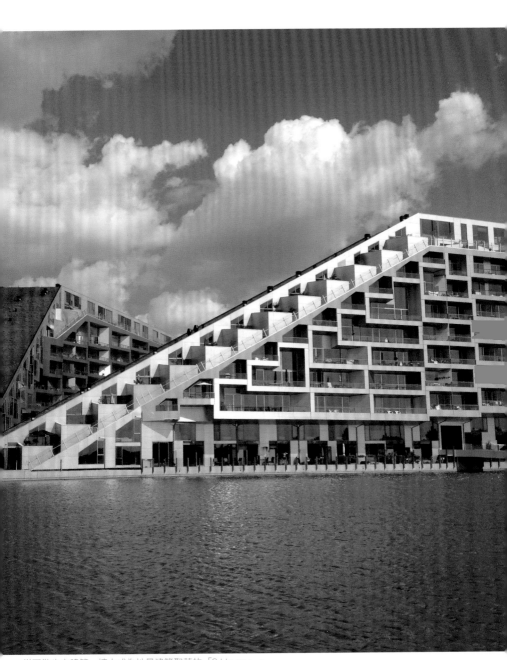

從可散步之建築，擴大成為地景建築聚落的「8 House」。

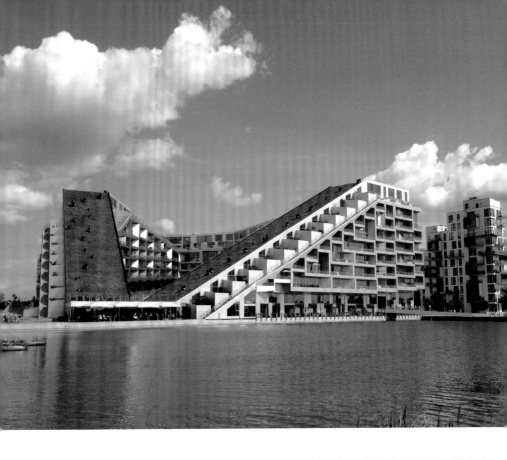

　此外，為了提高地面層的公共性與開放性，設置了東西向的直接通道，讓來自周邊街廓及東南邊開闊綠地的人們，都能夠直接穿越整個都市街廓。因此在原本的環圈中央部位打了一個結，使四方形迴圈變成了 8 字型，並創造出兩個相當舒適的中庭花園，成為主體建築的造形與格局。這座整體呈現「8」字型配置的城市聚落裡，內部包含了三種類型不同的住宅單元（一般公寓、樓中樓式公寓以及獨棟住宅）以及一萬平方公尺的商辦空間。

　建築量體的操作上，將東北側拉高，賦予辦公室景觀視野上的優勢；而西南側壓低則有利陽光進入到廣場深處，賦予集合住宅理想的採光，並創造連續性的登山散步路徑。基本上將商辦功能置於下層，居住空間則設置於上層。不同的水平高層都被賦予了獨特的性質：公寓擁有良好的視野、充分採光、流通的空氣與舒暢的呼吸；辦公室則面向街道，享有充分的公共性。

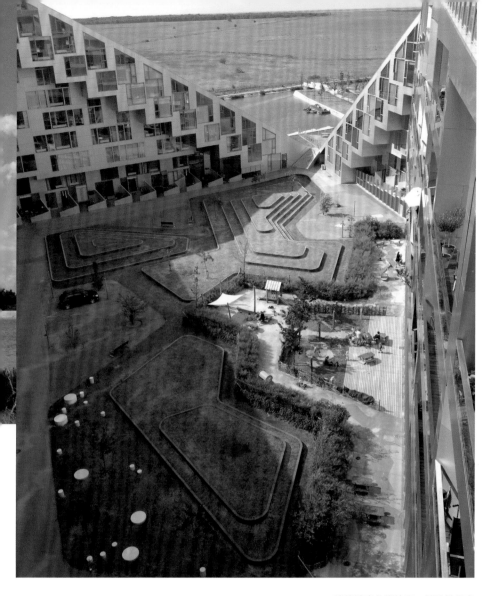

建築體東北側拉高,賦予辦公室
景觀上的優勢;西南側壓低則有
利陽光進入到廣場深處。

在傳統社會生活中，自發性的相遇和鄰里間的互動等，一般只能在最具公共性的平面層發生。但在這座立體式地景建築聚落裡，所有的住戶單元都是沿著斜坡這條主要生活動線延伸配置，因此這條坡道在作為主要交通動線之外，更積極地扮演與周邊互動的生活大街，使這樣的情境能從地面層直接擴展至頂層，形成了雖然不同高層，卻是完整的鄰里共生關係，增進了人們之間的交流與互動。

這是一條連續往上拉伸至十樓頂層的公共步道，亦能化身為自行車道連接著聯排住宅、花園與商業空間等。

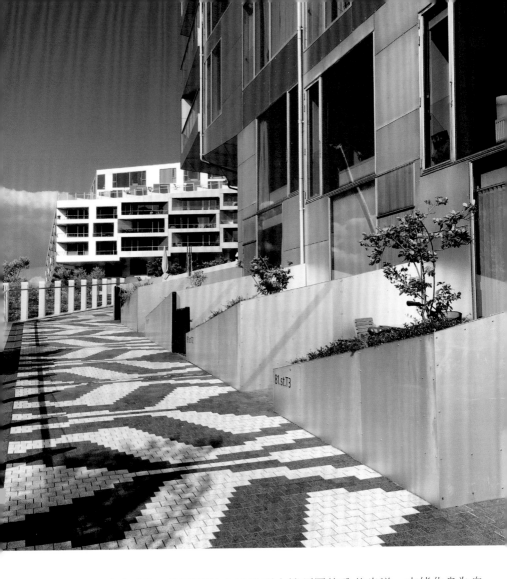

　　這條斜坡同時也成為一條連續往上拉伸到十樓頂層的公共步道，亦能化身為自行車道連接著聯排住宅、花園與商業空間等，像是彩色緞帶般盤旋在地塊上。至於 8 字型格局的中央十字交叉節點則置入了各種社交及日常生活空間、並以金色牆面做出識別的公共設施（交誼廳、健身房等等）。因著各種不同空間的匯聚，包括廣場、庭園、露台、街道、登山路徑等，可將這座城市聚落視為某種建築複合體的狂歡（Orgy），精彩絕倫地標誌出當代生活文化中的豐盛與多樣性。

8 House 最令人著迷的其實是透過自行車與城市生活的無縫接軌。一般來說，在哥本哈根的居民，最重要的交通工具便是自行車。居住在此的人，可以下班後騎著自行車從外部直接長驅直入，然後沿著坡道滑進屬於自己的居住單元裡，展開屬於自己的居家生活；或趁著雅興、猶如漫步在雲端般一路騎到較高的屋頂樓層眺望周邊美景——在自家中庭可愛的小丘及階梯式草坪上遊玩嬉戲的孩子們，以及遠方 Amager 島上的草地景致與視覺盡頭的海平面；或者也可先短暫停留在一樓臨水邊的 Café，啜飲啤酒慰勞辛勤工作一天的自己，調整呼吸、調整心情、調整生活的節奏。BIG 的集合住宅除了為人們預備了一個得以契合城市生活的家之外，同時也形塑出人們的安息之所。這便是生活中最寶貴而無可取代的價值。

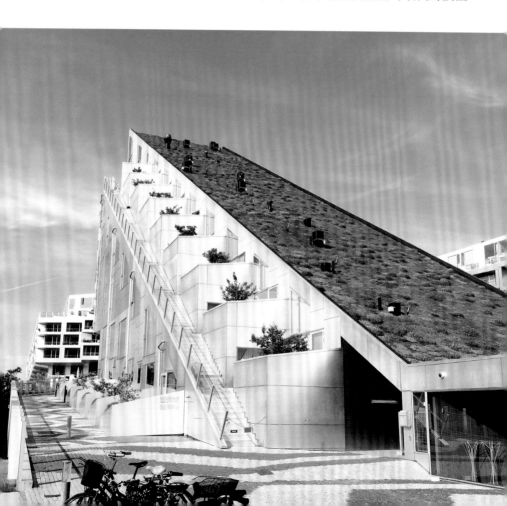

左圖為集合住宅最特別的階梯式草坪，並有中庭小丘增添綠意。

Superkilen Park
Superkilen 公園 2012
多元族裔的融合地，紓解摩擦與衝突的溫柔公園

· 紅、黑、綠三色分類活動，獲 2013 年 AIA 國家地區和城市設計獎

　　線性公園 Superkilen 位在哥本哈根較邊陲的 Nørrebro 區，由於這個區域聚集了來自不同國度及文化背景的外來移民，因此算是種族多樣化與社會挑戰性最強的社區之一。為了促進當地不同種族與社群之間的共生，而有了興建這座公園的計畫。在規模達 35 萬 5 千平方英呎尺的公園中，以鮮豔的紅色、黑色、綠色做出三個區段鋪面的主要特徵，這是通過與周圍社區密集的公眾參與過程而設計出的成果，並邀請世界各國藝術創作者在公園安置環境藝術的家具與各種裝置，呈現出屬於六十多個民族在此共同生活的聲音與符號，造就出丹麥境內最具民族和經濟多樣性的社區之一。

　　這個帶狀公園根據三種顏色，大致分成三類活動：紅色區帶主要是配合周邊紅磚屋的基本調性、使用各種不同深淺的紅色塗料或素材，進行鋪面的塗裝與設置，帶有能量與熱情的、提供該區之身體活動的生活場域，這裡頭的街道裝置與家具，包括：鞦韆、溜滑梯、沙袋、拳擊台、幻燈片播放區、猴子酒吧及茶飲店等商業空間，想必是提供充滿活力的青少年們得以「放電」、消耗過剩體力與能量的所在吧。

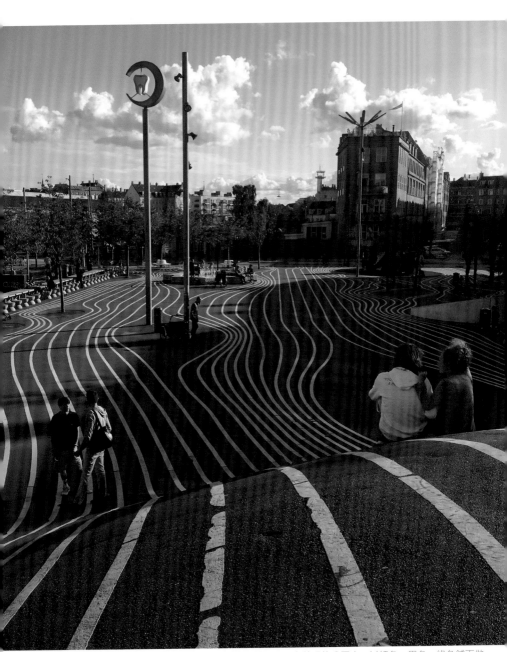

為了促進不同種族的共生和融合，創意地在規模達 35 萬 5 千平方英呎的公園中，以紅色、黑色、綠色鋪面做出分類活動。

171

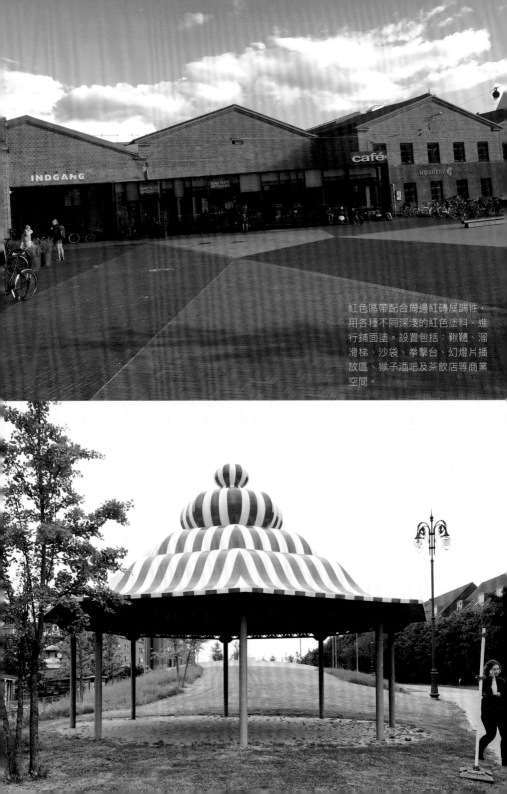

紅色區帶配合周邊紅磚屋調性，
用各種不同深淺的紅色塗料，進
行鋪面塗。設置包括：鞦韆、溜
滑梯、沙袋、拳擊台、幻燈片播
放區、猴子酒吧及茶飲店等商業
空間。

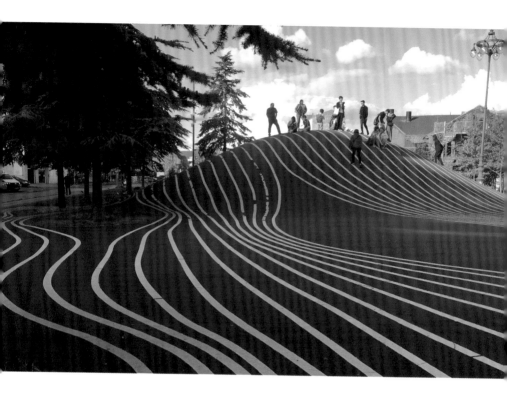

　　黑色部份，直接以瀝青搭配白色線條的油漆塗裝而成，搭配地面高低設置了局部隆起的圓形小丘，雖然在視覺與地形起伏上較具動感，但設置了供人們聚會聊天、分享或彼此禱告用的長桌、阿拉伯風圖騰的噴泉水池、半月形座椅，以及可愛有孔黑色章魚等遊具讓小小孩可在裡頭爬來爬去。相較之下，是一個比較讓人可以放鬆心情逗留、坐在周邊看著時間緩緩流動的地方。至於最後段、同時也是距離最長、規模較大的綠色區帶，比較是以植栽及草皮所構成的自然環境地景，點綴以穆斯林式涼亭、沙坑、滑板坡道、籃球場等，並有自行車道貫串其中，是個讓人可以自在散步、享受樹蔭的微型綠帶森林。

黑色部份讓人能放鬆心情逗留，瀝青搭配白色線條油漆而成，地面有高低隆起的圓形小丘，有阿拉伯風圖騰的噴泉水池、半月形座椅，黑色章魚等遊具讓小小孩玩。

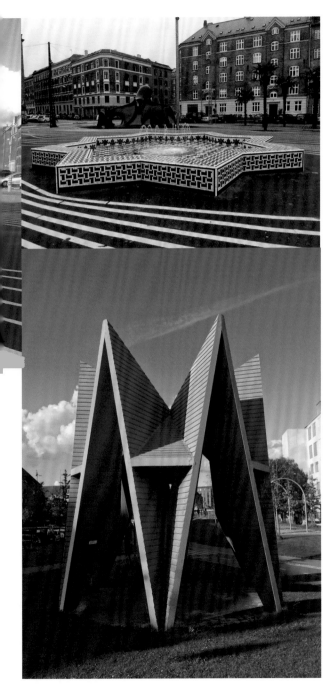

　構成這個公園的三個區帶各具風味與特色，並透過「距離」的創造與多元文化的並置，來紓解不同文化與信仰可能在過度靠近與不當接觸下所產生的摩擦與衝突。這個帶狀公園某種程度提供了一個緩衝地帶，它創造出相對緩和的情境，藉由共同的戶外生活來消弭或許曾經存在的歧見與誤解。Superkilen 公園的成功，使它後來榮獲 2013 年 AIA 國家地區和城市設計獎。它鼓勵成年人和孩子一樣，積極地與他者互動、交流，藉由更多相互的理解與體諒開創共生與和平相處的未來。

CopenHill (Amager Bakke)
CopenHill 發電廠 2019
焚化爐發電廠屋頂，變身滑雪場

· 建築師事務所｜ Bjarke Ingels Group
· 善用工業建物尺度，為缺乏山丘的哥本哈根打造滑雪場。

　　基於空間計畫轉換／變換（Trans-programing）的設計策略與空間編輯術等手法，一直是出身 OMA 建築事務所的建築師強項，BIG 作為其中的佼佼者之一，當然毫不例外地具備了透過「空間的轉用」及「機能的異類組構」來創造充滿魅力之建築的才能。在陸續成功地以「山」為主題發展出各種集合住宅之後，BIG 再次挑戰不可能的任務，把主意動到一座作為資源回收中心的焚化爐發電廠上。

　　2019 年秋季終於完成的 CopenHill（Amager Bakke）資源回收中心發電廠，位於丹麥哥本哈根濱海的一處工業區，其實從丹麥知名景點小美人魚雕像之處遠眺，就能看到它座落於不遠的對岸。BIG 當初在參加競圖時，針對焚化爐的設備所具備的巨大尺度進行更進一步的發想。不僅只停留在作為資源回收中心的工業建物，而是善用這樣的尺度、帶進全然不同的空間機能來扭轉世人對這類工業設施的印象。他們在這個「形隨機能」的發電廠建物上所出現的巨大斜坡屋頂上，帶進了娛樂的機能，亦即設計了寬闊的冬季可使用的滑雪場，面積約莫 1.4 公頃。

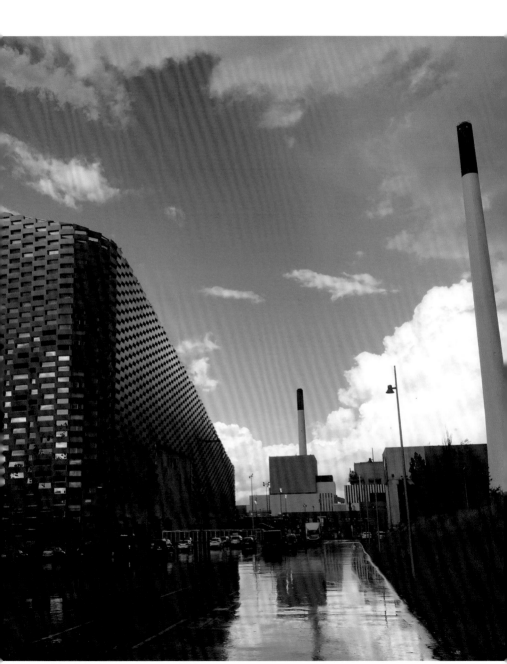

BIG 善用發電廠屋頂的尺度，帶進了娛樂機能，設計了冬季可使用的滑雪場，面積約 1.4 公頃。

當中的滑雪坡道，讓喜歡滑雪運動的民眾可以從建築的制高點由上而下滑行，滑雪道的中間還向下旋轉 180 度，民眾在此可以盡情享受滑雪的樂趣，還能遠眺哥本哈根的天際線；夏天則轉換為充滿綠地、宛如可在此登山健行般的公園，設有專屬的步道提供給跑者與健行者使用。若非熱衷於運動的其他一般遊客，也可以到 CopenHill 的底層享受餐廳與酒吧，滿足來此進行休閒娛樂的需求。

　　比亞克・英厄爾斯透過這個方案，再次以形塑出一座讓生活在只有平地的丹麥哥本哈根人也有了親近「山」的機會。他表示「作為一家發電廠，CopenHill 非常乾淨，它是世界上最清潔的垃圾發電廠。同時，我們將這座建築融入城市的社會生活中，因為建築的屋頂跟立面可以如同登山一般地在此攀爬，並且有一個全年開放的人工滑雪場。」

　　其實早在 2017 年，CopenHill 發電廠就已經開始啟用。根據資料顯示，這座資源回收中心 / 焚化爐每年燃燒超過 40 萬噸垃圾，產生的電力可供應 6 萬戶人家，並為 15 萬戶家庭提供暖氣。值得一提的是，BIG 原本還想再打造一個會吐煙圈的煙囪，當有一噸以上二氧化碳排出時，發電廠煙囪就會吐出一個大煙圈，提醒大家這對於環境將帶來一些影響，可惜最終還是因為成本太高，使得這個極具創意的煙囪沒能真正實現。雖然 BIG 放棄了煙囪這個極有創意的點子，但比亞克・英厄爾斯強調 CopenHill 這個資源回收中心 / 焚化爐發電廠是建築機能混搭的完美案例，它的成功向世人展現了建築是可以扭轉既定偏見並改變世界的。而未來的下一代或許能以 CopenHill 發電廠作為起點，啟發更多靈感，為將來的建築跟生活帶來更多的創意。

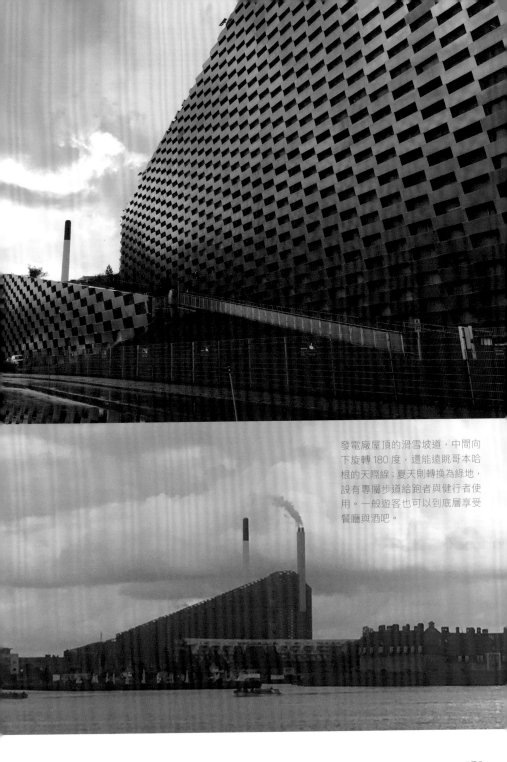

發電廠屋頂的滑雪坡道，中間向下旋轉 180 度，還能遠眺哥本哈根的天際線；夏天則轉換為綠地，設有專屬步道給跑者與健行者使用。一般遊客也可以到底層享受餐廳與酒吧。

Bellevue Beach & Bellvista

貝勒維海灘 & 貝勒維斯塔

包浩斯潮流下的丹麥白屋，微型的雅各布森博物館城

· 建築師 | Arne Jacobsen
· 以集合住宅、海水浴場，實現雅各布森的現代城市聚落夢想。

　　由阿內・雅各布森所設計、於 1934 年所竣工落成的貝勒維斯塔（Bellvista）集合住宅，可說是在丹麥最鮮明的包浩斯風格白色建築案例。這批房子座落於哥本哈根北方不遠處的克倫堡・根措夫特市（Klampenborg Gentofte），緊鄰早兩年同樣由他所設計完成的貝勒維海灘（Bellevue Beach）。

　　當雅各布森還是學生時，曾經受現代主義建築師密斯（Mies van der Rohe）與葛羅培斯（Walter Gropius），這兩位包浩斯建築學校的先鋒所吸引而前往德國旅行。就常理推測下，他除了造訪包浩斯建築學校之外，應該也在這趟前往德國的建築壯遊中，參訪在斯圖佳特（Stuttgart）近郊的白院聚落（Weissenhofsiedlung），而在其心中深植了邁向新時代之現代主義建築的種子吧。

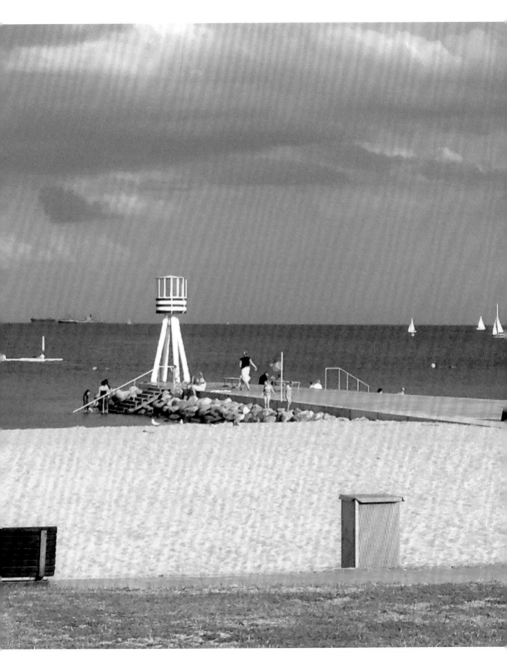

丹麥海岸線是熱門的度假所在，根措夫特市政局決定在貝勒維海灘附近設計公園、住宅及度假區。

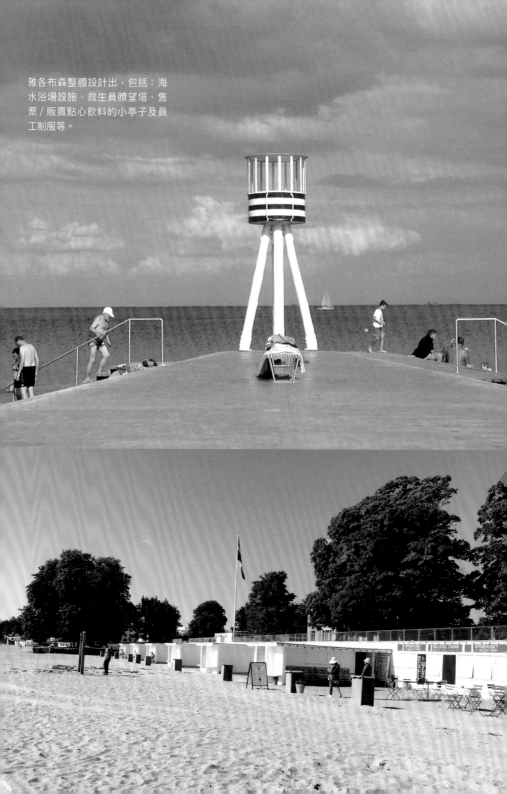

雅各布森整體設計出，包括：海水浴場設施、救生員瞭望塔、售票／販賣點心飲料的小亭子及員工制服等。

根據資料顯示，1930 年代的丹麥人民終於擁有合法休假權，丹麥海岸線於是一躍成為民眾最熱門的度假所在。根措夫特市政當局決定在哥本哈根北部發展一個包含海灘與既存公園及相關設施的度假區，貝勒維海灘周邊設施的計畫案就包含在這個區域當中。剛開業不久的年輕建築師阿內‧雅各布森贏得了這個海灘設施案的競圖，以他整體藝術（Gesamtkuns）的概念設計出本案中所有的物件，包括海水浴場設施、救生員的瞭望塔、以及作為售票／販賣點心飲料的小亭子，以及員工制服等，都一手包辦。

　　我在 2013 年的夏天首次造訪了這個沙灘，當中那些遠在 30 年代配合人性尺度所設計的無比簡潔、洗鍊的海水浴場相關設施，在經過了將近 80 年的時光依然散發出屬於那個年代充滿魅力的摩登韻味，並持續為當地人們所愛用著。坐在海灘前看著北歐人毫不扭捏造作地寬衣解帶、敞開心胸讓身體放鬆地沐浴在夏日微暖的陽光下，雖然時而有著年輕男女與孩子們的嬉笑聲或納喊聲，但不知為何看著遠方的瞭望台與其背後湛藍色的大海後的地平線，卻油然而生一份難以言喻的寂靜，就這樣地成了我腦海中、內心中對於北歐回憶中印象最深刻的風景。

集合住宅由 68 個單元組成的 U
字型構造，建築物由白磚砌成，
兩層之間是鐵樑，屋頂塗柏油
紙，窗框為柚木，陽台設有鋼筋
混凝土圍欄。

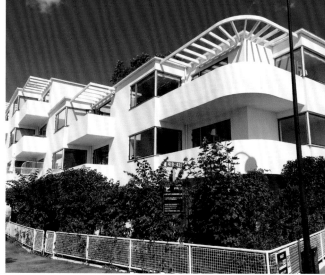

除了集合住宅本體之外，雅各布森還設計了貝勒維劇院。

繼續回到白色建築的討論。根據史料顯示，當年雅各布森在完成了貝勒維海灘海水浴場後不久，就收到了來自根措夫特市當局的委託，要他在同樣的地區設計一座綜合集合住宅公寓（apartment complex-Bellavista）。這些建築物被要求必須是平屋頂、不能超過三層樓高，面對海濱道路的部分則不能超過兩層樓高。這對雅各布森來說，堪稱從天上掉下來的禮物。在學生時代曾經親眼見識到德國白院聚落成為引領 20 世紀新建築風潮的他，或許曾經惋惜自己未能夠早出生幾年參與其中，但總算在自己的國家也獲得了機會，讓他得以透過自己的設計創作來回應這個作為時代精神與世界潮流的白色房子。

這當中包括了 68 個現代化公寓單元所組成的 U 字型構造，並以三條翼狀量體面對中央的庭園。建築物由粉刷成白色的磚砌而成，兩層之間是鐵樑。屋頂塗柏油紙，窗框為柚木，陽台設有鋼筋混凝土圍欄。為了充分利用海景，雅各布森錯開了南北翼的立面，讓每個公寓單元都具備兩個擁有海景視野的房間。從陽台上也可以看到大海，但並非一般那種向外凸出的做法，而是被整合到建築物的結構當中。

宛如微型的個人博物館城，雅各
布森還設計了以他命名的餐廳及
就近的 Skovshoved 加油站。

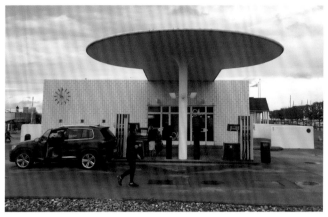

此外，雅各布森還將地板作出漸進式的位移，透過圓角和陽台上的格子結構，成功創造出有趣建築立面的效果。建築物白色表面上的陰影，會隨著時間的更迭下明亮度轉換而產生不斷變化的印象。憑藉其粉刷成白色的外牆和角窗，這些建築給人一種異國情調及高雅現代的氛圍，是機能主義的典型代表作。貝勒維斯塔（Bellavista）讓雅各布森（Jacobsen）實現了他對現代城鎮聚落的夢想。

除了集合住宅本體之外，他還設計了貝勒維劇院（Bellevue Theatre）以及雅各布森餐廳（Restaurant Jacobsen），某種程度上充當了小型阿內·雅各布森之博物館的角色，充分展現 Total Design 的氛圍。而另一個精彩的系列作品，則是 Skovshoved 加油站，位於其北部約兩公里的沿海道路上。它帶有獨特的圓形蘑菇狀頂篷依然健在，甚至在其造形上具有某種跨越時空的前衛性格。沒有意外的話，它應該會一直佇立在這個海邊，守護著每個開車來到這個美麗海灘的人們吧。

Louisiana Museum

路易斯安那美術館

直島美術館的原型，世界知名建築師心中首選

· 建築師｜ Jørgen Bo & Vilhelm Wohlert
· 委身於地形的地景式建築，丹麥現代建築的重要里程碑。

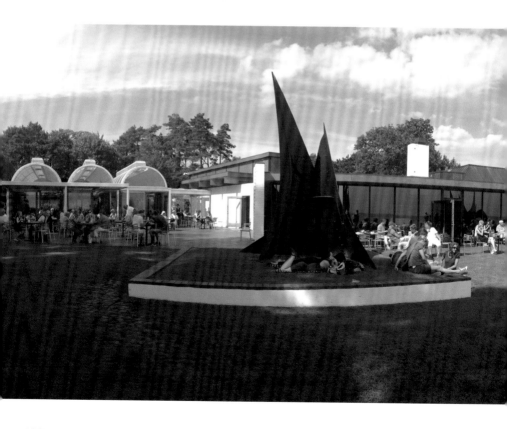

　曾經在日本《Casa Brutus》雜誌中，被世界知名建築師們票選為心目中第一名的路易斯安那美術館，位於哥本哈根往北前往哥特堡途中之海岸線上、先經過雅各布森所設計的貝勒維海灘周邊設施繼續往北走、大約距離哥本哈根 35km、快抵達克倫堡前之海岸旁的森林中。這個蟄伏於自然環境並直接面對海洋的低調美術館，主要收藏以現代和當代藝術為主，其建築與環境空間，被視為丹麥現代建築的重要里程碑。美術館成立於 1958 年，創辦人克努茲・W・詹森（Knud W. Jensen）將這裡打造成一座藝術與環境交融的美術館，期望觀者能在大自然中觀看與感受藝術。

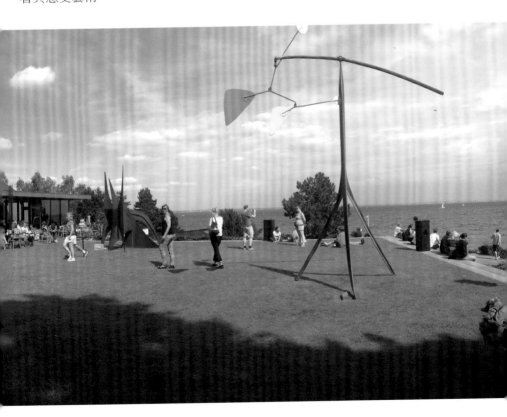

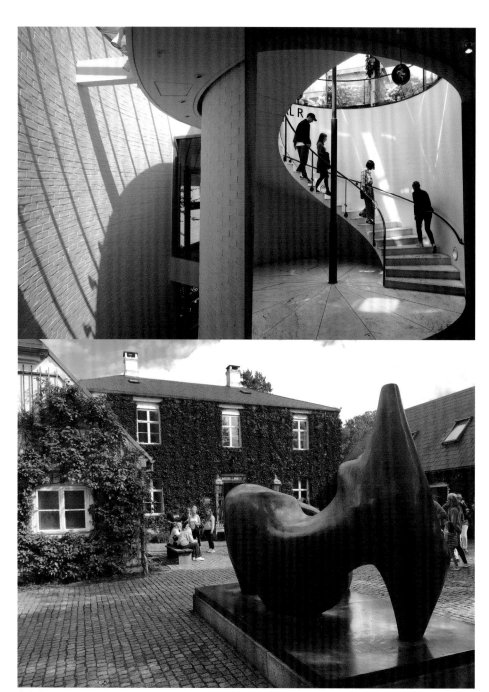

作為主要門面入口的主建築，是原本就座落在此、長滿綠色爬藤的英式洋房。

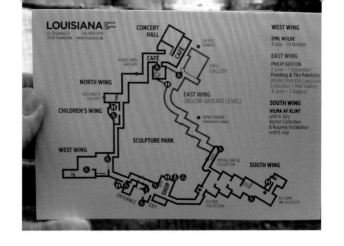

增建部分以現代主義手法與自然地景結合，進一步創造出超乎想像的內部空間。

　　這個美術館之所以被稱之為「路易斯安那」(Louisiana)，主要是因為早期在這塊土地上先蓋出美麗英式洋房並賦予美麗植栽的土地繼承人亞歷山大・伯恩（Alexander Burn）曾經有過三段婚姻，三位妻子的名字剛好都是路易斯（Louise），而使得伯恩將這塊土地命名為路易斯安那，後來也就沿用作為美術館的名字了。

　　誠如前文所提，路易斯安那現代美術館作為主要門面入口的主建築，是原本就座落在此、長滿綠色爬藤而相當有味道的英式白色洋房，但當詹森邀請兩位年紀相仿且志同道合的建築師——約爾根・博（Jørgen Bo）及韋勒廉・沃赫萊爾特（Vilhelm Wohlert）一同參與修建下，則以現代主義的手法與自然環境的地形結合，並更進一步地創造出遠超乎想像的內部空間。除了從房子兩側延伸出落地窗長型走廊，穿梭於樹林間的戶外雕術公園，地下室則像無限擴張似地往地底深處延展，並根據不同的需求，設置了各種不同尺度的展間，最後透過內部或外部走廊將美術館一氣和成地串聯起來，宛如潛伏在望向海岸邊的傾斜坡地之上。

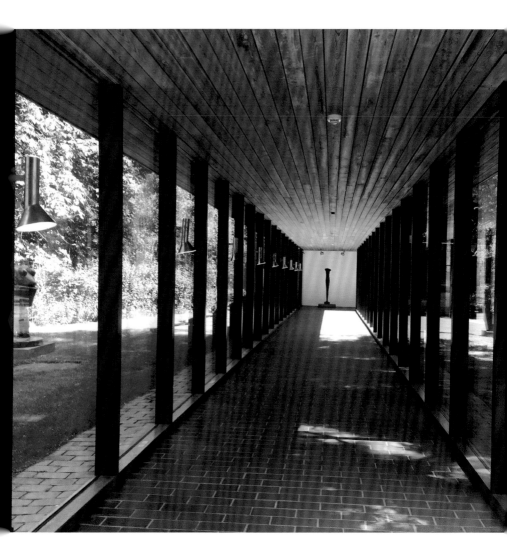

　置身當中，給了我某種宛如置身在由安藤忠雄所打造的直島 Benesse House 與地中美術館的既視感。或許年輕的安藤也曾經來過這裡得到啟發吧。這種讓美術館交互地呈現在地表與地底、室內與室外的做法，無疑就是讓建築與自然環境交融為一體、與大自然共生之下所創造出來的極致藝術。

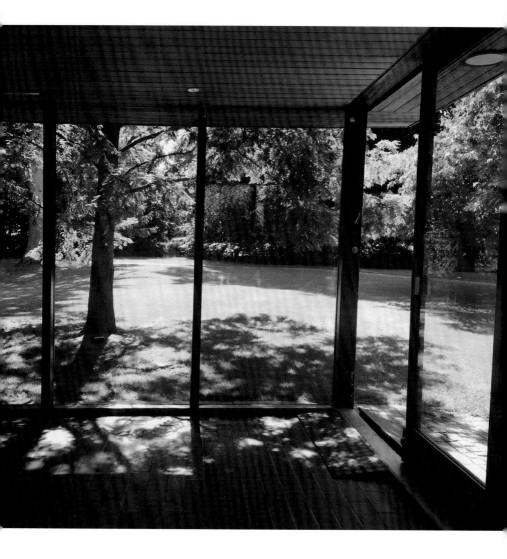

從房子兩側延伸出落地窗長型走廊，穿梭於樹林間的戶外雕術公園。

讓建築與自然環境交融為一體，與大自然共生下創造出來的極致藝術。

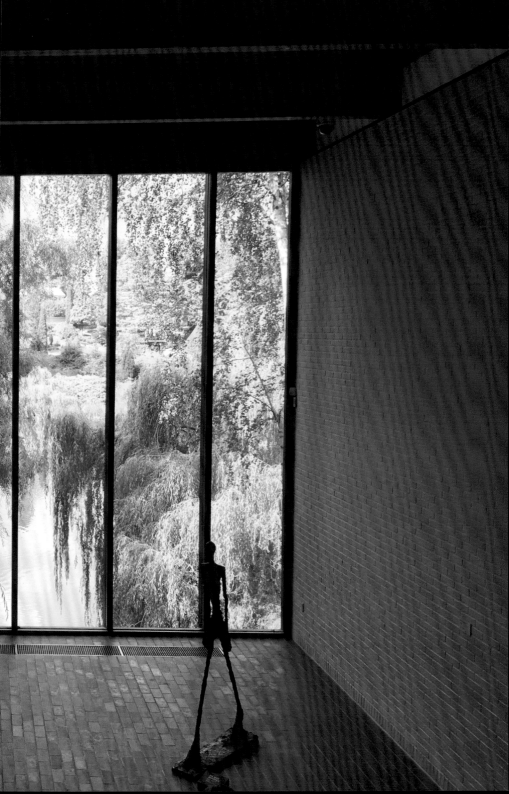

大片落地窗望向海景的美術館餐廳，當中座椅擺滿了丹麥國寶的 seven chair，讓用餐本身亦是一場美的饗宴。

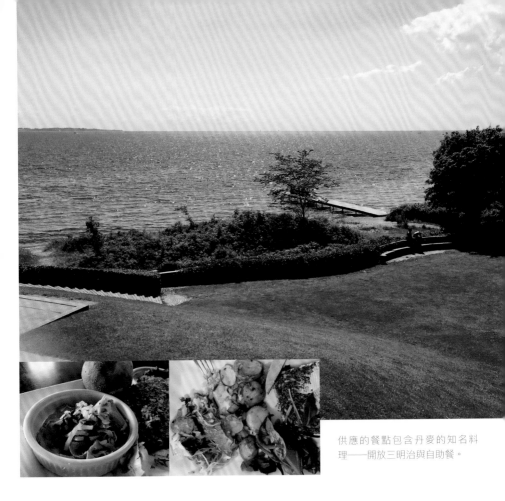

供應的餐點包含丹麥的知名料
理——開放三明治與自助餐。

　　路易斯安那美術館除了各種珍貴的收藏以及如此融入戶外的環境藝術之外，令
我印象深刻的便是它大片落地窗朝向海景的美術館餐廳。裡頭的座椅擺滿了幾乎
可稱之為丹麥國寶的 seven chair，在各種不同顏色的繽紛搭配下，讓我不得不佩
服美術館的品味與美感實力。總之就是美得非常有說服力。在這裡所供應的餐點，
包含丹麥的知名料理——開放三明治（Open Sandwich）與自助餐（Buffet）。兩者
都非常秀色可口，共通之處是少不了黑麥麵包、煙燻鮭魚及新鮮沙拉等配料，佐
以一杯啤酒或一瓶香檳，讓用餐本身亦是一場美的饗宴。天氣好的時候，可以坐
在戶外的座席，享受爽朗的風、遠處的海洋，以及戶外現場爵士樂團演奏的悠揚
樂音。

最令人印象深刻的餐廳

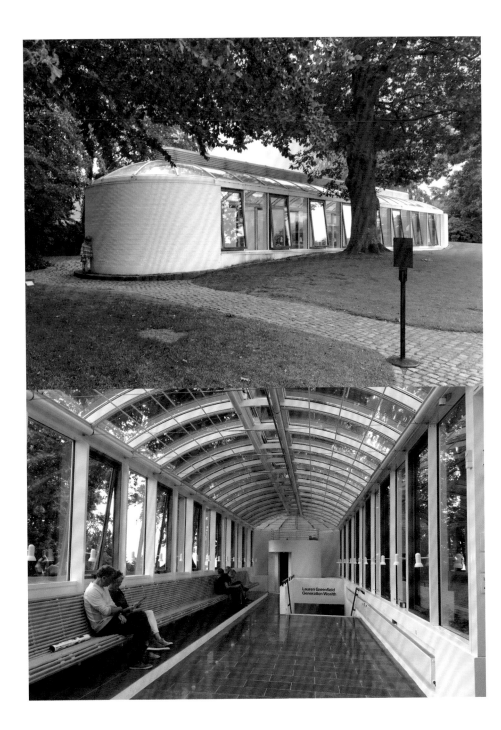

在這裡的每一刻都宛如浸泡在藝術空氣中而無比療癒的美術聖殿，人們可以選擇欣賞精彩收藏、或在美術廊道中散步，也可或坐或躺地徜徉在綠地草坪上。

　　在這個美術館中，人們可以選擇盡情地欣賞館內的精彩收藏，也可以毫無負擔地在美術廊道中散步，在宛如溫室般的白色空間中喘息，也可以或坐或躺地徜徉在綠地草坪上仰受自然的環抱，也或者在裡頭所附設的 Workshop 拿起畫筆，享受屬於自己在畫圖過程中的耽溺與緩慢流動的時空，甚至亦能在各式物品充足的美術館商店中，充分享受購物的快感……。這是個與自然環境完美契合、讓在這裡的每一刻都宛如浸泡在藝術的空氣中而無比療癒的美術聖殿。或許是這個世界上最接近天堂的所在。

M/S Maritime Museum of Denmark
丹麥海事博物館 2014
New York Times 年度必訪，當代前衛建築指標之作

· 建築師事務所｜Bjarke Ingels Group、Kossmann.dejong、Ramb(o)ll、Freddy Madsen、KiBiSi
· 獲世界建築節獎 WAF、英國皇家建築師協會獎 RIBA、Architizer A+ 博物館類大賞、美國紐約建築學院 AIANY 建築設計獎、歐洲博物館 EMYA 大獎等。

　　這是 BIG 在離哥本哈根不遠的克隆城堡（Kronborg）旁的一個古老船塢／造船廠遺址所設計的一個非常出色的博物館。克隆堡其實就是莎士比亞名劇《哈姆雷特》之故事的場景，是北歐重要的文藝復興時期城堡，因此被 UNESCO 列入世界文化遺產名單。於是這個優美的古老海港小鎮，為了推動觀光與活化老舊船場而發起文化海港中心計畫（Kulturhavn Kronborg）時，便以 1420 年建造的克隆城堡為主體，並試圖改建鄰近的 Elsinore 造船廠，而於 2010 年成立文化碼頭 Kulturværftet。

　　而夾在中間的 60 年老船塢便作為改造計畫的重點。在 BIG 領銜之下，聯手 Kossmann.dejong、Ramb(o)ll、Freddy Madsen、KiBiSi 等團隊，將這個已經乾涸的老船塢（Dry dock）打造成海事博物館，以創新的空間形式呈現歷史與現代混合的情境，並展示出丹麥從帆船時代到現代海運之海事遺產的文化空間。　在這個案子裡，有幾個重要的條件與挑戰。基地是廢棄的老舊船塢，不能超出其範圍。其次是在避免造成旁邊那座克隆堡的干擾，新建築必須設置低於海平面。在館內展覽空間有一系列的連環圖說，就是在介紹這個美術館設計的來龍去脈，相當精彩。

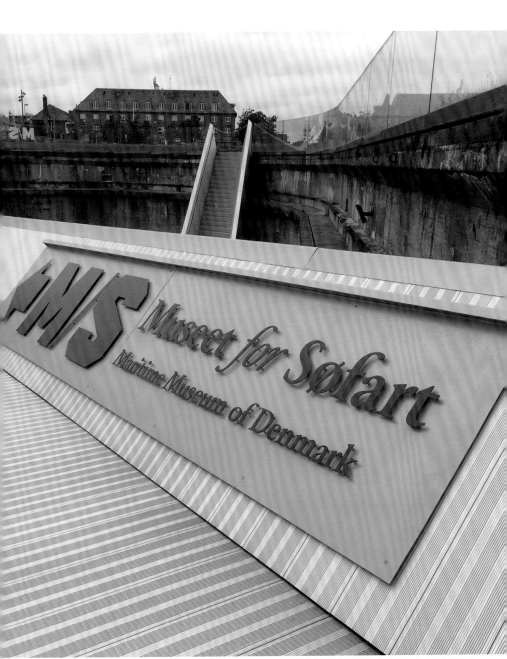

丹麥為活化老舊船場所發起的文化海港中心計畫，在 BIG 領銜之下，將這個已經乾涸的老船塢打造成海事博物館。

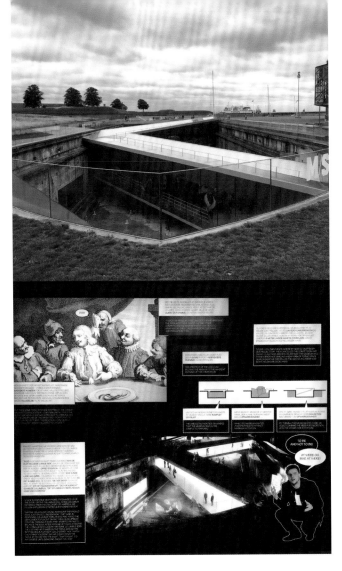

BIG 勇敢地讓局部的展示空間塞進船塢旁的壁體下，創造出可從外部慢慢潛進內部、極具豐富空間序列的主要入口動線。

　　就如同前往現場去的人就能夠理解知道的那般，BIG 採取重新定義遊戲規則的策略，相對一般可能會將建築物很小家子氣地就建造在船塢範圍內的傾向與作法，他勇敢地讓局部的展示空間塞進船塢旁的壁體＝地底下，然後再創造出連結兩側室內展間的一道玻璃廊道及由兩個透明玻璃量體所組成的折線量體，穿梭於船塢的虛空間，成為這個博物館最核心且深具魅力的空間所在。折線量體的上方屋頂也是以坡面構成，創造出可從外部慢慢潛進內部的、極具豐富空間序列的主要入口動線。

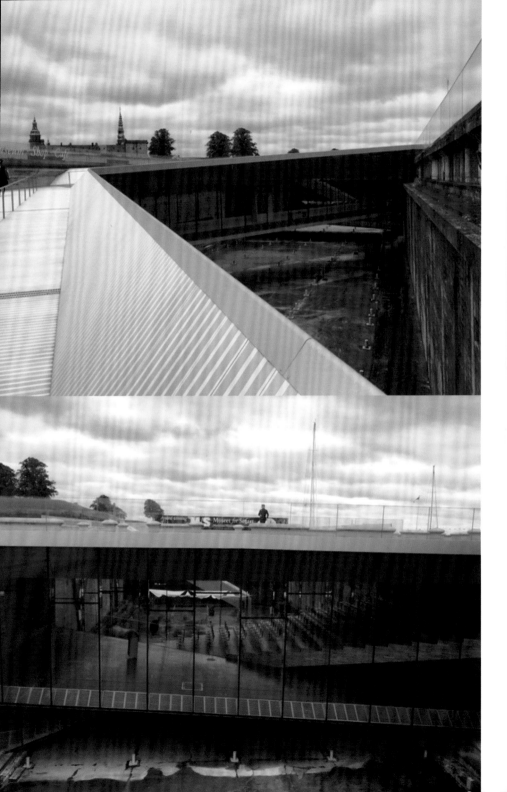

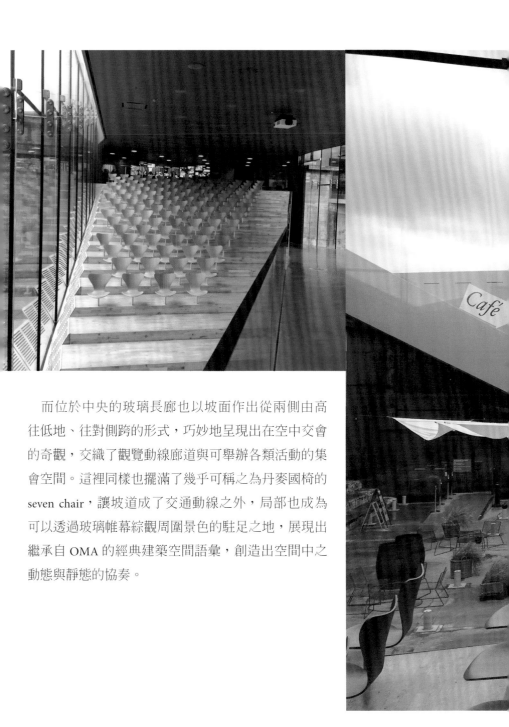

　　而位於中央的玻璃長廊也以坡面作出從兩側由高往低地、往對側跨的形式，巧妙地呈現出在空中交會的奇觀，交織了觀覽動線廊道與可舉辦各類活動的集會空間。這裡同樣也擺滿了幾乎可稱之為丹麥國椅的 seven chair，讓坡道成了交通動線之外，局部也成為可以透過玻璃帷幕綜觀周圍景色的駐足之地，展現出繼承自 OMA 的經典建築空間語彙，創造出空間中之動態與靜態的協奏。

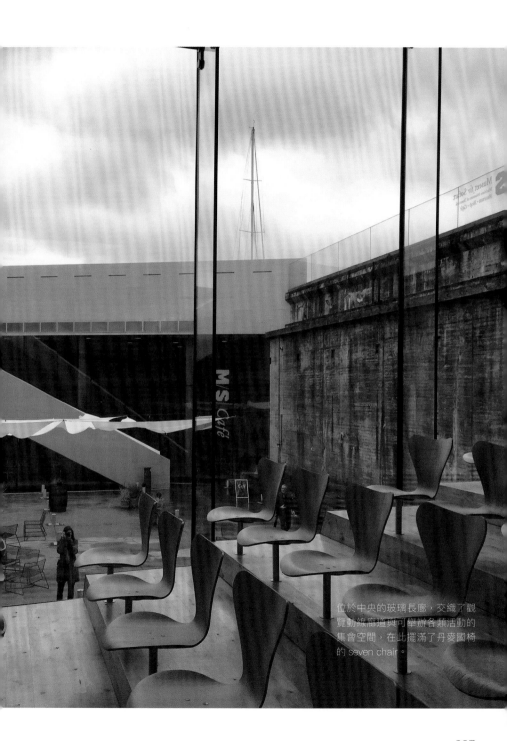

位於中央的玻璃長廊，交織了觀
覽動線廊道與可舉辦各類活動的
集會空間，在此擺滿了丹麥國椅
的 seven chair。

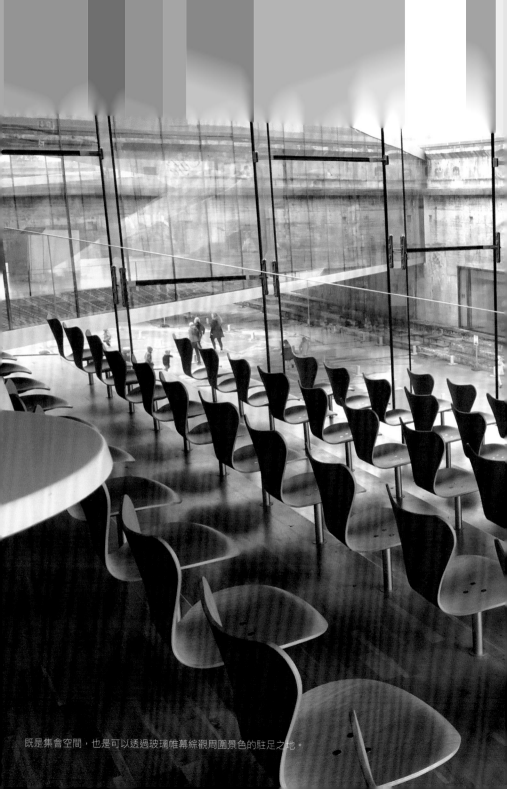

既是集會空間，也是可以透過玻璃帷幕綜觀周圍景色的駐足之地。

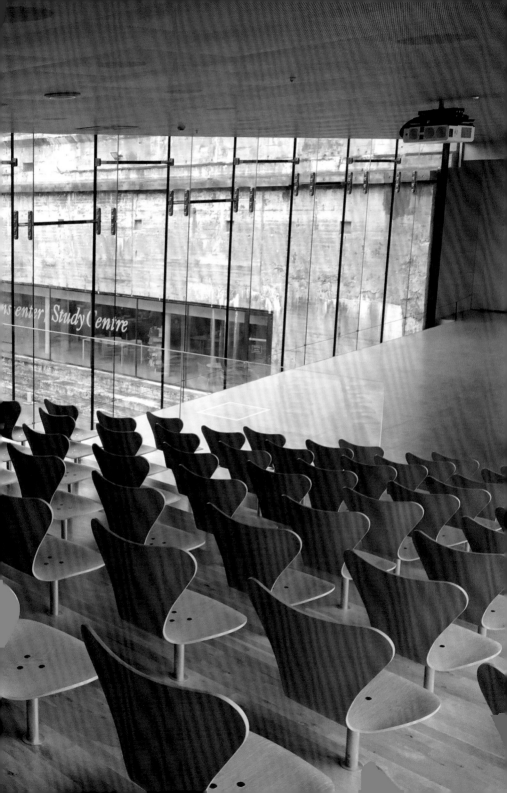

　另一個非常精彩的部分，則是本案中並未刻意地去作船塢牆面的修補或塗裝，
反而是刻意留下歷史的痕跡，讓新建築的簡潔與洗鍊，和帶有某種滄桑觸感之表
層所流露的侘寂質地並置，釀造出類似新舊平行空間之場景對比的戲劇性張力。
從船塢邊緣往內看時，可以同時見到佇足在地面層看著海邊風景的人們、以及悠
遊在博物館本體的玻璃空橋內和坐在 seven chair 上享受片刻喘息與停歇，兩個場
景全部出現在同一個剖面上的模樣，刻畫出最為扣人心弦並為之驚艷不已的風
景，帶來美感經驗上前所未有的震撼。

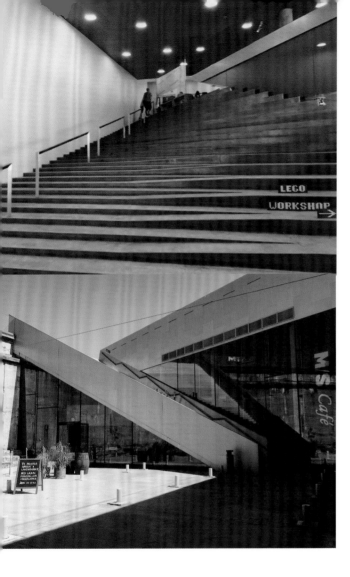

未刻意地去作船塢牆面的修補或塗裝，留下歷史痕跡，是另一個非常精彩的部分。讓新建築的簡潔洗鍊，和滄桑表層所流露的侘寂質地並置。

　　這個作品在開幕不久之後，於 2014 年囊括世界許多建築獎項：包括世界建築節獎 WAF、英國皇家建築師協會獎 RIBA、Architizer A+ 博物館類大賞、美國紐約建築學院 AIANY 建築設計獎等，被 New York Times 列為 2014 年必去處之一，ArchDaily 評為年度最佳建築。而 2015 年度更獲得歐洲博物館 EMYA 大獎與密斯・凡・德羅歐洲當代建築獎的提名，堪稱當代建築中擲地有聲的指標性作品。BIG 於是成為西方當代前衛建築系譜中最閃亮的巨星，也成為持續探索建築領域中各種不同可能性的希望。

Oslo
挪威　奧斯陸

代表建築家
斯諾赫塔 | Snøhetta

● 國際知名建築、園林建築與室內設計公司，總部位於挪威首都奧斯陸。1989 年由 Craig Dykers 與 Kjetil Thorsen 成立，他們進行一系列建築實踐探索，不希望被建築師的角色所束縛，希望將建築師、視覺藝術家，甚至哲學家、社會學家等角色，都納入設計的過程之中。

● 代表作包括：埃及的亞歷山大圖書館、德國柏林的挪威大使館、奧斯陸的新國家歌劇院、美國紐約世界貿易中心的美術館與博物館等。

Visit info / reference note

1. 從中央車站正出口朝南向水岸走 5 分鐘，即可抵達奧斯陸驚豔世界的白色歌劇院地標。從歌劇院的屋頂往東北邊可看見 Barcode Project 這個持續開發中的商辦區；沿著西側出口鐵路廣場對面的卡爾約翰大道（Karl Johans gate）繼續往西北方走，經過奧斯陸大教堂、遇見國會大廈後向左轉便是奧斯陸市政廳；繼續直走則可抵達皇宮。前後只有 1 公里多，走起來非常舒服。

2. 以奧斯陸市政廳及前方的碼頭作為另一個漫遊的起點，可搭渡輪前往 Bygdøy 島上的挪威文化史博物館及維京船博物館；或者往西南側沿著水岸徒步到最新開發的水岸新市鎮。倫佐·皮亞諾（Renzo Piano）所設計的阿斯楚普－費恩利美術館就座落在此，奧斯陸的時尚最前線。

3. 若要探訪最靠近奧斯陸的挪威森林，則可搭著地鐵往西北邊前進維格蘭雕塑公園（Vigelandsparken），或者接近山區的 Holmenkollen 滑雪場跳台一覽世界級自然遺產景觀。

挪威作為北歐國家的一員、給人們最直接的印象是峽灣與森林。無論是因著冰河侵蝕山谷留下痕跡形成峽灣的世界遺產級自然景觀、甚或是在披頭四與村上春樹無心插柳下關於「挪威森林」的長久渲染，挪威因而有著令人不禁神往的理由。而首都奧斯陸正好就位於面奧斯陸峽灣的頂端，由周圍植被茂密的山脈所包圍，而有著渾然天成般的場所精神。

和其他北歐國家的首都一樣，擁有強大經濟力的奧斯陸，直到近年來伴隨著歌劇院建築的完成，陸續在鄰近的港邊新區（Barcode）辦公室街區的開發，才終於有了相對拔地而起的高樓。此外，整個城市風景其實還是比較和諧而無太多過於奇觀式的刻意性演出，因此散發出絲毫不喧囂、有著沉著而安靜的氣質。

令人印象深刻的反而是城市中心區域，保有為數不少高聳參天的老樹所覆蓋的街廓公園，為城市增添更多得以好好呼吸與停駐的場域。另一個相對亮眼的景觀，是港口水邊廣設由木棧板所構築而成的浴場及平台，在夏季總擠滿人潮，人們毫不扭捏做作、無比自在地卸下衣裳，讓自己幾乎一絲不掛的身體，得以吸收難得的暖陽、獲得滋潤。這才令人不禁佩服，果然是維京後裔所特有的爽朗與奔放。

Oslo Operahuset
奧斯陸歌劇院 2007
在屋頂漫步，你「上去」過歌劇院嗎？

· 建築師事務所 | Snøhetta
· 獲當代歐洲建築獎的開放性城市地標

位在挪威首都奧斯陸市中心 Bjørvika 半島上的奧斯陸歌劇院，由挪威斯諾赫塔建築師事務所（Snøhetta）於 1999 年的設計競賽中脫穎而出，並於 2003~2007 年建設完成。其潔白的義大利大理石屋頂及菱角造型，在 2009 年榮獲歐洲當代建築獎，如今這座俯瞰著奧斯陸峽灣的現代建築，已成為奧斯陸的城市代表地標，諾蘭名片《天能》（*Tenet*）也來此取景。讓我下定決心造訪挪威，除了為親眼目睹挪威森林之外，另一個重要的理由就是這座已然成為奧斯陸容顏的歌劇院。在我心目中，這是與澳洲雪梨遙相對話，以沉穩內斂的形式，對應敞開綻放之模樣，關於歌劇院建築的冷靜與熱情之間。

斯諾赫塔在贏得國際公開競圖的當時，陪審團稱讚其提案中優雅的建築背面規劃，以及它以傾斜的姿態蟄伏在峽灣和周圍群山之間的做法。但當時沒人發現這將成為建築完成後最突出和最受歡迎的特徵：那是一個人們可以在上面行走的屋頂，就這樣直接晾在大街上。它具有一種極致融入城市之中的姿態，經過無止境的設計會議和許多爭議後，斯諾赫塔的建築師和景觀設計師及其藝術家合作者，讓屋頂的設計形式塵埃落定。屋頂被定義為一片具有可及性、可接近的雕塑，於是巧妙地避免掉那些通常用來引導人們穿越公共環境時呆板、笨拙的安全標示。

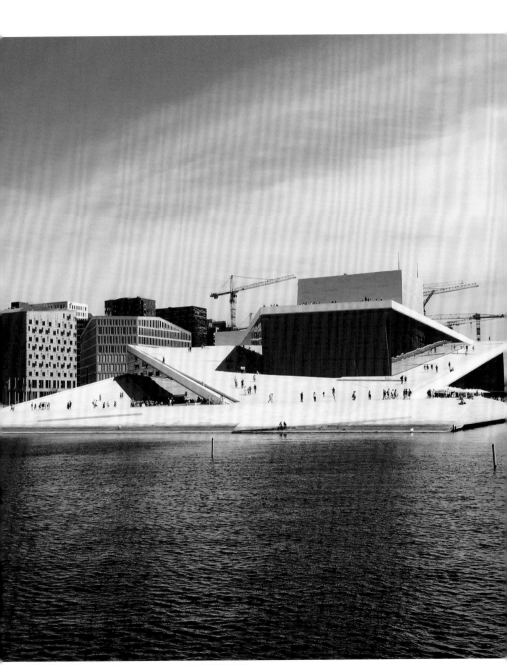

奧斯陸歌劇院如同座落在峽灣中的一座形態低調的冰山。

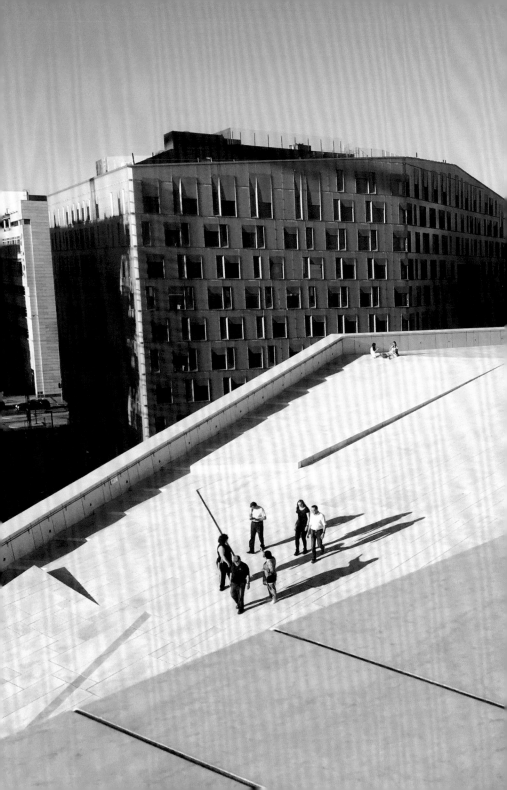

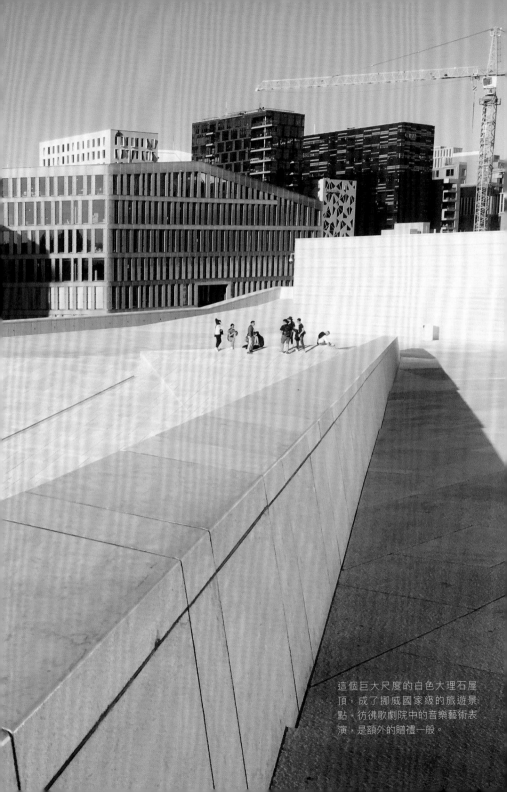

這個巨大尺度的白色大理石屋
頂，成了挪威國家級的旅遊景
點，彷彿歌劇院中的音樂藝術表
演，是額外的贈禮一般。

根據媒體報導顯示，開幕後的第一年，奧斯陸及周邊地區的人們在彼此打招呼時，不問對方：「您去過歌劇院嗎？」，而是「您上去過歌劇院嗎？」。這個擁有巨大尺度與規模的白色大理石屋頂，成了這個城市乃至於國家級的重要旅遊景點，彷彿在歌劇院中所提供的高水準音樂藝術表演，變成了額外的贈禮一般。或更確切地說，它的屋頂，被描述為民主社會象徵的里程碑，呈現出那堪地納維亞社會的價值觀，甚至當提到有關奧斯陸的開放性建築時，這座歌劇院立刻就成為人們腦海中浮現的首選。

然而耐人尋味的是，這棟歌劇院建築裡的空間機能卻是古典的。為了讓人們更願意來到這座享有盛譽的巨大建築，就這個操作手法來說，的確是極具決定性而有效的步驟。它確實有些矛盾，但卻是超越矛盾的存在。若說當中有什麼樣的空間機能，能賦予這座建築絕佳的開放性姿態，那應該便是「無」，或說「留白」的這個狀態。

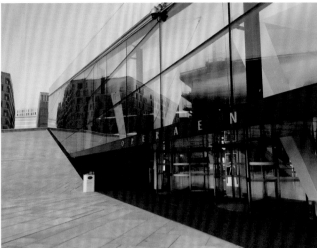

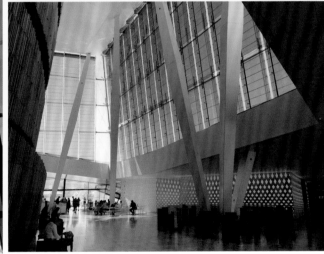

歌劇院入口及大廳，透明的帷幕玻璃，讓室外光線流瀉其中。

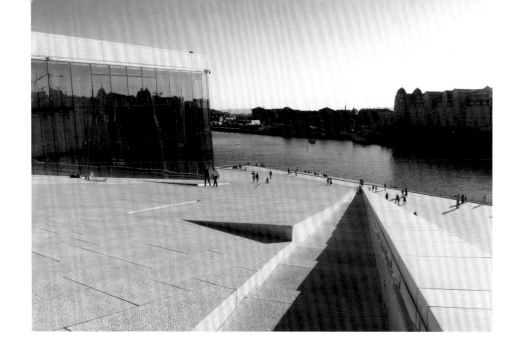

　　在這個屋頂上什麼也沒有：沒有預設的表演節目，沒
有任何具體的內容。若說這屋頂上有什麼刻意的計畫，
那麼便是讓它不具商業壓力。沒有熱狗、沒有冰淇淋。
相反地，建築設計試圖引入其他元素（例如藝術）的層
次，確切地強調該空間的非商業化，非私有化。此外，
建築的剖面，也展現出與所在城市及自然環境融為一體
的企圖，並有條不紊地將行人和訪客納入建築中。

　　來到現場的具體印象，它就如同座落在峽灣中的一
座形態低調的冰山，但在表面積最大的立面上以全面帷
幕玻璃來處理，使得不至於有壓倒性的立體感，並巧妙
地映照著天空，而展現一種難以形容，總之就很挪威的
藍──介於天空與海洋之間、在明亮與陰暗之間、帶有
某種厚度的藍。雖然以白色的斜坡對天空敞開、並直接
碰觸海平面上，成為港灣的水邊視覺焦點而深具存在感，
但卻毫不違和、亦妥善融入背後的城市景致當中。

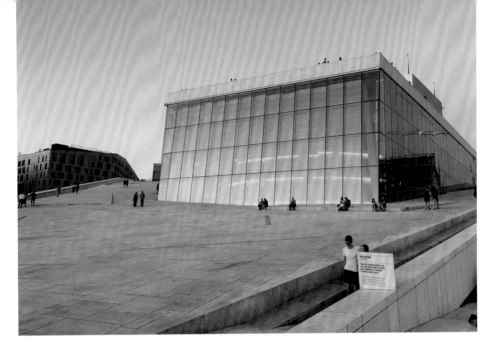

　這不僅是諾柏-舒茲在場所精神中，所談及的那種透過純粹幾何量體所呈現的宇宙式景觀，同時也具備了浪漫式景觀的質感，視覺上令人感到無比愉悅。走近它時，可以發現人成了這座建築的繽紛點綴：有些坐在入口旁、有些坐在海岸邊的露天咖啡座上悠閒地享用餐食與飲品、有些則或躺或坐在大屋頂斜坡上閱讀，又或者只是靜靜地看著遠方；有些人則有說有笑地來回漫步在這斜坡頂上與靠近海面的底部之間，身體盡情地享受著在這個全然開放、自由場域之上的伸展與舒暢。

　來到這裡，我也迫不及待地加入人群當中，在歌劇院內舒適挑高的 Café 品嚐了有著奧斯陸酒標的在地啤酒，並與妻女進到歌劇院中的小劇場，觀賞了一場雖聽不懂，但卻有著鮮艷視覺效果及鮮活聲響的兒童歌劇後，於天色微暗的時刻，再次登上歌劇院屋頂眺望奧斯陸，這座面對峽灣、並被森林及田野所圍繞、有著樸纖合度之林立建築群的城市。並對於腳底下的這座以斜面屋頂所構築而成的地景建築，有著深厚眷戀下的感慨——或許這樣的建築景觀與做法，正是擁有溫帶大陸性氣候並靠近峽灣的奧斯陸，所得天獨厚的條件下方能達成的吧。這讓我陷入了某種熱帶憂鬱的沉思，但卻也豁然開朗地覺得這正是可以讓嚮往北歐的心、帶領自己重返此地的理由。

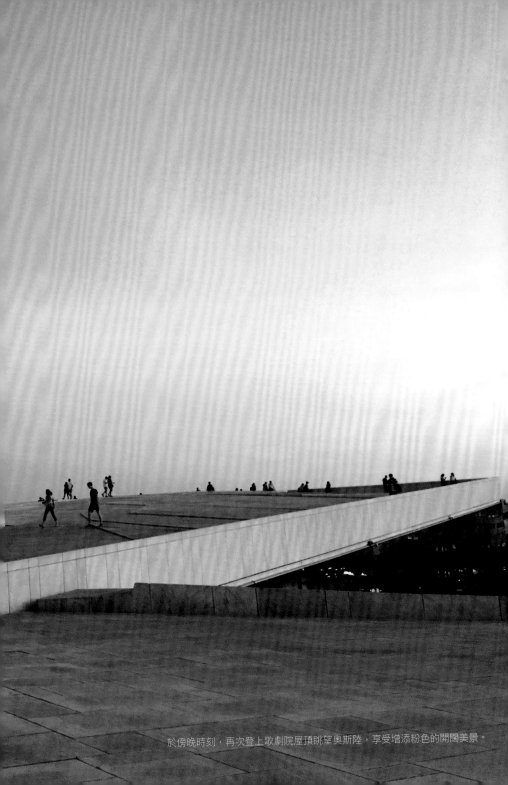

於傍晚時刻，再次登上歌劇院屋頂眺望奧斯陸，享受增添粉色的開闊美景。

Oslo rådhus
奧斯陸市政廳 1950
北歐浪漫風格再現，諾貝爾和平獎誕生地

· 建築師 | Arnstein Arneberg、Magnus Poulsson
· 新古典主義與現代主義折衷之風格

　　若說奧斯陸歌劇院創造了屬於奧斯陸 21 世紀之後的主視覺，那麼標誌出奧斯陸 20 世紀初風情的便是市政廳（挪威語：Oslo rådhus）了。這個作為挪威首都市議會的所在，除了市政府的行政部門外、包括藝術工作室及畫廊等這類空間，也都被納入建物中。奧斯陸市政廳雖於 1931 年開始施工，卻因二戰爆發而暫停，1950 年才總算落成。

　　實際上，遠在 20 世紀初的 1906 年奧斯陸就有蓋一座城市地標之市政廳的打算，在 1918 年的公開競圖中，由曾經設計出瑞典斯德哥爾摩市政廳的拉格納·奧斯特貝里（Ragnar Östberg）與設計了哥本哈根市政廳的馬丁·尼羅普（Martin Nyrop）所組成的評審團，選出了挪威建築師阿恩斯坦·阿內貝格（Arnstein Arneberg）和馬格努斯·波爾森（Magnus Poulsson）的設計方案作為首獎。

　　有趣的是，無論從外形到內部空間與材質，都會發現奧斯陸市政廳顯然是受到斯德哥爾摩市政廳的啟發所衍生出來的方案，因而散發出濃濃的北歐民族浪漫風格。然而，卻因為持續缺乏資金而無法立即施工，因而在隨後的幾年中讓建築師有了對這個建築設計方案進行幾處更改的機會。

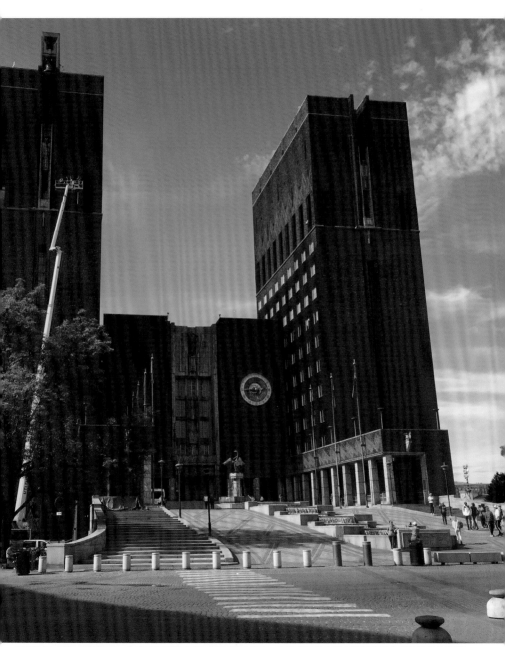

原設計因二戰爆發而暫停，之後又在現代主義影響下做了修正，最後成為新古典主義與現代主義折衷後的風格，與當時蔚為流行的現代主義風格，形成了鮮明的對比。

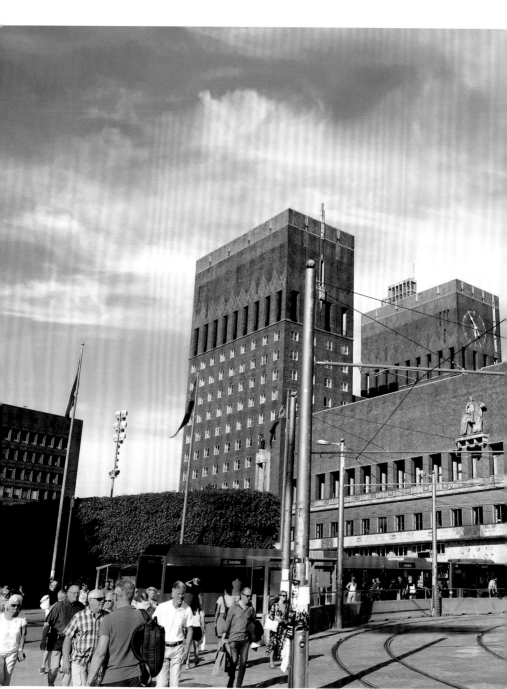

從不同角度回望，建築體呈現不同的幾何造形。

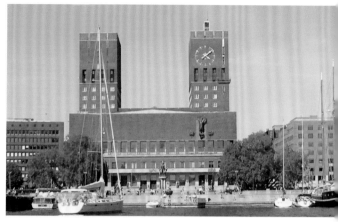

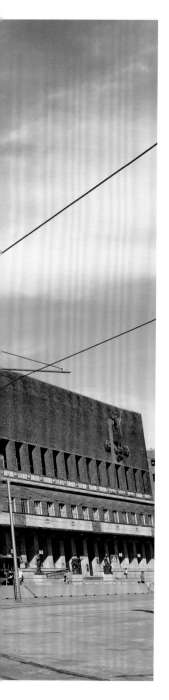

　　1930 年，他們提出了最終草案，該草案在現代主義風潮的機能取向影響下發生了重大的變化。最明顯的變化是增加了兩個塔型的辦公大樓量體。直到二次世界大戰終結，於 1950 年終於完工開放時，這棟市政廳建築的風格已趕不上當時的流行。這棟磚造建築與當時被認為是現代之表徵的鋼和玻璃形成了鮮明的對比，當局也決定此後不再建造這種帶有新古典主義與現代主義折衷之風格的過時建築。不過，直到 2005 年，或許在某種懷舊情懷的復甦下，奧斯陸市政廳又被選為奧斯陸的世紀建築。

　　厚重的磚造牆體突顯了整棟建築物的量體感。西牆以安妮・格里姆達倫（Anne Grimdalen）的雕塑馬背上的哈拉爾德・哈德羅德（Harald Hardråde）為主。Nic Schiøll 的 St. Hallvard 雕塑位於建築的正面。達格芬・韋倫斯基（Dagfin Werenskiold）的浮雕面向廣場，是以埃達（Edda, 北歐神話傳說文學經典）為主題的彩色描繪。

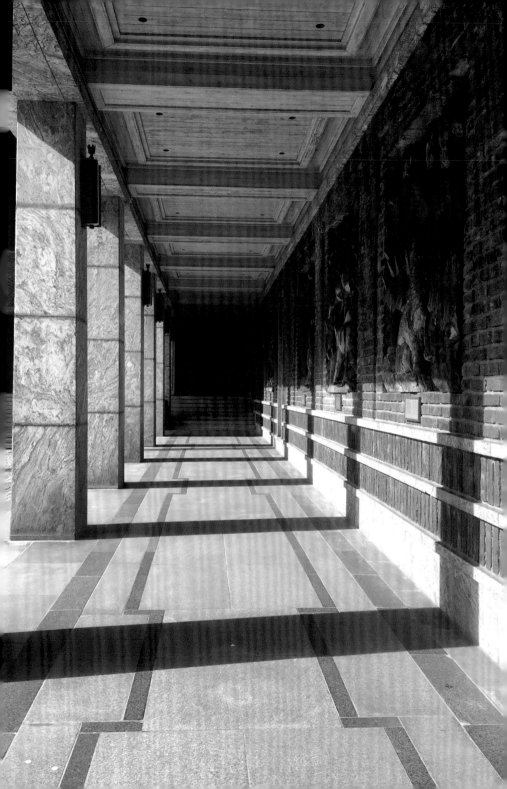

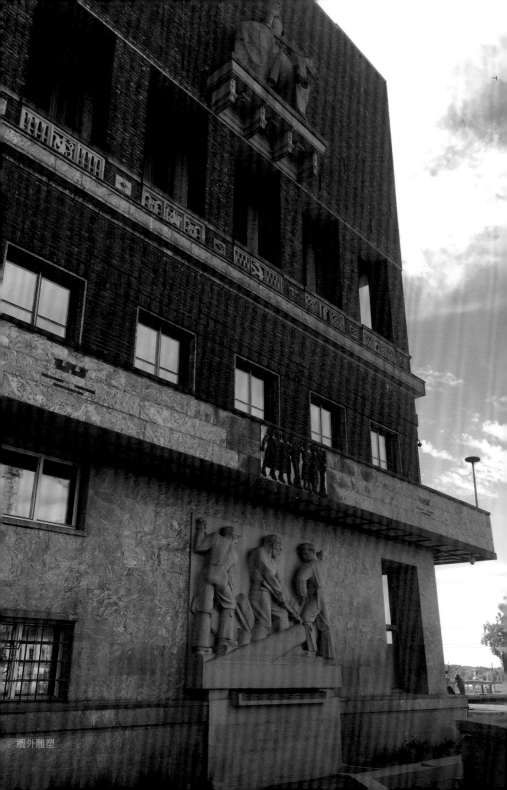

牆外雕塑

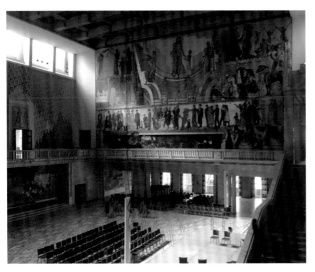

内部的大廳由亨利克・索冷森（Henrik Sørensen）和奧芙・羅福森（Alf Rolfsen）裝飾。大廳寬 31 公尺，長 39 公尺，高約 21 公尺。整個空間的氣氛令人再次回想起斯德哥爾摩市政廳的內部，甚至簡直是雙胞胎式的呈現。地板和部分牆壁以大理石覆蓋。而最大的牆面上有一系列壁畫，描繪了兩次大戰之間以及佔領期間的挪威和奧斯陸，此外，還描繪了城市商業活動的增長，包括工運運動的興起，描繪了各種君主和城市的守護神聖哈瓦德。

這個極具氣勢而莊嚴的室內開放空間便是每年 12 月 10 日（阿爾弗雷德・諾貝爾（Alfred Nobel）逝世週年紀念日）舉辦諾貝爾和平獎頒獎儀式的所在。按照慣例，每次都會在儀式大廳的端部設立獲獎者和諾貝爾委員會的講台，並由挪威王室成員及總理擔任會場服務員。

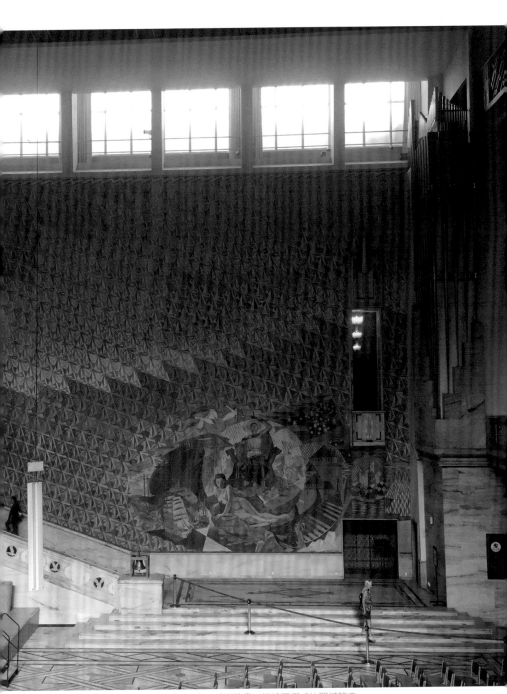

內部大廳地面以大理石覆蓋，四周牆面上有一系列壁畫，描繪了挪威的關鍵簡史。

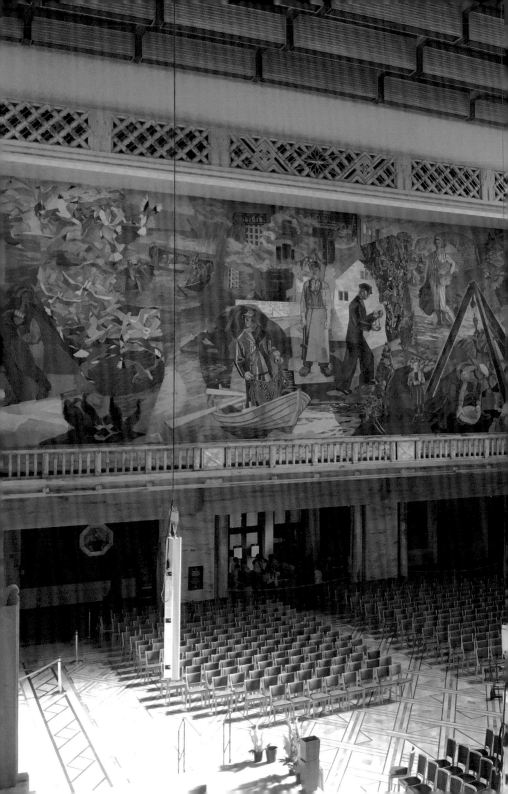

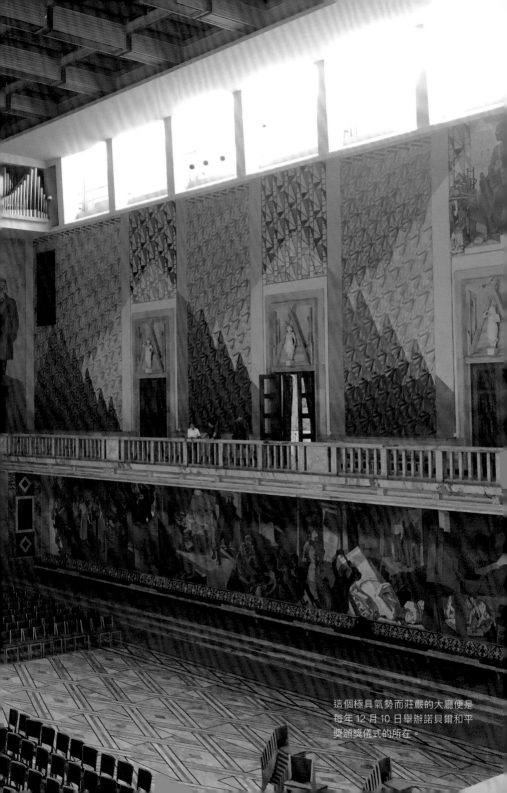

這個極具氣勢而莊嚴的大廳便是每年 12 月 10 日舉辦諾貝爾和平獎頒獎儀式的所在。

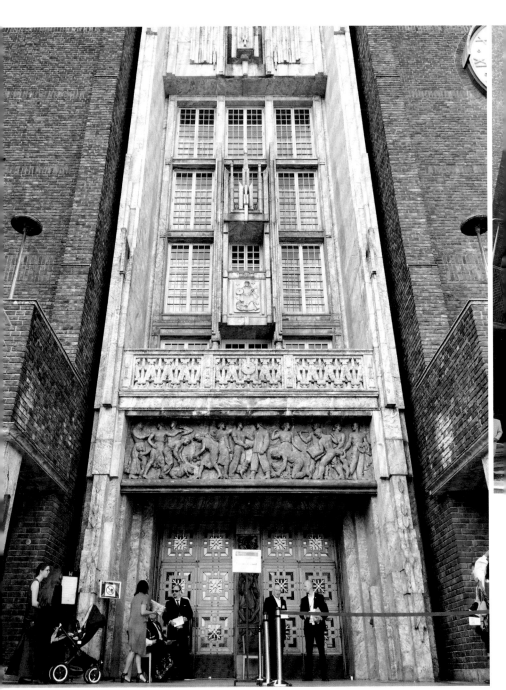

戶外長廊和入口大門都散發出濃濃的北歐民族浪漫風格，標誌出奧斯陸 20 世紀初的建築風情。

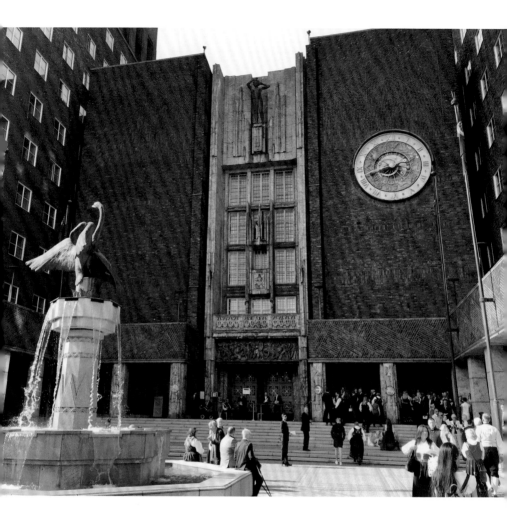

　　抵達奧斯陸翌日想專程造訪這棟有著 Retro 風情之建
築的時候，恰巧碰上 5 月底類似基督新教五旬節期在市
政廳裡舉辦的慶典，來到現場的男女老幼似乎心情上都
相當明朗，每一個人都身著傳統正式服裝、井然有序地
排隊準備進到市政廳裡參與這場盛事。所以雖然未能如
願進入內部，但卻也因為在當地人那份有著喜慶般的圍
繞下，有著參與當地真實生活的彷彿，相當美好。

Astrup Fearnley Museum

阿斯楚普－費恩利美術館

《天能》取景所在，水岸的新世紀維京戰艦

· 建築師 ｜ Renzo Piano
· 跨運河興建，水岸城市中開放給大眾的美術館廣場

　我在 2018 年造訪奧斯陸下塌的第二巡住宿地點，就位於市政廳廣場前方、沿著阿克爾港水岸前往不遠處的最新臨海開發區，是林立著無數非常具當代風格之水案集合住宅的海邊新市鎮。雖然是後來才發現的，不過連《天能》（2020）這部重量級科幻電影的場景都來到這裡拍攝了，可見這裡被視為極具未來性格的前衛城市，是奧斯陸的時尚最前線。繼續往前走到盡頭，便是由倫佐‧皮亞諾（Renzo Piano）設計的阿斯楚普－費恩利美術館（Astrup Fearnley）。

　阿斯楚普－費恩利美術館的收藏，就像他們的船務運輸本業版圖一樣，擴張至全球的範圍。在早期步入藝術領域時主要收藏美國藝術家的作品為主，後來也開始注意到歐洲、英國及挪威本地的藝術家，近年開始收藏村上隆及蔡國強等亞洲藝術家的作品。原本位於奧斯陸中心，占有半個街廓的美術舊館很快地空間已不足收納逐日增加的收藏。在當地政府的全力支持下，他們找到了因為都市更新而閒置了好一陣子的舊港口土地（亦即這個水岸新開發區），邀請了美術館建築教父倫佐‧皮亞諾擔綱設計。

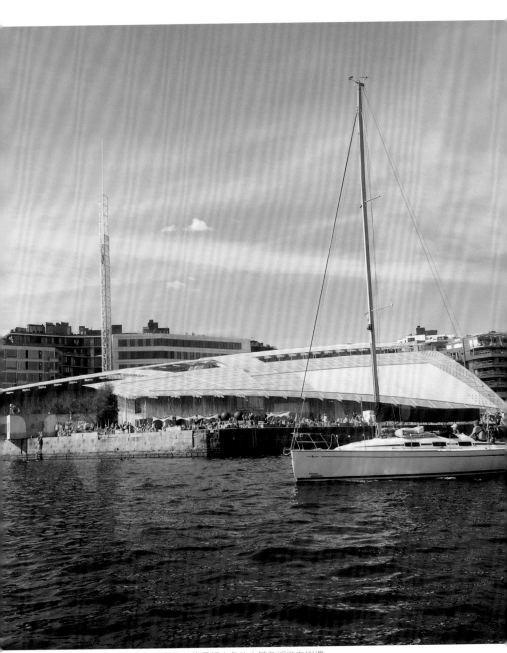

從海面上看，阿斯楚普－費恩利美術館像是銀白色的大鯨魚浮游在岸邊。

美術館主要由三個鋼構搭配木材面板的量體，跨在一條運河上所構成，屋頂的弧線描繪出猶如船隻翻轉下的側身，整個美術館看起來彷彿一艘以抽象線條所形塑的、出現在奧斯陸港邊的新世紀維京戰艦；從海面上看則會覺得就像有著銀白色材質的大鯨魚浮游在岸邊的模樣。美術館中央因跨著一運河而形成一個內向而巨大的挑空，在入口處則架了一座橫跨在運河上的橋、周邊的小型廣場及階梯形成了人們樂於聚集與佇足的角落，並有大件的公共藝術擺設其中。

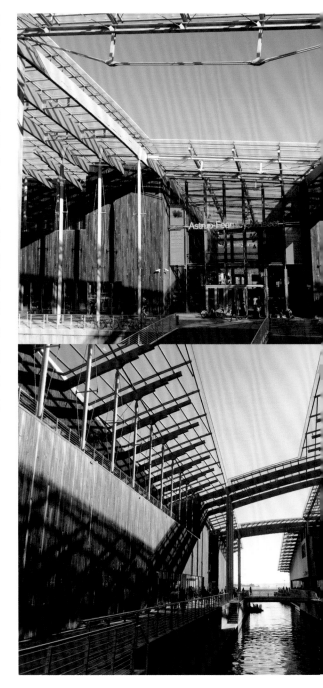

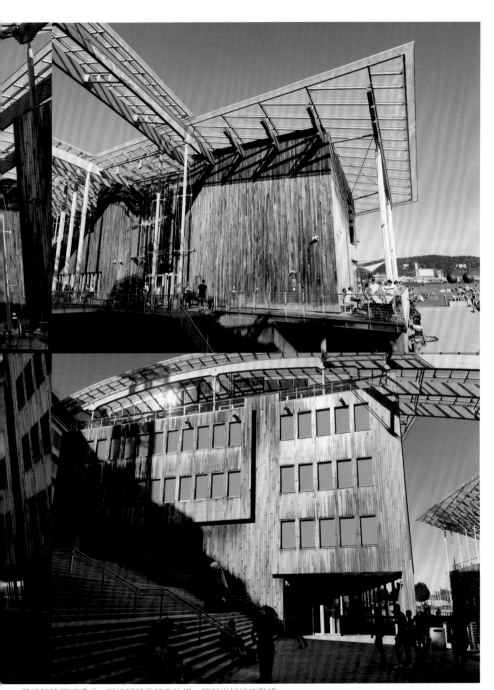

美術館跨運河構成，弧線屋頂看起來彷彿一艘新世紀維京戰艦。

　　美術館位置較高的量體除了作為展覽空間之外，也置入了相關合作單位的辦公室空間。而較為低矮的建築體則主要作為臨時性收藏展、典藏展之用，空間尺度與建築場景、空間序列的編織非常精彩。至於臨海最尖端的部位則留下了一塊戶外的綠地及海灘，再一次地成為當地人們在夏日為了享受美好陽光而勤於佔據、並自在地把自己的身體敞開在自然環境中的所在，對於來自東方的我而言，也成了一種無比養眼的環境藝術。

　　建築師皮亞諾在接受《衛報》訪談時表示：「我認為阿斯楚普－費恩利美術館一案的設計完成了一個循環，好像回到了起點。當初在蓋龐畢度藝術中心（巴黎）時是一種對保守藝術展示空間的反叛。那時我們可都是壞男孩呢（笑），我們不想建造一座藝術的墳墓，而是興建開放給大眾的廣場，而這次在奧斯陸讓我們重返了這個理念。」

美術館臨海最尖端處，留了一塊巨外綠地及海灘，開放給大眾戲水及享受美好陽光。

　　這個區域本身作為一座全新開發的水岸城市，業已成為當地居民的生活時尚最前線及觀光客造訪奧斯陸之際的勝地。除了具備購物商場、散發設計感與優雅品味的店鋪及可以滿足各種文化背景的餐廳之外，也建設了非常多充分展現出北歐設計風範、充分感受居住之全新可能性的嶄新前衛集合住宅。雖然我只擁有在這裡短暫地居住二天的經驗，但這裡的一切已成為那個初夏、挪威奧斯陸留在我體內的心象風景。

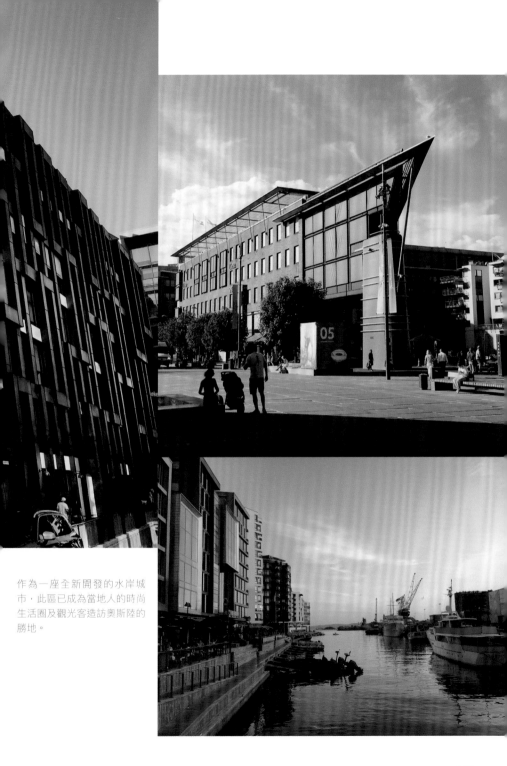

作為一座全新開發的水岸城
市，此區已成為當地人的時尚
生活圈及觀光客造訪奧斯陸的
勝地。

Norwegian Wood
構成挪威森林的公園們

　　來到挪威還有一個很直白且極可能被嘲笑的理由，就是想親自感受一下所謂的「挪威的森林」。這種無以名狀的、甚至幾乎接近搞笑的原因，意外地卻對我的生命充滿意義，那是屬於 80 年代末期的我對於青春的憧憬。往往就是這種莫名奇妙的帶領，讓我得以在身歷其境之後得到無限的感激。只是後來發現，無論是披頭四這首收錄在《橡皮靈魂》（*Rubber Soul*）專輯中的〈挪威人之木〉（Norwegian Wood），或者村上春樹的《挪威的森林》（ノルウェイの森）一書，其實都與實際的挪威無關，僅僅只是作為一種隱喻下的借用。姑且還是將歌詞恭敬地轉載於右頁。

　　至於村上春樹膾炙人口的小說《挪威的森林》，就如它日文原版書腰上所寫的那樣，是「一部嫻靜的、淒婉的、描寫無盡失落和再生的、時下最為動人心魄的百分之百戀愛小說。」從我青少年時代一直到邁入中年的現在，已經讀過無數次，當中也每每都有新的領悟。其中，最新的發現是 Norway 的諧音是 Nowhere，這才察覺或許村上試圖表達一份不知該何去何從的憂鬱與哀愁。這個偶然的靈光乍現，讓我終於決定遠赴挪威，去看看無論是歌曲或小說都未曾著墨的挪威，究竟能夠有什麼新的發現。而這裡的三個小案例，便是我漫遊於挪威首都奧斯陸的短暫期間裡，有意無意之間所遇到的公園。這些讓人得以喘息的開放空間成了都市中的自然系。它們不僅是人與環境的連結，更是讓身為旅人的我彷彿體會到挪威森林的所在。

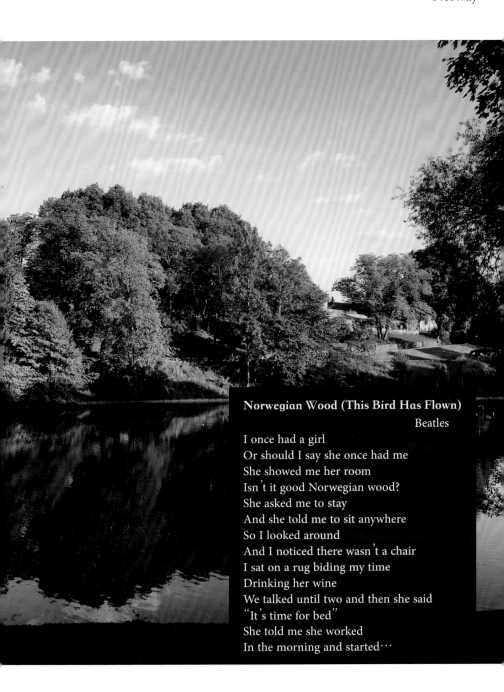

Norwegian Wood (This Bird Has Flown)
Beatles

I once had a girl
Or should I say she once had me
She showed me her room
Isn't it good Norwegian wood?
She asked me to stay
And she told me to sit anywhere
So I looked around
And I noticed there wasn't a chair
I sat on a rug biding my time
Drinking her wine
We talked until two and then she said
"It's time for bed"
She told me she worked
In the morning and started⋯

Frognerparken
弗魯格納公園
挪威第一座公園，維格朗雕塑群的洗禮

　　首先是在前往 Holmenkollen Ski Jump 滑雪跳台後的回程電車上，偶然在 google 地圖上看到奧斯陸近郊有一個巨大的公園、於是便帶著順道走走的心情，意外地來到弗魯格納公園，這個號稱挪威的第一座公園。公園中到處座落著由挪威雕塑家古斯塔夫・維格朗（Gustav Vigeland）設計的眾多被稱之為維格朗裝置的永久性雕塑作品群。這是由維格朗在 1924 年至 1943 年之間創建，除了雕塑外還有較大的結構（例如橋樑和噴泉）組成，因此也常被稱之為維格朗雕塑公園（Vigelandsanlegget）。

　　我們偶然抵達外圍的維格朗美術館（Vigeland Museum），因為有著濃密森林覆蓋周邊，於是便啟動了進一步前往探索的念頭，而在有著開朗陽光注入的綠蔭中漫步了好些時候，接著便來到位於這當中高臺上的挪威博物館旁餐廳稍作歇息，和當地人們一起在樹蔭的遮蓋下享受美好的下午茶時光。

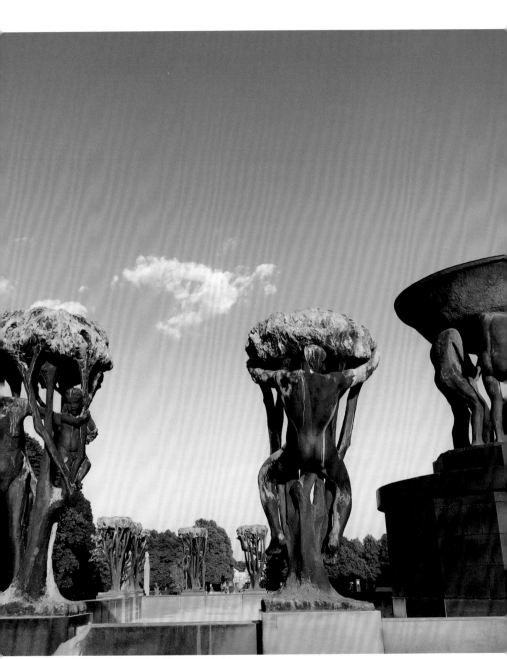

挪威的第一座公園，也常被稱之為維格朗雕塑公園。

任意地繼續往裡頭走，穿梭在草原與森林之間而不知不覺地地抵達了維格朗公園的獨石高臺Monolitten，這個公園之制高點的平台，然後再沿著一條來自於東側的長軸往公園入口走。這個反向的路徑沿途中看見了由人體糾纏而成的生命之輪、作為高臺焦點的獨石，這根擎天之柱的巨大石雕、以及有著巨漢扛起巨大水盆的噴泉，並經過一條有著無數雕像的橋，接受了維格朗裝置的洗禮。

但我的目光卻一直停留在周邊的森林及綠地的景致：有些長得像花椰菜、有的根本就如同一層厚厚的的公園綠色地毯、而在公園主要軸線兩旁更多的是如同綠色隧道般的樹叢。來到接近入口尾端的最後一哩路，剛好是夕陽曬到這些樹與灌木、及草坪上而呈現金黃色光輝的瞬間，隨風飄落而下的樹葉則形成了黃金雨。這或許就是挪威森林映照出金色光輝下的榮美吧。彷彿所有的一切，都能在這樣的光照下得著療癒與救贖般的、落日前的靜好。

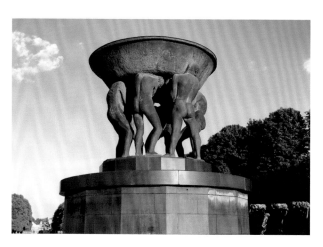

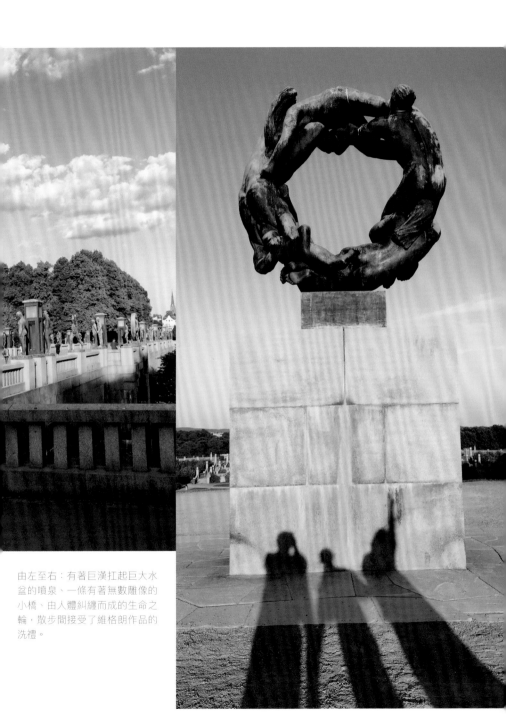

由左至右：有著巨漢扛起巨大水盆的噴泉、一條有著無數雕像的小橋、由人體糾纏而成的生命之輪，散步間接受了維格朗作品的洗禮。

夕陽時分金黃光輝的瞬間，映照出挪威森林的榮美，享受落日前的靜好。

Akerselva
阿克瑟瓦遊憩公園
挪威的藍，撫慰人心的地景水樂園

　　這個案例是一個溫馨小品。在市集用完午餐、為了尋找一家奧斯陸當地的知名咖啡店而沿著貫串奧斯陸市中心的阿克瑟瓦（Akerselva）這條小河岸邊樹林下散步時相遇。

　　它座落在一棟當地學校的學生宿舍旁，在有著高低差的河岸邊坡上用了淺海藍、天藍色及藍綠色所搭配的大面積塗裝，作為這個遊憩嬉戲場域的基調，再以和緩的曲線創造出細小而水淺的河道作為親水空間，並搭配極為簡樸的水泉裝置、木製遊具及海軍藍綠條紋的小桿子點綴其中，總之讓路過的旅人如我所願地完全停下來好好地凝視著這一切。

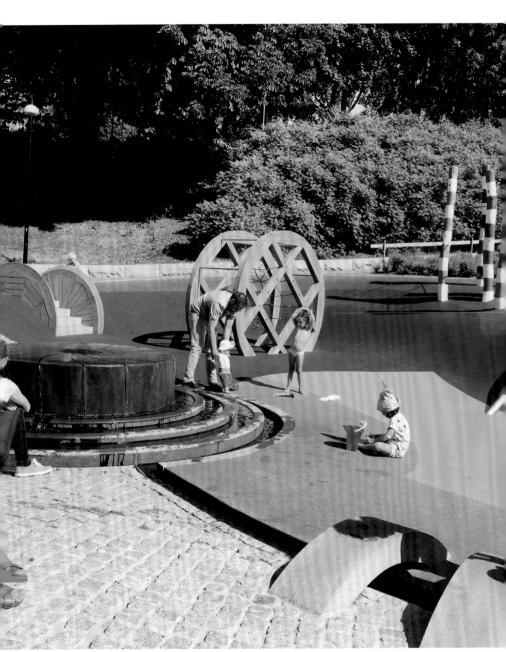

挪威藍的主色設計，其中設置簡樸的水泉裝置、木製遊具及海軍藍綠條紋的小桿子點綴其中，另有和緩的曲線
創造出細小淺水河道作為親水空間。

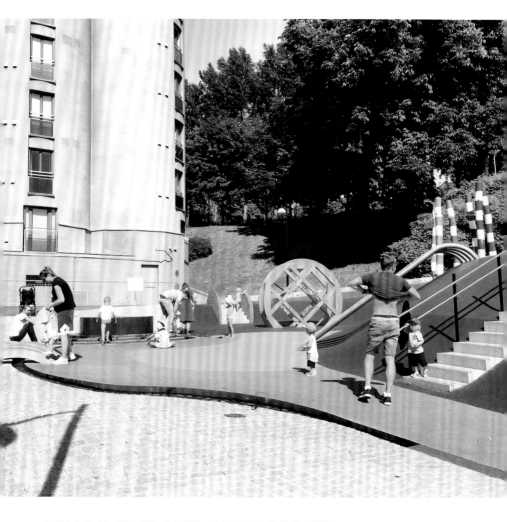

　那是在路邊森林旁的小廣場、以地形起伏的狀態搭
配不同的素材所構成的地景樂園。整體視覺給人一份
非常挪威的藍、被森林及原野所包圍的藍、是那種藍
色襯底與覆蓋下可得著撫慰、安息般，毫不喧囂而安
靜優雅的藍。

　　家長就帶著小朋友在這裡盡情地碰觸水，遊走坡面與樓梯，很悠然自得地去體會起伏的地形、噴泉與小水道和身體產生對話的五感經驗，真的非常美好。在這裡，挪威的森林成了背景，襯托出北歐設計無處不在的那份早已體質化的實力。

Olaf Ryes plass
歐勒夫瑞斯廣場街廓公園

　　最後這個公園，或許只能稱之為座落於城市街廓中的開放綠地，是市民尋常生活中的親切存在。有圓形噴水池，可以坐在圍繞著它的板凳上，藉由暫時對它的凝視與放空而獲得心中片刻的寧靜；又或者可以躺臥在參天巨木覆蓋下綠影扶疏的青草地上。這是城市居民隨時可到此喘口氣，甚至天氣好時，在此享受陽光的那種緊鄰市街的小公園。雖然毫不起眼，但卻又是城市中不可或缺的刻意留白。

　　我因著長時間的步行需要喘息，而在此停留了不短時間，看見了公園中那些參天老樹難以被抹滅的存在感。它們遠比周圍的建築還高，甚至有一種房子是在這個森林的縫隙裡建造起來的錯覺。而恢復城市中的自然系，重新打造出先有自然景觀後才置入人造建物的這個思想，不就是景觀都市主義（Landscape Urbanism）的核心價值嗎？這讓我察覺，奧斯陸這個城市或許並不是那種獨尊建築的人工城市，反而是在挪威森林的庇護下，與建築共生共榮而得以編織出浪漫風景與場所精神的所在。

城市街廓中的開放綠地，公園中的參天巨木遠比周圍建築高，甚至有一種房子是在森林縫隙裡建造起來的錯覺。

Reykjavík
冰島 雷克雅維克

Visit info / reference note

1. 這個無比袖珍的首都沒有軌道交通的中央車站，因此可把托寧 (Tjörnin) 湖畔北側的市政廳及其上方的街廓視為市中心。在這方圓不到 1 公里的範圍裡有教堂、國會大廈、為數不少的美術館、公園、甚至有商店街和魚市場及港灣，包羅萬象而成為「整座冰島密度最高」的首善之區。而在其東北側臨海的邊緣處便座落著 Harpa 音樂廳。

2. 雖然有點距離，不過藍湖溫泉是在抵達冰島國門的凱夫拉維克國際機場後，前往雷克亞維克的 41 號公路途中遇到 43 號公路時轉彎往南的位置，在此姑且還是將它列入首都圈，絕對不容錯過。

漂浮在北大西洋邊陲的冰島，作為大西洋板塊與歐亞板塊的交界之所在，坐擁著具備地球生命史尺度的冰河，與海底火山熔岩、苔蘚等最低限度的植被，交織出無比豐富且濃厚的自然地景，呈現出一顆行星的風情萬種：峽谷、藍湖溫泉、冰河湖、火山口、綠海般的草原、玄武岩柱、間歇噴泉......等。這是個讓人宛如置身在地球最真實的自然系地表，是讓人們得以真實體驗地球之素顏的所在。

人口密度相當低，全島約莫 36 萬人，有將近七成都聚集在首都雷克雅維克：位在冰島的西南方一個看起來相對溫暖的角隅，如同世界盡頭般一個小而精美的城市。市中心東緣有一座高聳、帶有表現主義性格的教堂守護著，而北側臨海灣的港邊則有宛如火山熔岩結晶般的音樂廳 Harpa 坐鎮；盤據城市核心地帶的則是一座尺度宜人的托寧湖，湖畔緊鄰著市政中心與國會議事堂以及公園、尺度非常人性化。

整個城市的房屋以白色軀體及紅色屋頂為基調，多了一點童話式安詳的氣氛，和這座島嶼諸多天險般的地貌相較之下，彷彿一首規模壯闊的交響詩中平靜呢喃、娓娓道來的第二樂章般，是讓人得以安歇片刻，隨時預備前往下一段澎湃節奏的短暫篇章。它是個有著莫名恬靜氛圍，給人心裡一份莫名溫暖而令人不捨離去的城鎮。

Blue Lagoon
藍湖溫泉
冰島之光，聽見地球呼吸的聲音

　　前面的北歐之旅或許有很大的成分是在朝聖北歐設計的心理狀態下而開始的計畫。但唯獨冰島，卻是因為在閱讀了村上春樹的旅行後記，宛如天啟般的感召、以及在雜誌目睹夢幻的藍湖溫泉風景、被它「聽見地球呼吸的聲音」這句標語的召喚，成為我個人十數年來第一場不以建築為主題的旅行。

　　從倫敦轉機後來到雷克雅維克機場已是深夜，因此這場冰島急行先下塌到鄰近機場的藍湖邊小村落民宿、一進房就倒頭大睡、進入深沉的休眠作為開始。在朦朧中察覺窗外的天色已亮，視野因著可以直達地平線、因著無盡蔓延的遼闊中佐著灰藍天空裡的雲，而缺乏些許現實感。但遠處似乎有漁船停泊於暗沉藍色海面上，早晨的風很強並帶著咻咻聲響，原本在夏天該是綠色但摻和著黃綠色的草坪，以及枯竭下露出底層土壤的模樣顯得蕭瑟、寂寥。

　　這就是冰島的原生風景？迫不及待走到屋外、接觸這地處天涯海角下之夏日清晨的冷冽空氣，有了終於置身冰島的踏實感而揭開這場自然系旅行的序幕。在充分呼吸、確認自己真的已置身冰島而心情無比雀躍下，我們用完豐盛早餐，便迫不及待地駕駛著 Suzuki Swift，驅車前往昨晚經過的藍湖溫泉。

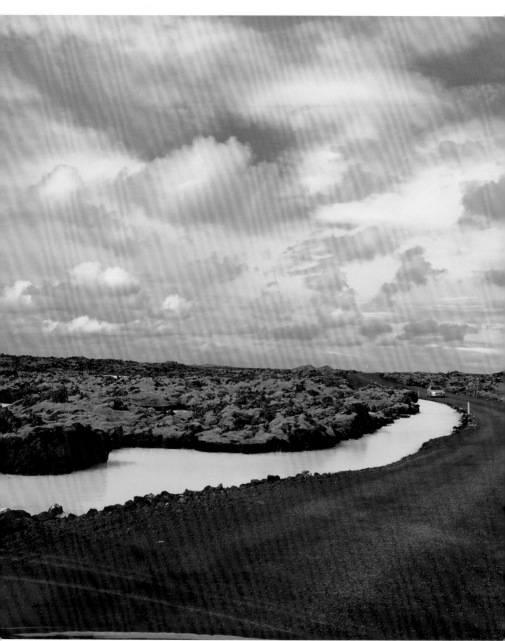

受藍湖「聽見地球呼吸的聲音」的標語召喚前往藍湖的路上，周遭漸可見路旁的岩石縫隙中滲出乳白藍的藍湖溫泉湖水。

雖然它早已是世人所知的冰島之光，一踏進冰島國門
的雷克雅維克機場，就有著大篇幅海報與燈箱宣傳的「溫
泉」。但根據村上春樹的說法，這其實是地熱發電所排
出的「排水」，也就是利用被潛藏於熔岩之下的高溫海
水來加以發電，使用後的海水就這樣排放掉也挺可惜，
因此作為「溫泉」再利用。而在這高溫海水中的有機礦
物質在與冰冷的外氣接觸下，便巧妙地產生反應而形成
帶有獨特濃稠度的乳白藍色溫泉。

　　在前往藍湖的路上，遠處天空昇起的陣陣霧氣成了明
顯的指引，而道路上兩旁的岩盤與青苔，因著陽光而形
構出無比清晰的輪廓與立體感。隨著目的地的接近，周
遭漸漸地可以看見路旁的岩石縫隙中滲出乳白藍的藍湖
溫泉湖水。我並沒有因此雀躍地歇斯底里吶喊，但仍舊
清晰記得那久違的在內心澎湃鼓動。那是真實目睹地球
之美的心神蕩漾，也是來到長久以來無比憧憬的藍湖，
內心被充滿、被滿足下的知覺性震撼。

藍湖是世人所知的冰島之光，
高溫海水中的有機礦物質與冰
冷的外氣接觸下，巧妙地產生
反應，而形成獨特濃稠度的乳
白藍色溫泉。

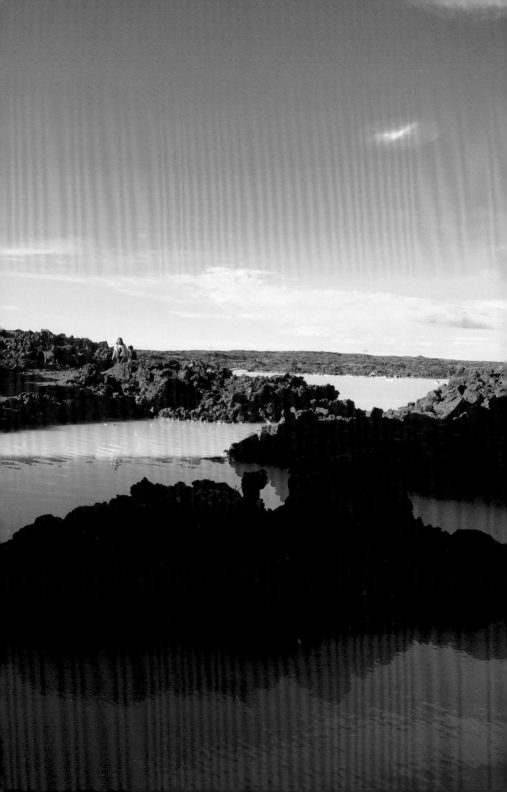

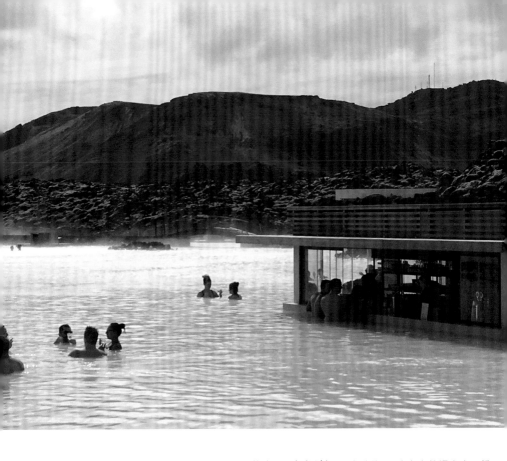

在進到藍湖之際，可以發現在乳白藍色溫泉裡熱呼呼的水氣繚繞在「湖面」上──因為它真的就像座小湖般開闊而寬廣，一直延伸到背景的山丘。就如同原本早也就料到那樣般，在這裡的人們果然非常放得開地彼此袒裎相見（即便穿了泳衣），在臉紅心跳的同時，其實內心亦悄悄地狂喜。一直到身體完全浸泡進約莫 37 度左右的溫泉裡，充分被適溫的熱水流質所包覆之後，總算身心上都得到放鬆，心情也終於充分釋放，完全伸展開來地享受這冷空氣與暖泉水的交融。

泡進約 37 度左右的溫泉中，舒暢地享受這冷空氣與暖泉水的交融。

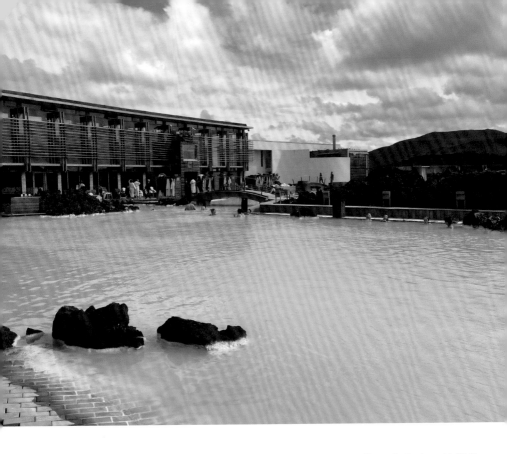

　　日後在緯來日本台看到的一部關於「定居北歐的日本太太」特集後才更加了解，在北歐這些把溫泉／三溫暖視為生活社交中理所當然之尋常活動的國度裡，甚至在某些特定空間裡光著身子，都是可以彼此坦然處之的。那或者是一份長年生活於東方國度下，長久以來身體與心靈都受到特定禮俗思想所把持而未能體驗過的「自由」吧，即便已經習慣在日本以全裸狀態泡溫泉，但畢竟還是在一個男女有別狀態下的侷限。

　　因著來到藍湖溫泉，才終於把最後一點勞苦重擔在此卸下，而得著完全的自由與釋放。而這也讓我們在最後一天，因著是晚班機離開冰島的緣故，能用盡最後所剩的旅費再次造訪這裡，充分讓身體得到藍湖溫泉的浸潤與溫存之後，心滿意足地告別了這座其實不只不冰、甚至是令人倍感溫暖的冰島。

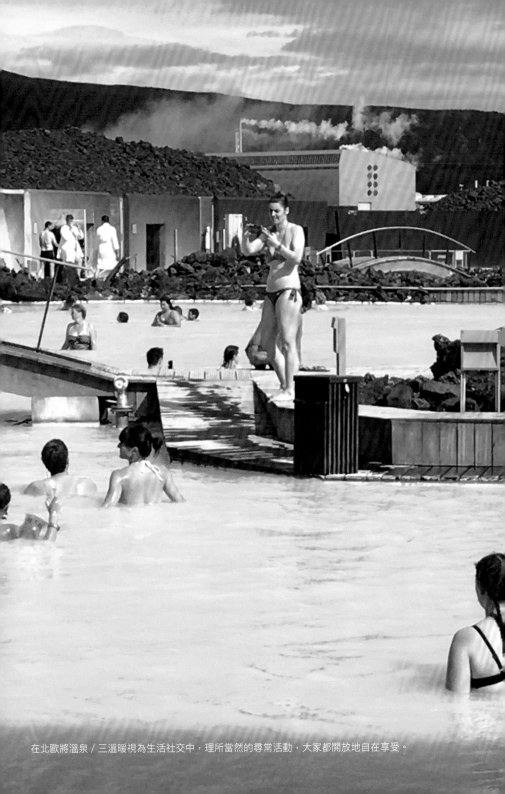

在北歐將溫泉 / 三溫暖視為生活社交中，理所當然的尋常活動，大家都開放地自在享受。

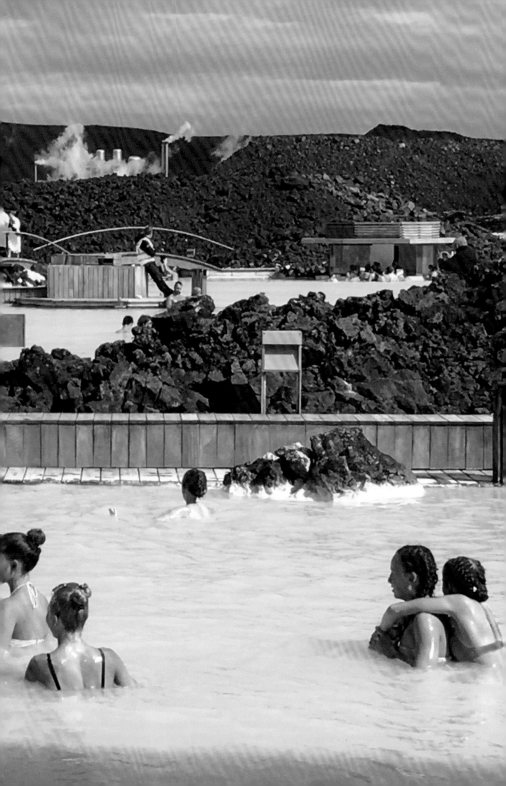

Hallgrímskirkja
哈爾格林姆教堂
宛如黑白電影場景，守護世界盡頭的聖殿

· 建築師 | Guðjón Samuelsson
· 基督新教教堂中規模最大、最具神性尺度與肅穆氣息的鉅作。

　　由於雷克雅維克堪稱北歐五國中最為純樸恬靜的首都，因此即便是市中心，絕大部分的房子頂多也不超過四、五樓高，因此開車遠遠地剛進入市區範圍時，就能一眼看見這座高聳入雲、有著非凡氣勢的哈爾格林姆教堂。高 73 公尺（244 英呎）的這座教堂，是冰島位於雷克雅維克的基督新教路德派教堂。

　　有別於其他散落冰島各地的那種小巧而袖珍、宛如牧歌般風景的新古典折衷式的教堂風格，坐鎮於首都高地的這座哈爾格林姆，極具表現主義的風格，在外觀上也令人聯想到座落於丹麥哥本哈根的管風琴教堂 [1]（丹麥語：Grundtvigs Kirke，音譯為格倫特維教堂）。哈爾格林姆教堂是為了紀念詩人海格里姆·派屈森（Hallgrímur Pétursson, 1614 ～ 1674）的功績，而以其名字命名，由建築師古戎·薩姆爾森（Guðjón Samuelsson）遠在 1937 年就開始著手設計，1945 年開始興建，三年後的 1948 年完成地下墓室，尖塔則是 1974 年完成，中殿更是直到 1986 年才完工，總共花費 38 年時間才打造完成的鉅作。

[1] 根據維基百科記載，管風琴教堂是為了紀念丹麥神學家、作家和詩人格倫特維而建造。該教堂是為數不多的表現主義風格的教堂，也是哥本哈根著名教堂之一。形似管風琴因而得名。教堂的設計是多種風格的融合。設計師在開始設計之前，研究了很多丹麥中世紀鄉村教堂，將表現主義的現代幾何元素和哥德式風格、歐洲座堂的風格結合在一起。由丹麥著名設計師延森–克林特（P.V. Jensen-Klint）設計於 1912 年到 1913 年期間。教堂全部工程經歷了漫長的 19 年才竣工。

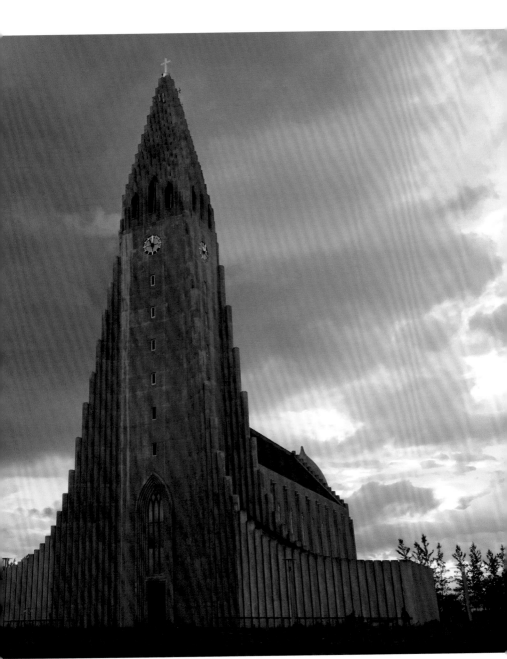

哈爾格林姆教堂前後歷時 38 年打造完成，氣勢非凡。

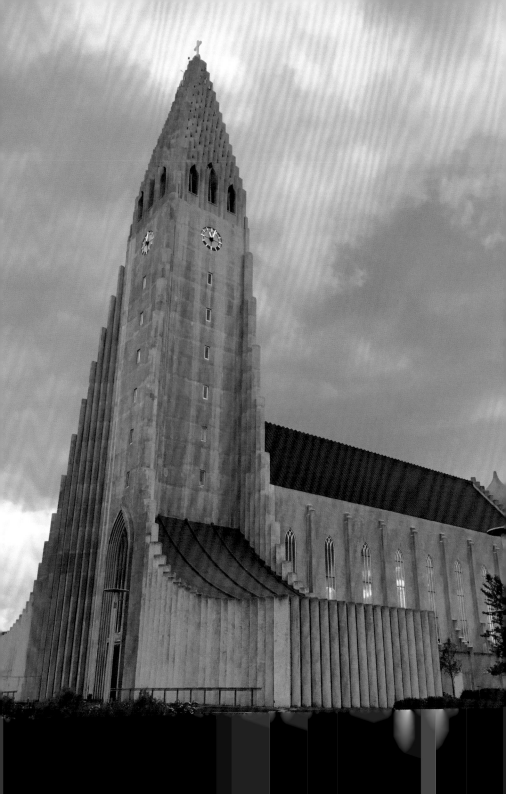

外觀類似玄武岩熔岩流的樣貌，但整體造形似乎在某種程度上反映了 1960 年代以來，那種類似太空戰艦或噴射機形態之設計風潮。我們驅車來到現場，當天風勢非常強大，直到靠近它讓我更為之震撼的是它所具備的壓倒性尺度。想起自己也曾在位於丹麥哥本哈根的管風琴教堂前接受過類似的衝擊。

這種宛如相互輝映與對話的構圖，或許可以讀成是某種時代精神的反映——似乎都試圖以超巨大尺度回顧屬於中世紀哥德式教堂那份以 神為核心的規模，並以 20 世紀初德國表現主義的手法來加以詮釋；以及地域性格上的共享——以藉由線條的理性堆疊與編織，搭配乾淨俐落的立面來刻畫出北歐民族浪漫主義的風格，並試圖打造出屬該城市的永久象徵。

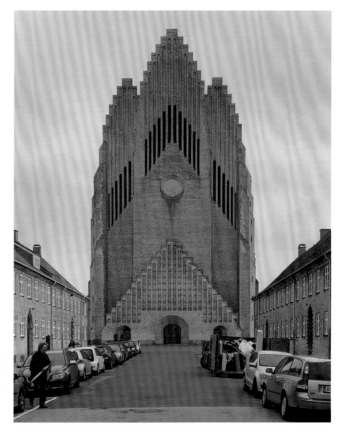

教堂外觀類似玄武岩熔岩流的樣貌，靠近它時讓我對它壓倒性尺度為之震撼，也令我聯想起右圖的丹麥管風琴教堂。

或許是因為當天的氣候使然，天空始終處於某種陰霾，而留下某種灰階印象，有著似乎進入到 20 世紀初黑白電影場景中的錯覺。在這種的狀態下，更聳動地突顯出這座教堂極具戲劇性的存在感，就宛如 神之封印般地鎮守這座島嶼的大地，讓任何惡靈毫無任何輕舉妄動之餘地般加以封印。

在天氣變化莫測而顯得驚悚與戰慄的天色背景下，哈爾格林姆教堂正氣凜然地散發出莊嚴與肅穆的氣息，讓人們心中的屬靈氣氛得以回歸平安的秩序。這個經驗讓處於現場的我，感官上感受到極大的震動，也察覺到這可能是我親眼見識過的、屬於基督新教的教堂中規模最大、且最具神性尺度與肅穆氣息的鉅作。這不僅是 神透過建築師親自動工打造的一座守護著世界盡頭北疆屬於祂的聖殿，同時也是人們與神同住的安居之所。

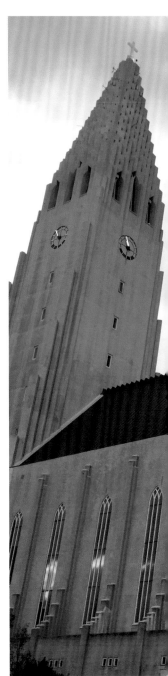

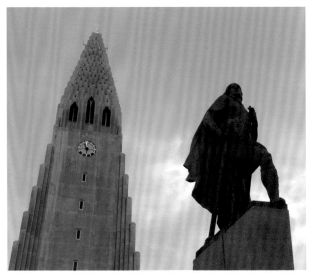

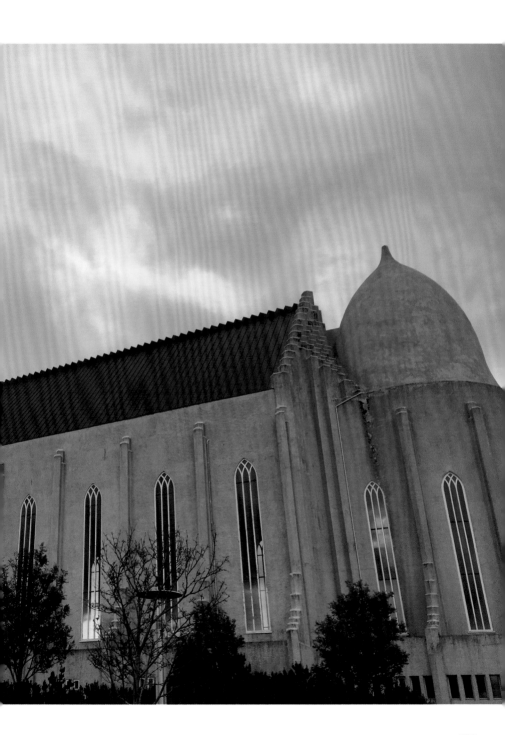

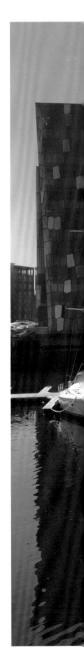

Harpa

Harpa 音樂廳

宛如從地貌直接成形、晶瑩剔透的建築地景

· 建築師事務所 | Henning Larsen Architects
· 跨運河興建，水岸城市中開放給大眾的美術館廣場

　　原以為冰島真的只是有著綠苔、溫泉，以及在曠野中白色煙霧冉冉昇起的所在，因此對於建築沒有抱太大的期待。不過出發前為了盡可能多了解當地，看著有關冰島的電影《冰島嬉遊記》（*Land Ho!*）作功課的過程中，兩位主角置身宛如六角形結晶的空間背景，撩撥了原本早已被說服、並壓抑下來的那份對於建築探索的欲望。這個空間就是近幾年才落成、位於雷克雅維克的音樂廳 Harpa。因此在抵達冰島翌日，就立即來到現場一親芳澤。

　　它的外型異常醒目而極具視覺魅力，就像是一顆純粹潔淨的冰晶、佇立在雷克雅維克西北邊的港灣碼頭前，視覺上極度令人驚艷。它就宛如 Crystal 結晶體般呈現出有機的構造及冰晶單元的分割，毫無懸念地成了這座城市的絕佳地標與水邊地景。

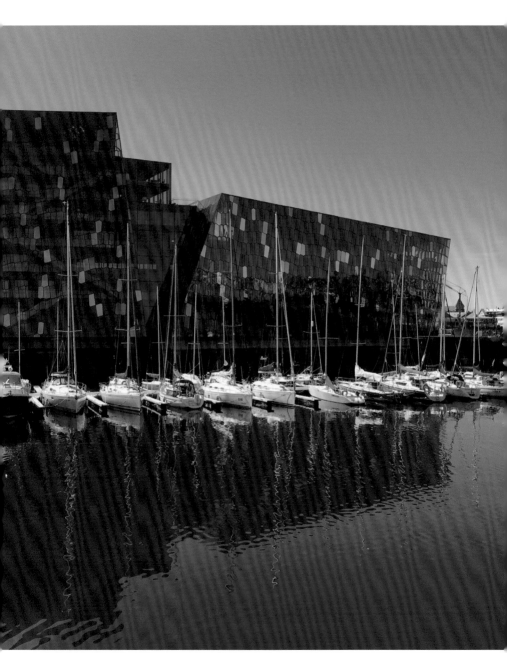

Harpa 音樂廳外型醒目極具視覺魅力，就像是一顆純粹潔淨的冰晶、佇立在雷克雅維克西北邊港灣碼頭前。

另一方面，在環顧 Harpa 音樂廳量體在水岸邊（Waterfront）朝向遠方的眺望及對周遭開放的尺度關係時，我察覺到一股濃濃的既視感。在查閱基本資料後，發現它果然就是我也曾造訪過的哥本哈根歌劇院的設計建築師——漢寧・拉森（Henning Larsen）所經手的傑作。

值得玩味的是，作為 Harpa 最主要面貌的皮層，竟是由活躍於丹麥及冰島的藝術家奧拉維爾・埃利亞松（Ólafur Elíasson）先設計了南向主要正立面後，再進一步與漢寧・拉森建築師事務所及冰島在地的 Batteriíð 建築師事務所合作發展出北／東／西向立面與屋頂設計準則的成果，宛若 Crystal 結晶體般的有機構造及單元分割。在面對冰島這個擁有赤裸裸地球表面的壯麗場景下，或許基於自然界有機秩序所形塑而成、並與大地共生的這個姿態，是當代前衛建築所能呈現出最為真摯的姿態與表情。

在進到音樂廳內部大廳巨大尺度挑高的 Foyer 空間時，彷彿被水晶礦脈（透明的玻璃帷幕皮層）及火山（作為內部音樂廳量體）所環伺，作為空間主題的動線則是巧妙地穿梭在這個巨大的儀式性虛空間之中，成為得以漫遊其中的「登山步道」。而光線就透過碎形的玻璃帷幕表面，如同通過一個 2.5D 的、立體的過濾層進到內部當中。

光線就如同狂喜般地在這個「透」的過程裡興奮地亂竄，而後才反射映照到裡面來。而光線在六角柱體的立面框架下，被結構出打在牆面與地板的精彩圖騰，而某些光線也藉由局部配置的金黃色玻璃，完成了整體光影效果的完美點綴。在這明亮璀璨但不至於眩目的光之沐浴下，我的身心狀態彷彿也被完全洗滌般地有著某種形而上的淨化。

光線透過彷彿水晶結晶礦脈的牆面，狂喜般地興奮亂竄。某些光線藉由局部配置的金黃色玻璃，完成了整體光影效果的完美點綴。

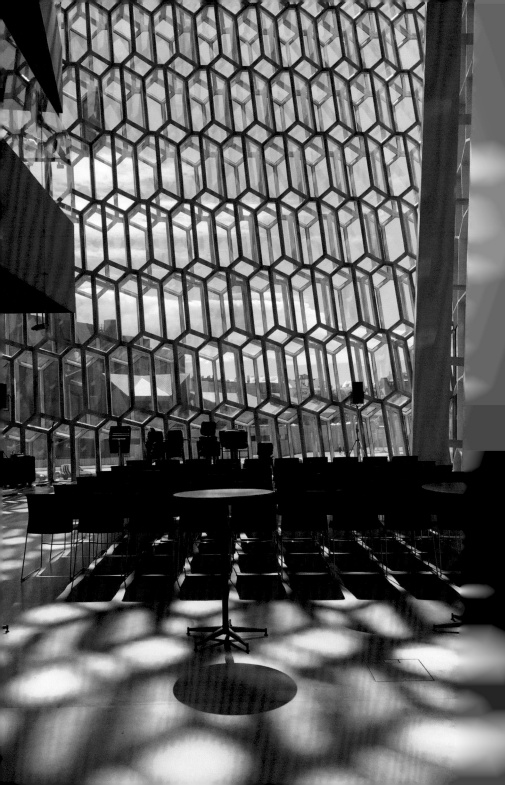

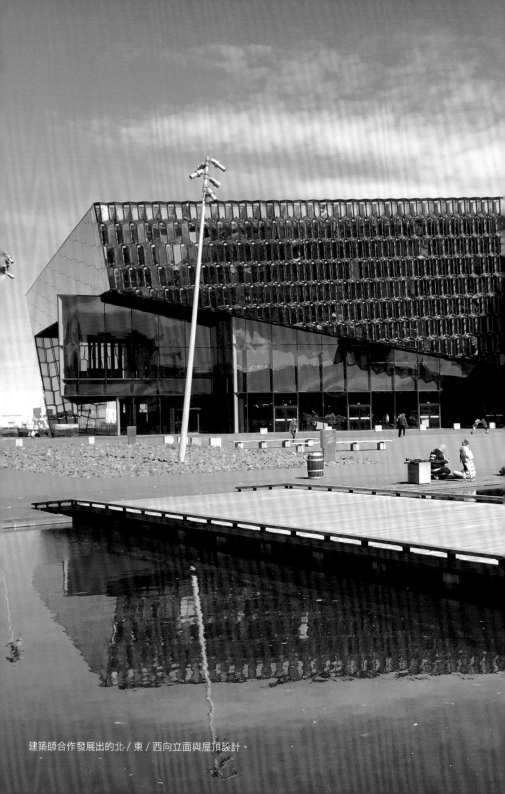

建築師合作發展出的北 / 東 / 西向立面與屋頂設計。

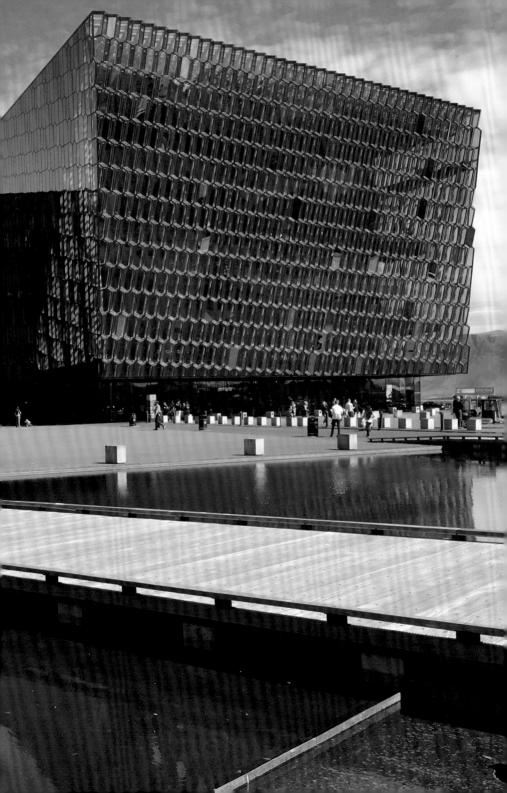

視線突然被正午音樂會的紅色海報吸引，而有了意外的驚喜。

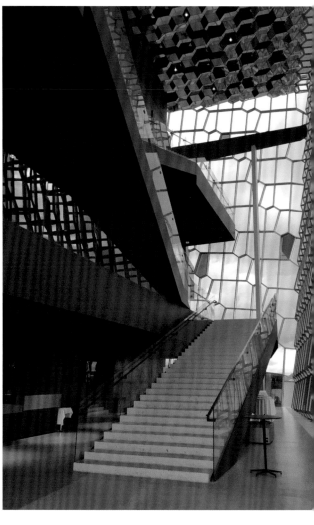

　　就在心情無比昂揚、被崇高感所支配籠罩的同時，我的眼睛突然被一幅海報——「紅色牆體所圍繞的一架平台鋼琴」的視覺所闖入。仔細端詳發現，這裡竟然後有「Noon Concert」要在音樂廳中上演，看看手錶，現在是距離 12：30 開場還有 18 分鐘的 12：12。沒想到一早來到現場慢吞吞地看建築、一路混到接近正午還能撞見這場人生初體驗的「正午音樂會」。這個始料未及的驚喜，顯然是身為旅人在冰島所得到的最大祝福了。

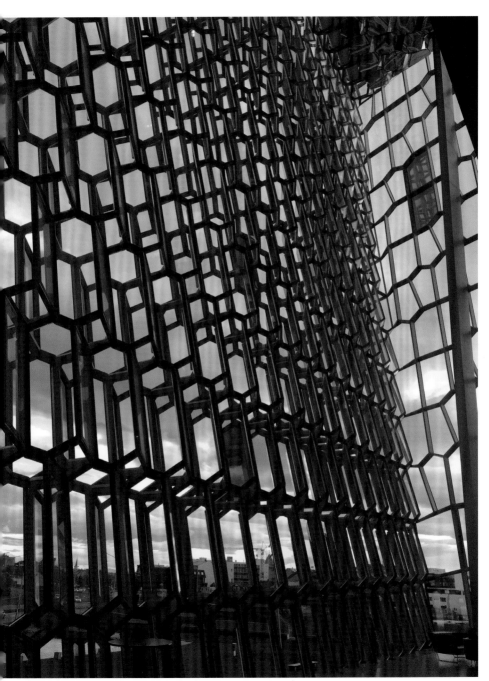

在明亮璀璨但不眩目的光之沐浴下，身心狀態彷彿也被洗滌淨化了。

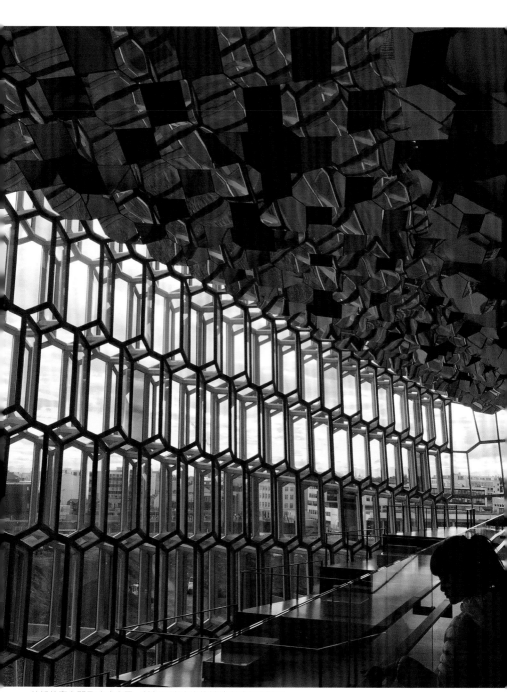

外部前廳空間及玻璃皮層，就如同火山中的縫隙與礦石的結晶。

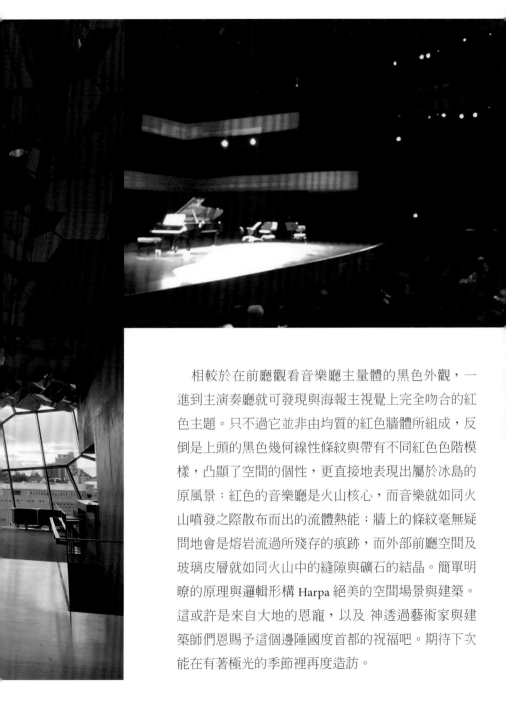

　　相較於在前廳觀看音樂廳主量體的黑色外觀，一
進到主演奏廳就可發現與海報主視覺上完全吻合的紅
色主題。只不過它並非由均質的紅色牆體所組成，反
倒是上頭的黑色幾何線性條紋與帶有不同紅色色階模
樣，凸顯了空間的個性，更直接地表現出屬於冰島的
原風景：紅色的音樂廳是火山核心，而音樂就如同火
山噴發之際散布而出的流體熱能；牆上的條紋毫無疑
問地會是熔岩流過所殘存的痕跡，而外部前廳空間及
玻璃皮層就如同火山中的縫隙與礦石的結晶。簡單明
瞭的原理與邏輯形構 Harpa 絕美的空間場景與建築。
這或許是來自大地的恩寵，以及 神透過藝術家與建
築師們恩賜予這個邊陲國度首都的祝福吧。期待下次
能在有著極光的季節裡再度造訪。

III 北歐建築名家們的延伸閱讀

　　或許對於收錄在本書中的北歐建築案例還感到意猶未盡，不過在此我打算回頭針對五位北歐代表性建築巨匠作進一步的探討，試圖在經典與新銳之間，找到更多關於北歐建築與設計之所以得以成就的時空背景等資訊。期許這些蛛絲馬跡能夠成為延伸閱讀的線索，為讀者帶來宛如靈光乍現般的啟示。

1. 承先啟後的古納・阿斯普朗德 ｜ Gunnar Asplund

　　1885 年生於瑞典斯德哥爾摩。原本渴望成為一名畫家，卻由於父親和繪畫老師的反對而放棄了自己的夢想，於是前往斯德哥爾摩皇家工科大學學習建築。當時的皇家工科大學受到早期現代建築運動和北歐諸國之間所流行的民族浪漫主義建築趨勢與思潮影響。從工科大學畢業後，雖然繼續於皇家藝術大學深造，卻因反對保守的布雜風格教育而退學。之後與朋友建立「克拉拉學校」這所私立學院，找來許多當時北歐一流的建築家前來授課指導。

　　1913 年至 1914 年前往義大利。回到瑞典後，與朋友萊維倫茲（Sigurd Lewerentz）共同提出的設計，在 1915 年「斯德哥爾摩南公墓國際大賽」獲得首獎，這也是他主要的處女作。阿斯普朗德畢生致力於這項工作，之後被稱為「森之墓地」，成為他的代表傑作。

　　他繼承了瑞典建築的國家浪漫主義及現代建築之合理性，創造出具有這兩者之形式曖昧同居的獨特性建築。在瑞典可以看見同時具備那股對於民族性的探究與現代性之追求，亦即從國家浪漫主義往機能主義轉移的過程，以及被稱之為對於現代性的探索及北歐新古典主義的動向。雖然阿斯普朗德也曾為了斯德哥爾摩博覽會，以新材料——鋼骨、玻璃、薄板創造作品，還因此獲選參與在 MoMA 舉辦的「國際式樣——現代主義建築展」，但日後察覺其單調而再次轉向。

　　在擔任皇家藝術工科大學建築系教授之際，提倡「建築空間的

解體」。在這個想法之後，他開始朝向既不是透明性亦非明確性，而是帶有曖昧性與多義性的建築。在這個過渡情況下，也曾帶給他極大的煩惱與困擾，卻也因這些風格的同時並立與混沌，塑造出他建築錯綜複雜的豐盛與曖昧的個性。

值得注意的是，從新古典主義阿斯普朗德並不是單純地轉移成機能主義的容顏，事實上是在他的體內共存的——亦即「古典的設計」與「近代的設計」這兩者的同時到達。在此可以發現北歐的新古典主義並不單單只是對於過去做鄉愁式的回想，倒不如更可視為是一種往現代主義前進的方式。有意思的是他曾前往義大利無數次，終其生涯都以重返「建築的古典」作為生涯的職志。也因此，在建築的內容上是繼承的；而在建築的姿態上是革新的，為瑞典以至於北歐的建築走出一條耳目一新、奔向未來的路。

2. 開創帶有自然系思維之現代主義新局的阿瓦‧奧圖｜Alvar Aalto

阿瓦‧奧圖生於芬蘭，是 20 世紀中最具代表性的建築家／設計師之一。從事建築、家具、玻璃食器到日用品之設計及繪畫等跨領域創作，多歧而豐富，是北歐近現代建築家中最具影響力的人物，堪稱北歐設計的代名詞。

作為享譽國際之知名建築師的成名作，是於 1928 年舉辦的競圖中，贏得首獎的「帕伊米奧結核療養院」（Paimion Sanatorium）。這個作品的成功讓北歐現代主義建築得以抬頭，奧圖更在此時期獲選「國際現代建築協會」（CIAM）的終身會員，與葛羅培斯（Walter Gropius）、柯比意（Le Corbusier）等重量級人物相識，終其生涯都致力於孕育出符合人性需求的現代主義建築。

奧圖的作品特徵，在於使用木材與描繪出緩和波動的曲線。1935 年竣工的「衛普里圖書館」（Viipuri Library）中，由帶有波形的彎曲曲線木製天花板，獲得了讓芬蘭傳統素材的木材與現代主義空間同時成立的高度評價。之後，這種和緩的曲線就成了經常被使用在奧圖作品中的元素。在 1937 年巴黎萬國博覽會中展出而聞名世界的「Aalto Vase」，就是以這樣的曲線再現於玻璃器皿的成果。此外，奧圖也在家具中導入了現代主義，他所設計的「Paimio Chair」與「Stool」，都在現代家具的發展上扮演了劃時代的角色。晚年則執行了為數可觀的都市計畫，其設計創造力得以發揮到芬蘭國土全境。

　　就如同奧圖本人也認同的那樣，他的基本思想在於「人道主義」。只是，若沒有往「平易近人的人類主義」這個方向傾斜的話，或者就無法突顯出他的個性了吧。他的作品當中，並不存在著那種人道主義者很容易顯現出的說教式口吻與氣味。他的建築看起來就彷彿只是佇立在那裡似的，甚至不帶有任何主張。那或許也可以視為「朝向與風景的同化吧，帶有更為單純地、就像是在孩提時代所遊玩的祕密基地那般的樂趣吧。也可說是進入到森林與湖泊的人們，才能發現的祕密花園般的存在。」

　　在兩次大戰之間，因著現代化而開始產生弊病的 30 年代裡，奧圖從過去的現代主義風格作出轉向，並在嚴肅地接受這個時期的社會問題時，開始追求建築中「自然與渺小人類之間的和諧」這個永遠無解的理想。例如：就構成細部而言，從便宜的木合板到高級大理石，在素材的使用上是分散而多樣的。然而，這些性格迥異的素材被搭配在一起時，又能在全體達成一種和諧，便是奧圖作品中充滿啟示而發人深省的所在。

至於奧圖建築上的有機性，主要還是來自於風土條件上的反映——芬蘭的國土有三分之一屬於北極圈、四分之三被森林所覆蓋，在這塊平坦大地當中，有著無數的湖泊散落分布其上，而這個靜謐的水面背後，有著筆直延伸的白樺木與楓樹佇立著。這個甚至有著單調之嫌疑的景色，卻創造出芬蘭人的深刻沉默與自然。相對於柯比意與萊特等現代建築巨匠，奧圖並不怎麼談論述，但卻主張「藝術所追求的至高目標，經常都是把人置於中心來創造出自由的形態」，並宣告了「建築必須以生物學上之自然，作為原型來加以掌握」的建築哲學。呈現在奧圖建築上，便是藉由「彎曲的牆面」與「分節」、「從斜面被賦與的動線」等手法所創造出的視覺變化，在其引導出的空間漸層中，賦予來訪者某種動態的印象。有趣的是，Aalto 在芬蘭語中所意味的就是「波」，在名字上就涵蘊了自然的韻律。

另一方面，就有機建築這個範疇而言，奧圖的作品經常與美國現代建築大師萊特的作品一起相提並論，然而兩者卻有著決定性的不同。相對於萊特水平延伸的低屋頂所創造出的開放空間，奧圖所作的建築通常是牆壁較多的閉鎖性空間。這來自於兩者所置身之風土環境的差異：一個是溫暖而肥沃的大地；另一個則是極北嚴苛的歐陸邊境。因此奧圖的建築不求本身的華麗，而在於追求與風土之間的沉靜式調和。這樣的奧圖創造出屬於芬蘭建築乃至於整個北歐建築在世界上所具有的自明性，以具有溫度的現代主義風格作為其獨特的識別。

3. 落實了北歐設計美學並擴張其境界的阿內· 雅各布森｜Arne Jacobsen

在丹麥，以建築作為開始，包括家具、產品、地景等，全部都是 Total Design。而這當中把傳統與現代加以融合，成為 Total Design 原點的 1950-60 年代的摩登房屋與家具，即便在經過半世紀以上的今天也未曾褪色。然而成為這股席捲 20 世紀中葉（Mid-century）之中核的北歐風潮，便是被稱為丹麥之柯比意的雅各布森。

出身哥本哈根丹麥皇家美術學院，1927 年取得執業資格。 他以完全設計（Total Design）的這個邏輯，創造出包括：建築、地景到家具與照明等設計，都由他一手包辦，總之就是與建築相關的全部一網打盡。例如「SAS 皇家酒店」就是個絕佳的範例。在這個飯店裡，除了把「Swan Chair」的腳處理成古銅色是將既存的家具變更成特殊的規格來加以使用外，基本的家具例如照明與門把、餐廳使用的食器與燭台、與建築所有相關的部品都由他所設計。

與其說是對於既存的物品無法滿足，還不如說是他將建築看成一幅畫布一樣。與繪畫相同，在畫布中所畫的東西必須全部都由自己來畫的這種感覺。在他的腦袋中，建築、家具、照明、景觀是無法區分的，而被視為一個整體來加以掌握。這是他從生涯初期階段就已經有的作風。另一方面，雅各布森的作品經常被視為等同於追求機能的建築，但除了追求機能、滿足動線與採光、溫熱環境等條件之外，在地域性與傳統的回應上、對周邊環境之狀態的觀照上、再加上真實融入生活本身的家具設計、照明乃至於

食器的設計為止，可說是滿足了建築所要求的一切，而成為丹麥設計的一代宗師。

阿內‧雅各布森在 1931 年，亦即 29 歲時就贏得了高級海濱度假村的開發競圖。以白與水藍色條紋作為主題色的「貝勒維海灘」（1932）作為開始，沿著海岸線設計了各式各樣的建築物。他在後來的訪談影片中，提及「雖然設計個別分散的建物是困難的，但卻想將劇場、餐廳、騎馬學校、公寓、游泳區域的所有一切，用相同的概念來加以統合。」他把藉由完全設計／統合設計來提高品牌之存在價值的手法，稱之為企業識別（Corporate Identity）。預先解讀出時代潮流的雅各布森，其戰略獲得成功，使這裡成為自 30 年代就凝縮了現代主義的美麗度假勝地，直到現在依然受到人們的喜愛而充滿活力。

雅各布森表示：「理論性的建物很快就變得陳舊，並且失去與我們現在所生活著之世界的關係」，他重視直感。此外，像石頭工藝模型是一邊自我削切的同時，以手的感觸來決定椅子的形式風格（Styling）。正是這訴諸人類的普遍感性，才是能夠超越時代之設計的祕訣。而從海事博物館、路易斯安那美術館等重要場所都擺滿了他所設計的 Seven Chair，就能夠真實感受到其作品無遠弗屆的滲透力與影響力。

4. 立足挪威 / 斯堪地那維亞
放眼世界的斯諾赫塔建築組織｜Snøhetta

在設計中存在著無限的解答。為了找出最佳的結果，有必要拿出所有可能的代替方案來進行議論。而這個代替方案在建築設計中稱之為「另類；別解」（Alternative）。

斯諾赫塔用「形式追隨環境」來歸納自己的設計思想。這與諾伯 - 舒茲（Christian Norberg-Schultz）「事件追隨場所」的這項主張一脈相承。在他們的建築案中，體現出同時在美學與功能追求上的緊密連結。在當今社會的意識形態裡，這也意味著追求一種能夠為環境帶來最佳效益的形式。

> ——謝蒂爾・特拉爾達・托森（Kjetil Trædal Thorsen）
> 斯諾赫塔建築設計事務所合伙人、建築師

斯諾赫塔建築事務所是一間著名的國際建築、園林建築與室內設計公司，總部位於挪威首都奧斯陸。1989 年由克雷格・戴克爾斯（Craig Dykers）與謝蒂爾・托森（Kjetil Thorsen）成立。他們著名的設計包括：埃及的亞歷山大圖書館、德國柏林的挪威大使館、奧斯陸的新國家歌劇院、美國紐約世界貿易中心的美術館與博物館等。

在斯堪地那維亞半島，斯諾赫塔建築設計事務所進行著一系列的建築實踐探索。他們希望自己的設計，不被建築師這一單純角色所束縛，希望將建築師、視覺藝術家，甚至哲學家、社會學家等角色，都納入設計的各個過程之中。通過交換不同職業角色與立場的方式，盡量避免偏見，深入挖掘各方的觀點與需求。

他們時刻強調著角色置換，這種工作方式令他們得以跳出各自立場的舒適區，摒棄狹隘的思想，鼓勵全局化、整體化的思維方式。斯諾赫塔建築設計事務所成立之初，只是一個面向建築設計和景觀設計的合作型工作室。而如今，它已經發展成一個集建築、景觀、室內和品牌設計於一體的國際知名事務所，並堅持貫徹自成立以來便樹立的跨學科思維方式。

斯諾赫塔建築設計事務所的設計關注建築與人之間的互動。事實上，他們所有努力的目的，都在於增強人們對場所、身分、與他人之間的關係和身處的自然或人造空間的感知。藝術博物館、馴鹿觀景台、視覺標識、城市場所和玩具屋，每個作品都傳達著同樣的關切與注意。如此的手法常常被忽視，他們主觀上積極追求的是空間的內在與本質。

在斯諾赫塔，設計的核心價值是一個對社會可持續性的承諾，是塑造人本主義的建築環境，因此，他們的設計案尋求與客戶、使用者、承包商和其他各類利益相關者的廣泛合作。在意識到建築業對環境大範圍的影響的同時，他們更為謹慎地致力於分析設計案的各個階段，將對環境和社會帶來的影響。

通過積極尋求技術解決方案，建立最經濟自然的運作體系，他們希望設計的建築物對環境的影響降至最低。而當設計與技術和組織優化相結合以期達到最小的環境影響時，他們創建了一套建築集成解決方案，將建築設計策略與通風、供暖、製冷、照明、聲學等方面一起共同考量。他們關注於當地氣候、能源、資源以及當地建築材料、技術等知識，為設計工作提供十分有用的訊息與資訊。而這的確是建築家在面對建築環境日益複雜化的今日，所必須承擔與扮演的知性角色。

5. 足智多謀、雄才偉略的北海建築英雄 BIG ｜ Bjarke Ingels Group

　　BIG 的領銜主持人比亞克・英厄爾斯（Bjarke Ingels）作為出身 OMA（鬼才建築師雷姆・庫哈斯〔 Rem Koolhaas 〕所創立的全球知名建築事務所）的一分子，承襲了庫哈斯在建築計劃與空間編輯上的才能，以無比靈活而清晰的頭腦，所產出的狂想提案搭配其澎湃的創作能量，實現了許多令人耳目一新的前衛建築。

　　英厄爾斯 1974 年出生於丹麥哥本哈根，1993 年進入丹麥皇家美術學院學習建築，1998-2001 年任職於 OMA，2001 年與 OMA 的比利時籍同事朱利安・史密特（Julien de Smedt）一起創立了 PLOT，並在 2004 年贏得了威尼斯建築雙年展金獅獎。在 PLOT 完成階段性任務、於 2005 年底解散後，英厄爾斯於 2006 年創立了屬於自己的公司——比亞克・英厄爾斯集團（Bjarke Ingels Group , BIG）。

　　代表作包括：PLOT 時期在奧雷斯塔德（Ørestad）區的 VM 集合住宅與山住宅這兩棟集合住宅。8 字型集合住宅、曼哈頓的 VIA 公寓、谷歌北岸總部（與托馬斯・赫斯維克合作設計）、Superkilen 公園、海事博物館及 CopenHill (Amager Bakke) 發電廠山滑雪場。

　　BIG 擅長以顛覆傳統的嶄新建築理念進行建築設計發想，並以各種自然元素進行操作：例如「山」是在他的作品常見的主題（因為長期住在丹麥這個非常平的國度，使他對於山有極大的憧憬）。他的設計經常納入可持續發展的想法和社會學概念，並擅長使用

斜線、坡道創造出人意表的造形，但往往卻又具有與環境融合並對話的可能。

　　他對建築的哲學理念大多體現於他在 2009 年的標題為《是即是多》（*Yes is more*）的著書當中，他用相似的漫畫風格，介紹了 30 個設計案上的嘗試。這個概念被他稱之為「享樂主義可持續發展觀」，許多建築方案力圖尋找如何將可持續發展，變得有趣好玩，如何對建築做出整體回應來提升生品質標準。

　　在某次訪談中，英厄爾斯說道：

　　「歷史上建築學一直被兩種相反的極端思想統治。一方面前衛充滿瘋狂的想法。源自對哲學思考、神祕主義或電腦工具的可視化潛力上的迷戀，使得他們常常脫離了現實並且做出奇形怪狀的東西；另一方面，條例清楚而嚴謹的企業顧問之存在，則建造了一系列僵化和死板的標準建築方塊與量體。建築師似乎陷入兩個同樣殘缺的困境中：『天真烏托邦派』或『極其務實派』。我們堅信在這截然相反的兩個極端之間且尚無人觸及的地方，必存在著第三條路的選擇。」

　　在說「NO」標誌出反叛和倔強精神的現代，似乎只有反對過去才能成為當下的英雄。把小美人魚從哥本哈根運到上海參加世博展覽的丹麥建築事務所 BIG，有著達爾文進化論式的建築理念，他們很少對業主說「不」，但同時也能出色地保證作品質量。他的建築哲學是野心勃勃地接受一切挑戰和看似不可能完成的任務，他們喊著「Yes Is More」調侃「Less Is More」和「Less Is Bore」，為了一個建築案而在頭腦風暴中，產出幾十甚至上百個解決方案，最終進化出多方都滿意的結局。

在其個人傳記式的電影《頂尖高手》（*The Big Time*）中，英厄爾斯本人有一段無比動人的敘述：

「從建物獲得喜悅，讓生命自由遊走——不論是人、或其他生物的生命。
這就是建築能帶給我們的。
作建築師最棒的一件事，就是建造房屋。沒有什麼比建造房屋更神奇了。
你先有個構想，什麼樣的城市或世界是你想居住的，然後打造它。
讓抽象的想法成真就是建築的真諦。
透過建築，你可以實現這世界上未曾存在過的東西。
你可以創造出最不可能的組合，例如，可以在發電廠頂上建造出滑雪場……
只要你建造出來，世界就變成如此。

…………………………
你睡得好嗎？怎麼樣讓創意休息？
重點是要有耐心與自信，相信每種狀況都有其獨特的潛力……
要是你想勉強做事，那未免太折磨人了，
但要是你找出符合該事物本質的方式，那麼一切就水到渠成。」

這或許可以讀成是北歐建築新世代王者、或稱他為北海建築英雄的比亞克‧英厄爾斯寫給建築、同時也是寫給人們的情書中，所作的真情告白吧。他的老闆與恩師之一的庫哈斯表示，「比亞克是第一位讓建築專業遠離憂慮的建築師。他拋下包袱，盡情翱翔。就此而言，他與矽谷思想家相同，都希望將世界變得更好。」

結論：北歐建築自然系思考

與環境交往的各種姿態

如果說北歐建築的決定性共通點便是與自然的共生與禮讚，那麼想必亦能在個共享的價值上，看到不同操作方式的呈現與思考模式上的持續演化，以下粗略分成兩個階段，並以個別建築師的策略來呈現北歐建築如何面對自然、如何與環境交往之多元並陳的光譜。

第一階段：將自然視為客體之存在所作的對待

Gunnar Asplund ｜ 自然的依偎與配搭

阿斯普朗德與萊維倫茲一起製作了一個在基地內細長步道的計畫，而贏得了首獎。而阿斯普朗德所設計的「森之禮拜堂」與「森之火葬場」中具有所謂屋簷下空間的騎樓，創造出外部、半戶外、內部的這個層級，做出了與自然環境之間的配搭與整合。

Alvar Aalto ｜ 與自然相互面對的建築──與自然的調和／和諧相處

在壯闊的自然前，人類只是非常渺小的存在。這個自然觀在芬蘭的敘事詩中同樣被呈現出來。奧圖並不是直接將野生的自然就那樣直接地加以接納，而是作出堅實的牆壁，而在其內側嘗試重新構築出理想的自然。「賽那札隆地方行政中心（Säynätsalo Town Hall）」（1952）一案中，以填土的做法在比原本地平面高4公尺的位置做出了中庭，實現了其理想中的自然系狀態。

Arne Jacobsen ｜引入自然的建築——自然的借用／引用

　　丹麥雖然除了森林資源之外，在天然資源上相當匱乏，但卻是以設計作為國力基礎而有絕佳發展的國度。對於喜歡從事庭園治作並偏好繪製植物畫的雅各布森來說，「自然」也是作為設計操作的對象。在「SAS 皇家酒店」（1960）與後期的代表作「丹麥國立銀行」（1978）中，令人印象深刻的是存在著將植物加以封存之玻璃盒子的表現方式。這無疑便是透過園藝的手法來對於自然所作的延伸性詮釋。

第二階段：以自然作為主體、建築成為自然的一部分

Snohetta ｜編輯自然／建築化身為風景

　　佇足、置身、穿梭、遊走在自然地形的仿擬中。奧斯陸歌劇院宛若天啟般地以人工的方式被「凍結／凝固」成一座永恆的冰山而嵌在峽灣口，讓地景與人的活動如行雲流水一般地在水岸邊不斷更迭地上演著一幕幕無比動人心弦的畫面，是人們回到原始地形上活動之際、所能夠釋放出的各種姿勢與動態。

BIG ｜創造自然／融入自然

　　戲謔式的操作創造出聳動的人造自然——無論是早期的山住宅或 8 house，或者是最新完成的 CopenHill（Amager Bakke）發電廠等建築案，人的意志成了自然形體般的地景所「長」出來的機制與原動力。人造自然的地景化建築，使得建築逐漸融入自然環境的趨勢下，似乎建築也變得能夠視為自然的一部分了。

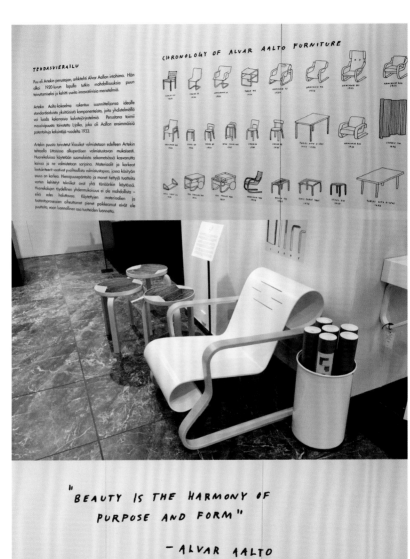

TEHDASVIERAILU

Puu oli Artekin perustajan, arkkitehti Alvar Aallon intohimo. Hän aloitti 1920-luvun lopulla tutkia mahdollisuuksia puun taivuttamiseksi ja kehitti useita innovatiivisia menetelmiä.

Artekin Aalto-kokoelma rakentuu suunnittelijansa idealle standardoiduista yksittäisistä komponenteista, joita yhdistelemällä voi luoda kokonaisia kalustejärjestelmiä. Perustana toimii massiivipuusta taivutettu L-jalka, joka oli Aallon ensimmäisiä patentoituja keksintöjä vuodelta 1933.

Artekin puusta taivutetut klassikot valmistetaan edelleen Artekin tehtaalla Littoisissa alkuperäisen valmistustavan mukaisesti. Huonekaluissa käytetään suomalaista sekametsästä kasvanutta koivua ja ne valmistetaan sarjoina. Materiaalit ja korkeat laatukriteerit vaativat puoliteollista valmistustapaa, jossa käsityön osuus on korkea. Hienapuusepäntaito ja monet tietyt tuotteita varten kehitetyt tekniikat ovat yhä tänäänkin käytössä. Huonekalujen täydellinen yhdenmukaisuus ei ole mahdollista – eikä edes haluttavaa. Käytettyjen materiaalien ja tuotantoprosessin aiheuttamat pienet poikkeamat eivät ole puutteita, vaan luonnollinen osa tuotteiden luonnetta.

" BEAUTY IS THE HARMONY OF
PURPOSE AND FORM "

— ALVAR AALTO

後記：在諸神之黃昏後，作為心之歸屬、
　　　療癒的應許之地——北歐斯堪地那維亞

　　這本書在 2020 年的最後幾天前終於即將完成——在我寫著這篇後記的同時。然而，在這個從各種範疇與面向上都像極了北歐神話中關於「諸神之黃昏」（挪威語：Ragnarök）的世界局勢中，包括 Covid19／CCP Virus 不僅未有止歇，甚至持續擴散蔓延；美國大選陷入了疑雲重重的謎團，主流媒體試著以鋪天蓋地的偏頗報導試圖瞞天過海地製造出既定事實的各種令人髮指行徑；再加上全世界的各個角落充斥著各種類似國攻打國、民攻打民的亂象與紛爭……等，都讓人彷彿親眼目睹著末世血淋淋的降臨。

　　相對之下，這本書的內容中所選粹的建築案例、在自然與人造之間的協奏中所散發出的熱切盼望、以及對於未來的期待，似乎便散發著宛如牧歌般平和且讓人倍感安慰及鼓舞的氛圍了。因著尚未收斂之疫情的綑綁下，包括我自己在內的旅人們，過去自由自在地在國境之間、在城市之間穿越、停駐與漫遊的許許多多習以為常，是否早已成為永遠的追憶了呢？這本記載著北歐建築朝聖的札記，又是否已成了某種畢業紀念冊呢？

　　好消息是，無論是北歐神話、還是聖經中關於這類末日或結束的記載，通常也指涉著另一個新天地的開始與來臨。20 世紀的現代建築巨匠密斯・凡・德羅（Mies van de Rohe）曾經留下一段文字：

There are, in fact, no cities any more. It goes on like a forest.
在那裡，事實上已經沒有任何城市。它們成了一座森林。

　　如果這一切的災難終將過去，那麼我最盼望的，便是能夠再一次飛到那個或許能接納、並讓人們在這個類似季節轉換過程中受創

傷、受禁錮及綑綁而哀傷的心靈得以安歇的北歐森林。就如奧圖表示，森林是「想像力的場所，是芬蘭心靈的潛意識所在。」

事實上，自從我 2009 年首度踏足北歐以來，就無時無刻地等待、找尋再次前往北歐的任何機會。那麼究竟北歐有什麼樣致命的吸引力，讓人如此心醉且嚮往的呢？一般來說，最為人所津津樂道的北歐風格中，具有純淨、素直（率真）、真切及溫暖等動人的特質。在綜合各種資料下顯示，驅動北歐設計或說塑造出其整體文化性格的，乃是基於某種社會性的同理心。那是一種對於大自然的讚頌——包括從環境的向度或是對於天然素材的熟悉與慣習，是在時間的長河裡，順其自然的流淌，日復一日滲透到他們血肉裡去的。

在「MyDesy ／ㄇㄞˋ 點子」靈感創意誌中，有一篇探索北歐風格的網誌中寫得極好：

「無盡的森林蔓延在黑暗與白晝的緩慢交替裡，釋出悠遠的霧綠和灰褐，隨後被恆久的白色覆蓋。雪皚中浮現著水藍色的冰川，那是古老大地的啟蒙，隨著風，一點一滴徜入海洋，與天上的雲絮一同向峽灣蜿蜒不息，這是斯堪地那維亞的存在，時間於不經意間流露在這些自然的事物當中。」

「或許是對時間的知遇之恩，斯堪地那維亞人在面對季節輪替，寒冷與溫暖、黑暗與光明、憂鬱與希望永無止盡的交替時，形成了特有的設計思考與生活方式。而在其中，也始終保留著對 20 世紀初誕生的現代主義和功能主義的表述和演進。」

在這樣的脈絡下孕育出了人們所熟知的 Hygge、Lagom、Sisu，這些源自斯堪地那維亞風土的心智狀態與生活主張，並讓所有曾經體

驗過北歐建築與設計之溫存的人們，有了一份永遠的熱切想念了。

　　若以相對清醒的腦袋來思考，在我自己身上的這股狂潮究竟從何而來的話，或許會是下面的這幾個層面的鼓動吧：

　　1. 在那裡有著「熟悉」與「心動」這兩股情愫的共存及協奏，加上自然系的美學與源自西方之哲學、北歐神話的交織，也提供了我個人依然渴望抓住人生最後的青春、再次全力以赴探索的誘因。

　　2. 北歐是屬於 神所掌管的國度，對同樣也受基督新教洗禮的我來說，是擁有相同信仰的地方。這部分也許還比日本更吸引我。

　　3. 若大半輩子都已經置身「熱帶的憂鬱」之中，那麼至少人生最後的日子可以享有「溫帶的快適」與「寒帶的清醒」吧，並在這樣的狀態下追憶似水年華。

　　等待從 2020 年起所開始的這場瘟疫散去的過程，就猶如荷馬筆下在經歷數十年特洛伊戰爭後要返回伊斯克途中所遭遇到的艱辛。在浮木之上面臨巨浪來襲時，有時會有自暴自棄的念頭與嘀咕，但在關鍵的時刻又會有著「我絕對不能放棄這艘破船，那遠方夢中的土地正給我救贖的承諾」的狂叫吶喊。

　　是的，北歐，斯堪地那維亞。那是作為我個人的心之歸屬，同時也是人們能夠走進森林、回歸平靜安穩，在自然的呵護下得獲療癒的應許之地。

走進自然，愛上北歐建築
30 個旅遊＆神遊的療癒景點，享受自然＋設計相伴的生活溫度

作　　者　謝宗哲
美術設計　伍小玲
文字編輯　黃毓瑩
企劃執編　葛雅茜
校　　對　劉鈞倫、柯欣妤
行銷企劃　王綬晨、邱紹溢、蔡佳妘
總 編 輯　葛雅茜
發 行 人　蘇拾平

出　　版　原點出版 Uni-Books
　　　　　Facebook：Uni-Books 原點出版
　　　　　Email：uni-books@andbooks.com.tw
　　　　　105401 台北市松山區復興北路 333 號 11 樓之 4
　　　　　電話： (02) 2718-2001　傳真： (02) 2719-1308

發　　行　大雁文化事業股份有限公司
　　　　　105401 台北市松山區復興北路 333 號 11 樓之 4
　　　　　24 小時傳真服務 (02) 2718-1258
　　　　　讀者服務信箱 Email: andbooks@andbooks.com.tw
　　　　　劃撥帳號：19983379
　　　　　戶名：大雁文化事業股份有限公司

初版一刷　2021 年 7 月

定　　價　499 元

ISBN 978-986-06386-0-8（平裝）
ISBN 978-986-06634-1-9（EPUB）
大雁出版基地官網：www.andbooks.com.tw

國家圖書館出版品預行編目 (CIP) 資料

走進自然，愛上北歐建築 / 謝宗哲著 . -- 初版 . --
臺北市：原點出版：大雁文化事業股份有限公司發行 , 2021.07
304 面；15×21　公分
ISBN 978-986-06386-0-8(平裝)
1. 建築 2. 建築美術設計 3. 北歐
　　　　923.47　　　　110004671